母屋／棟木／天秤梁／梁／垂木／書院／床の間／違い棚／縁側／束／束石／畳／コンクリート布基礎／戸袋／押縁下見板／南京下見板／日本瓦／破風板／合掌／陸梁／トラス架構／はなもや／敷桁／ドイツ壁／煉瓦／持ち送り／銀杏面／出窓／洗い出し／入母屋／切妻／寄棟／ニコイチ長屋／上げ下げ窓

臺灣
日式建築紀行

高彩雯—譯　　凌宗魁—審訂

渡邉義孝 作

「讓日本人『懷念的街景』
並不在日本，反而在臺灣得以再生。」
　　　　——渡邊義孝

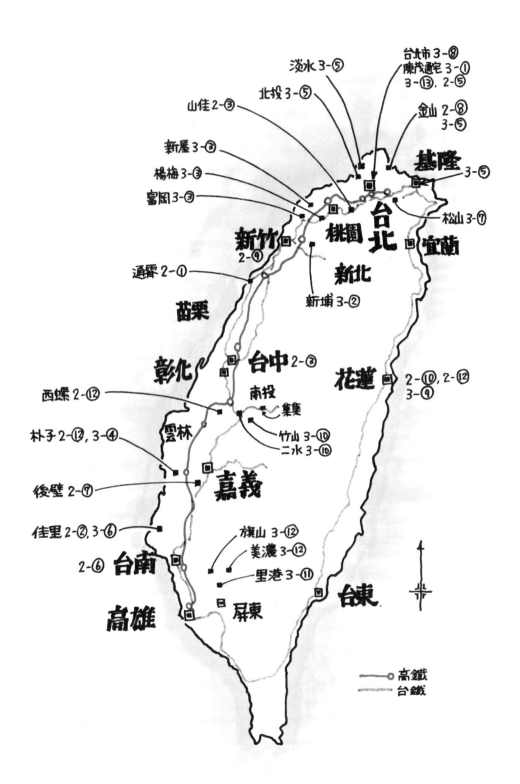

●臺灣日式建築地圖

*詳細資訊請參照附錄

基隆
3-⑤ 要塞司令部校官眷舍
3-⑤ 基隆要塞司令官邸

臺北
2-⑤ 青田茶館（敦煌畫廊）
3-① 北投國小日式宿舍
3-① 陳茂通宅
3-① 舊美國大使館
3-① 浮光書店
3-① 中山藏芸所
3-⑤ 北投文物館
3-⑤ 北投溫泉博物館
3-⑤ 瀧乃湯浴室
3-⑦ 松山療養所
3-⑧ 臺大醫院
3-⑬ 臺北放送局
3-⑬ 仁濟醫院
3-⑬ 新富町文化市場
3-⑬ 世界奉茶文化推廣協會

新北
3-⑤ 淡水文化園區
2-③ 山佳車站
2-⑧ 3-⑤ 金山賴崇壁別墅

桃園
3-③ 富岡呂宅
3-③ 范姜老屋
3-③ 新屋農會舊穀倉群
3-③ 楊梅國中校長宿舍群

新竹
3-② 新埔國小校長宿舍
3-② 桂花園潘錦河故居
3-② 關西警察宿舍群
3-② 關西分駐所所長宿舍（關西大客廳）

苗栗
2-① 通霄新埔車站

臺中
2-③ 宮原眼科
2-③ 黟脈咖啡
3-⑩ 天外天劇場

彰化
3-⑩ 二水鄭家洋樓
3-⑩ 二水公會堂（中山堂）

3-⑩ 二水警察宿舍
3-⑦ 鹿港鎮史館
3-⑦ 鹿港公會堂

南投
3-⑩ 竹山菸草站
3-⑩ 竹山農會

雲林
2-⑫ 西螺良星堂藥局

嘉義
3-④ 清木屋
3-④ 朴子和小屋
3-④ 東亞大旅舍沐書房

臺南
3-⑥ 北門出張所
3-⑥ 電姬戲院
2-⑥ IORI TEA HOUSE
3-⑪ 新化武德殿
2-⑦ 後壁新東國小
2-② 3-⑥ 原佳里郵便局
3-⑥ 子龍保甲辦公廳舍暨宿舍

高雄
3-⑫ 旗山碾米廠
3-⑫ 旗山車站‧糖鐵故事館
3-⑫ 美濃警察分駐所
3-⑫ 六梅草堂
3-⑫ 美濃菸葉輔導站

屏東
3-⑪ 舊里港郵便局
3-⑪ 藍家古厝

花蓮
3-⑨ 檢察長宿舍
3-⑨ 台肥海洋深層水園區原點生活館
3-⑨ 花蓮港埠頭合同廳舍
3-⑨ 花蓮台肥招待所
3-⑨ 時光 1939
3-⑨ 吉光片羽
3-⑨ 郭子究故居
2-⑩ 3-⑨ a-zone 花蓮文創園區
3-⑨ 花蓮港山林事務所
3-⑨ 林務局宿舍群

目錄

004 ———————— 臺灣日式建築地圖

008 ———————— 導　讀　深情而專業的近代建築探索旅程／凌宗魁
012 ———————— 推薦序　最熟悉的地方往往最容易忽略／老屋顏工作室
014 ———————— 推薦序　手繪建築圖的魅力／景雅琦
016 ———————— 譯者序　用建築專業掌握臺灣特色的一流紀錄／高彩雯

020 ———————— 序 • 為什麼我會迷上臺灣日式建築？

第一章
●所謂臺灣「日式建築」，到底是什麼？

028 ———————— 臺灣日式建築的源流與特色
030 ———————— 第 1 回 • 臺灣日式建築的種類
033 ———————— 第 2 回 • 日本近代建築流派
035 ———————— 第 3 回 • 臺灣和日本的「日式」，這裡不一樣！
047 ———————— 第 4 回 • 在美麗島上開出花朵的種子——和風元素和
　　　　　　　　　　　　　　　臺灣風土的影響

第二章
●臺灣日式建築散步

052 ———————— 第 1 回 • 潮騷吹拂的記憶——西部海線老車站
056 ———————— 第 2 回 • 友人分享的寶藏——原佳里郵便局
060 ———————— 第 3 回 • 彷徨行路中的遇見——去臺中看日式建築
065 ———————— 第 4 回 • 與百年前職人的相遇——山佳車站
070 ———————— 第 5 回 • 日式住宅再生——臺北青田街老樹下

074——————第 6 回・緣份牽起的道路——臺南咖啡館

078——————第 7 回・歷史建築與孩子的共同記憶——臺南新東國小

082——————第 8 回・還諸天地的美——金山的望海洋樓

086——————第 9 回・競彩奪艷的都市之美——新竹舊城散步小劇場

090——————第 10 回・巨大工廠的第二春——花蓮在發生的事

094——————第 11 回・靜謐的音階——追尋「洋小屋組」的美麗

098——————第 12 回・日本時代的記憶——活證人的敘述

第三章
●臺灣日式建築手繪日記

104——————第 1 回・陳茂通宅周邊——都會中的溫暖結界

110——————第 2 回・新竹新埔、關西——因為真而產生的美

116——————第 3 回・桃園富岡、新屋——旅行沒有正確答案

120——————第 4 回・朴子清木屋——侯孝賢電影場景般的事件

126——————第 5 回・北投、淡水、金山——想把這份熱情「外帶」回日本

134——————第 6 回・佳里及周邊——街區歷史的楔子

142——————第 7 回・松山療養院——所長宿舍平面圖首度公開

150——————第 8 回・金華街、臺大醫院——傾聽「凝凍的音樂」

154——————第 9 回・花蓮——不為人知的日式建築寶庫

164——————第 10 回・二水、竹山——新舊共存的奇蹟

170——————第 11 回・嘉義、屏東里港——刻畫臺灣近現代歷史記憶的洋樓

176——————第 12 回・旗山、美濃——機緣總藏在偶然之中

184——————第 13 回・臺北——高密度的建築傑作

●附錄

194——————臺灣日式建築地點資訊

深情而專業的
近代建築探索旅程

凌宗魁
國立臺灣博物館規劃師

●臺灣近代建築文化資產保存歷程概述

臺灣的《文化資產保存法》，將日本時代遺產視為保護對象，不過是近
二十年前的事。

1982年頒布文資法之初，開宗明義第一條即是以「發揚中華文化為宗
旨」，最初全臺只有四處日本時代建築被指定為古蹟[1]。在當時敏感的政
治氛圍下，社會對於是否保存日本時代建築的觀念分歧，1985年的桃
園神社保存為代表性爭議事件。改建與保存兩種立場的人士各自提出
觀點，其中贊成保存的理由也反映了特定時代價值：為了見證日本侵
華的「國恥紀念物」與「八年抗戰戰利品」為由、並藉此證明中華民族
建築風格「仿唐式建築」的延續。最後經縣議會投票表決不拆除而留
存，並且至今仍使用「桃園市忠烈祠」為古蹟正式名稱。

爾後因政治解嚴民主化、黨外人士出任行政首長等氛圍轉變，社會對
於日本時代的治理功過重新評價，落成時間日漸長久的日本時代建
築，也受到越來越多是否需保存的討論。1990年代起，中央及各縣市
政府陸續委託學術單位，進行「近代建築」的普查與基礎資料建置。

1　省屬第二級古蹟臺中車站、臺南地方法院、下淡水鐵橋與院轄市屬第二級古蹟臺北公會堂。

最初尚未將日本時代的近代建築視為具有法定文化資產的保存對象，只是因應社會觀念轉變，及為未來研究建構基礎資料。1994年，臺北舊城內外發生數起日本時代建築拆除爭議[2]；1998年臺北市陳水扁市長任內，北市府一口氣將博愛特區內十處日本時代建築指定為古蹟[3]，從此將日本時代建築視為古蹟保存的觀念逐漸確立，但最初被保存的對象，也大多是如總統府等以西方歷史主義風格為主，產權屬於公部門的大型官廳。

然而日本時代的建築遺產，除了公共官廳，還有一大部分是見證居民生活的住宅。1999年921大地震後，許多房舍在構造有安全疑慮、需盡速拆除的背景下，2000年臺北市民政局委託學術單位進行市區日本時代住房及職務宿舍的普查與價值評估，並依據其歷史意義、稀有度與珍貴性、區位等條件給予保存優先順序的評等。同年民進黨第一次於中央執政，2002年林全任財政部長時，檢討戰後各公部門接收使用日本時代資產的正當性，要求資格不符的佔用單位返還資產，同時也盤點其中是否有具保存價值的文化資產。

在臺北，中央便以前述調查研究成果為基礎，啟動政府所屬機關閒置官舍清查與追繳，大量產權轉移造成許多日本時代住宅或被拆除、或被指定為文資保存。但整體而言拆除的比保留的多得太多，在經過比較後，因「不具優先保存急迫性」而快速消逝的比比皆是。2010年臺北在郝龍斌市長任內，舉辦「臺北國際花卉博覽會」，籌備期間推動「臺北好好看」系列計畫，則是另一項由地方政府系統性主導，大規模剷除市內可能具有文資潛力之日本時代建築的政策。三十多年來文資政策背景遞嬗，民間對於何者為應該保存之文化資產的觀念，也逐漸形塑出有別於官方立場的僵化標準與價值觀。

2　包括勸業銀行舊廈、臺大醫學院舊館、國民黨舊中央黨部陸續傳出拆除消息，最後前兩座指定古蹟保存或局部保存。

3　分別為總統府、臺灣銀行總行大廈、司法大廈、臺灣總督府交通局遞信部、臺灣總督府電話交換局、專賣局、臺灣總督府博物館、臺北賓館、臺大醫院舊館、監察院。此皆為正式指定名稱，戰前與戰後混用的紛雜名稱反映臺灣浮動式的多元史觀。

●渡邉義孝的視角：深情而專業的眼神

在民間日益自發關注日本時代建築遺產的氛圍下，來自日本的渡邉義孝建築師（以下稱作者），發現臺灣還有為數不少的日本時代建築，他展開深入與廣泛程度驚人的造訪與探索，讓臺灣許多專家學者都自嘆弗如。

原本在日本千葉縣開設建築師事務所的作者，2011年來臺參加建築會議，發現臺灣尚存不少戰前近代建築，從此多次造訪臺灣，探訪各地或者使用中、或者閒置的日本時代建築。作者探訪觀察取樣豐富，可總歸為「以日本時代建築為對象，而並非僅限已具法定文化資產身分的古蹟及歷史建築」，因此看到更多面向更廣、甚至正在進行保存搶救運動的案例，並且也利用谷歌地圖技術（Google Maps）製作「臺灣日式建築map」，為當代臺灣如何看待日本時代遺產的視角，留下來自旁觀者的珍貴歷史紀錄。

作者的觀察視角出自有趣的兩種身分：首先他是日本人。戰後的日本人對於臺灣的認識程度，普遍與戰前截然不同，有許多人甚至不知道臺灣曾經是日本領土的一部分。但311震災後日臺兩地交流日漸頻繁，像是重新打開了文化互動的視野，許多日本人驚覺臺灣竟有如此豐富的建築文化，是自己祖先曾努力在異地生活的證據，這大概是臺灣人比較難在別國體會到的衝擊與體驗。然而這些日本時代傳入臺灣的建築風格形式、技術工法，卻又和在日本本土的近代建築有所差異，這就凸顯了作者第二個身分的觀察角度。

他也是一位空間擘劃的專業者「一級建築士」，這是指取得日本國土交通大臣頒發執照，得以從事面積500平方公尺以上、高度超過13公尺之建築的設計監造等業務的建築專業技術者。但是他卻不以在這個世界上生產新構造為職志，而是致力挖掘刻劃過往生活痕跡的舊建築，並且使之重現光彩的空間再利用。也因此在他閱歷無數日本老建築的眼睛來到臺灣之後，可以敏感並細緻地指認臺日兩地建築，從大尺度的環境涵構到細部構件做法之異同，並以精準的專有名詞描述空間特

徵，曾被媒體報導稱為「比教科書還詳細」。

其實在臺灣建築教育的必修課程，目前普遍缺乏以臺灣建築史為主體的系統性完整介紹，而是將其依附在所謂西洋建築及中國建築的大框架下，在整學期的末尾略為提及，直至專題選修甚至研究所的課程，少數學生才有機會深入認識自己土地上充滿故事的老建築。作者深入而廣泛的紀錄成果，正好補足臺灣人欠缺從建築專業角度認識自身環境的缺憾，適合做為全民自我教習的建築教科書。

除了建築專業知識之外，作者鉅細靡遺的旅程紀錄，讓整本筆記充滿溫暖情感，尤其可從書中登場的許多臺灣人，看到了保護臺灣老建築的觀念逐漸普及。跟著作者的探索旅程，除了希望讀者認識更多受到妥善利用的舊建築空間，激發對老屋的運用想像，進而將保存與修復老建築當作空間使用的常態選項而非特例，也更期許臺灣的空間專業者，除了擅長在一張白紙般的基地上平地造樓，也能致力於創作出更多以尊重老屋保存為條件，在其上發揮設計功力的新舊融合作品，延續老建築承載共同記憶和集體經驗、連結人與土地牽絆的匯聚認同功能。

最熟悉的地方
往往最容易忽略

老屋顏工作室

幾年前在Facebook的日式建築討論社團裡，出現了一位熱愛臺灣日式建築的日本建築師，以一篇篇的手繪建築旅行紀錄引起了社團成員們的熱切討論，透過網路與新聞媒體報導擴散後，讓越來越多人也開始反思臺灣日式建築的價值，這位建築師，就是來臺多次並擅長以手繪方式記錄的渡邊義孝先生。多次來臺參訪的他，在旅程中探訪一棟棟逐漸被遺忘的日式建築，從外觀裝飾到結構分析，皆仔細地被他以手繪與文字記錄在筆記本裡，漸漸累積了一本又一本的筆記，這不僅是他個人珍貴的建築旅行手冊，要說是為臺灣日式建築留下重要的記錄也不為過。

雖然在網路上景仰渡邊先生已久，也曾在臺灣有過一面之緣，但直到近期才與他本人真正經由介紹認識，然而地點並不是在臺灣，而是在日本。老屋顏在2018年十月受本書也有提到的「尾道空屋再生計畫」之邀請，前往廣島的尾道舉行了一場對談講座，與會的另一位講者便是渡邊先生。尾道這座小鎮在山坡上興建了許多和洋混合風格的別墅與茶屋，不過戰後經濟重心轉移造成人口流失，造成華宅變成空屋而荒廢，所幸透過「尾道空屋再生計畫」的努力，已替許多空屋重新找到利用價值。過程中，擁有「一級建築士」頭銜的渡邊先生在建築背景調查、圖面量測、建築修復等方面，提供了很多專業的協助與建議，他同時也是尾道空屋再生計畫的重要成員之一。

尾道的這場講座非常精彩讓人印象深刻，老屋顏跟在場日本朋友們分

享了臺灣鐵窗花、磨石子等建築元素之美，而非常親切又熱情的渡邉先生，則分享了在臺灣所記錄到的日式建築。他提到，臺灣與日本的日式建築雖然看似風格相近，但因地理位置、氣候條件與建築年代等因素影響下，在細節上產生了適合當地的建築樣貌變化，這些細微的差異可能連日本人都不常留意，卻令他迷戀不已，也是他經常來臺旅行的原因。

記錄臺灣建築元素的過程中，我們總跟讀者說，最熟悉的地方往往最容易忽略。臺灣有許多日治時期的官舍、民房，常被視為源自日本，風格樣式完整複製的建築，透過渡邉先生所觀察到的臺日建築間細微差異，列舉了各種差異的緣由，並在書中進行詳細解說。相信讀者看過此書後，也會驚覺原來在臺灣的日式建築面貌居然如此多元。

相對於大型官方建築，渡邉先生更加鍾情於較小規模的車站、郵局、宿舍或民宅，本書將帶領讀者前往旅遊書鮮少介紹的地方，除了詳細的建築紀錄，也是渡邉先生近期的旅行紀錄，當成遊記閱讀亦十分有趣。作者透過外國人觀點描述來臺的旅行經驗，讓我們看到誠實且無偏見的臺灣印象，書裡真實記錄旅途中遇到的人與無法預料的突發事件，訪問記錄了當地人對古蹟與歷史建築的看法，甚至還有臺日建築與文化習慣不同的自我提問。從書中內容可以看到，雖然渡邉先生在臺灣語言不通，卻與當地人有不少互動，呈現出臺灣對待外國旅人們的友善與熱情，點點滴滴都被他畫在這本書裡。

渡邉先生的《臺灣日式建築紀行》，是一本日本人向臺灣人介紹臺灣的臺灣書，內容除了專業詳細的建築介紹，為讀者展示了欣賞建築的方式，與每棟房屋迷人的細節之處，其中描寫探訪過程的總總更是臺日民間文化交流的寶貴紀錄。渡邉先生願意將這幾本與自己對話的遊記公開整理成冊，對讀者們來說實是極難得的機會，其中有不少對於臺灣各方保留老屋努力的讚嘆，但我們以臺灣人的角度看這本書時，卻也發現許多值得我們反思檢討的提問。當讀者們隨著渡邉先生的作品漫遊臺灣，閱畢一定也能深刻感受到臺灣所擁有的與眾不同且該被珍惜的美好。

手繪建築圖的魅力

景雅琦　景雅琦建築師事務所負責人

認識渡邉先生是在 2016年的7月份。當時事務所承接了臺北市文化局委託的「歷史建築松山療養所所長宿舍保存調查案」，我們邀請日籍顧問渡邉先生與松富先生參與調查。兩人都是日本的一級建築師，對東亞日式建築很有興趣。那時是夏天，非常炎熱，一般而言未修復的老房子環境不太好，我們田野調查都習慣穿長袖，以免曬傷或被蚊子、跳蚤攻擊，但整天下來大家汗流浹背，渡邉先生則是泰然自若。

因為正門打不開，一夥人從圍牆與榕樹的缺口爬進去，映入眼簾的是1930～40年代的松山療養所日式建築，靠近一看，有些細部獨一無二，大夥興奮極了。與大家拿著攝影機狂拍照不同，渡邉先生拿出筆記本，開始繪製建築外觀、構造細部，用非常熟稔的硬線筆觸，快速畫畫、重點上色、標示說明，讓建築物在他的畫冊裡又活了起來。

後來整體建築物調查完畢，我們到松療所附近的咖啡館交流，討論在現場的觀察心得。在討論時，渡邉先生又拿出筆記本，畫了參與討論的人員的半身肖像，並標示名字與日期，寫下討論重點，這是他的紀錄方式，讓人印象深刻。

更深入認識渡邉先生之後，我知道他們有一群志同道合的朋友，幾位建築師、會計師、律師、公部門的人、一般居民，在尾道進行空屋再生計畫，透過群眾力量（集資或招募志工等方式），整理社區的老房子，讓無用的死角能變身為社區中聚會場所或民宿。我也親自前往拜

訪，住在他們整理好的房子裡。住房空間圍著一個小小的日本庭園，不華麗，有種寧靜的詩意。住房旁有一個小咖啡廳，製作餐飲與排班的人都是社區的婆婆媽媽，熱情招待來訪的鄰居與遊客。

龍造寺町的長屋再生計畫也是渡邊先生與松富先生和夥伴們參與的計畫，那是一個周邊圍繞著高樓的殘存舊街區，透過15～20年的社區運動，保留下一棟又一棟的老房子。不同於臺灣主要由公部門積極保存，這裡大部分是屋主自願保留，轉而規劃為洋果子、文創、青年share office……，在我看來，這些以時間累積的空間，已經蘊含活絡的生活與商機。

因為松山療養所的緣份，我和渡邊先生的合作慢慢地展開，現在事務所很榮幸繼續承接臺北市政府松山療養所對面的宿舍修復設計案，也邀請渡邊先生共同參與調查與修復設計。另外，宜蘭縣政府的「文化部再造歷史現場專案計畫：蘭陽地區二戰軍事遺構群歷史再現計畫——機場設施修復或再利用計畫」也由我們承接，是有關宜蘭縣的日治時期掩體壕群（機堡群）及從宜蘭出發的神風特攻隊的故事，我邀請了渡邊先生一起到日本沖繩、南九州踏勘二戰時期日本海軍與陸軍的航空隊與神風特攻隊的歷史。

我推薦這本書，因為建築、構造或是藝術很難用文字清楚說明，現在我們過度依賴照相機和攝影機的快速紀錄，很難品嚐老建築的風味。在親手繪製的過程中，透過手與眼的協調共用，視覺觀察會更仔細，思緒過濾下，繪製重點就會被呈現。以我自己為例，我在做老建築物的調查時，首先會在現場繪製平面圖、局部立面圖，之後進行量測、尺寸標註，人跟空間開始對話，可以切身理解建築物的空間感。我鼓勵大家在欣賞渡邊先生的手繪圖以後，開始動手繪製自己的觀察。

用建築專業掌握臺灣特色的一流紀錄

高彩雯

第一次聽到渡邉義孝建築師的演講是在2016年，臺南市觀旅局在大阪舉辦的「臺南紅椅頭アンイータウ觀光俱樂部」活動（2018年榮獲Good DesignAward設計獎），他的講題是「既懷舊又充滿異國情調的——我一個人的日式建築之旅」。不過在演講之前，我早就知道渡邉先生的名字，許多喜歡臺灣日式建築的人都在臉書社團看過渡邉先生畫臺灣建築，知道有這麼一位「很會畫畫的日本建築師」。他的手繪筆記，會讓人覺得可愛但不是那種輕薄的kawaii，是直指核心，用建築專業掌握臺灣特色的一流紀錄。

不過，看到渡邉先生本人時，第一眼是，啊，非常「真面目」（嚴肅認真）的日本老師的樣子。

紅椅頭觀光俱樂部邀請的演講者，都是知臺愛臺的明星講者，知名度都很高，也養出了各自的哈臺讀者群。像是演講「我和我的臺南」的一青妙女士，出場就氣場不凡，臺下的聽眾眼神表情也很投入。山崎兄妹是大阪當地人，兄妹兩人像相聲家一般，說唱逗弄，配上山崎哥哥的插畫，逗得現場大阪鄉親樂不可支。

算是首次在這種場子現身的渡邉先生，從「懷舊」和「異國情調」這兩種日本人看臺灣的視角出發，並分享「日式建築map」以及他的臺灣手繪建築筆記，還說到自己不小心上了臺灣的電視新聞，竟把數百人的場子炒到最熱。他一講完，現場聽眾馬上熱烈表示希望能看到手繪筆

記的出版。

那時，他只是覥䩃微笑。

隔年，我在新公司負責編輯日文網站，想要面向日本讀者，介紹臺灣文化。在邀請作者時，我想到了渡邊先生。他也很慷慨地接受邀請，不因我們的規模或知名度而端架子托大。不過因為受限於預算，只能請他配合手繪筆記寫1500字左右的散文。還記得那時我們討論專欄的名字談到半夜，後來決定用「台湾日式建築サンポ、都市探偵の楽しい時間」（臺灣日式建築散步，都市偵探的樂遊時間）。因為對我來說，渡邊先生像是福爾摩斯或柯南，在散步時腦子裡就跑馬燈式跑著這些建築物的前世今生，因為他是看得懂聽得懂的人，眼前的所有小細節都會自己對他說出故事。

不過，我當時還不知道渡邊先生能寫。我知道他會畫畫，那是誰都看得出來的，也知道他會演講，因為我有幸聽聞，但他竟然還能寫。在1500字的字數限制下，他寫出他對臺灣建築近乎痴迷的執著，以及因長年浸淫建築專業方能窺知的紋理和細節。

記得山佳站2017年通車時，他似乎在隔海的日本渴望到發抖，同為臺灣日式建築迷的同好們在臉書上說到山佳車站修好了，渡邊先生大受刺激，叫著好想去喔，隔著螢幕我心想唉呀這實在是大叔萌啊。他馬上交了一篇稿，寫下在山佳站修復時，他和帶路的褚天安老師進到現場，看到了山佳車站興建時期，一百多年前工匠做的標示記號。他也強調之所以能進行日式建築田調，有賴Google Maps等新科技的功能以及臺灣愛建築人士的熱心。他創的「臺灣日式建築map」，在短時間內增殖到幾百幾千個地點。這些素未謀面的臺灣「友人」串連出的地圖，再後來雖然在「古蹟自燃」風險的顧慮下關閉了公開閱覽的功能，現在卻仍然是日式建築之友的重要指引。

後來，網站因故中止，每個月貢獻一篇稿子的渡邊先生，最後交出十篇文章，實在非戰之罪。在編輯他的文章時，覺得有必要讓這些作品

面世，問過渡邉先生願不願意在臺灣出版手繪筆記，那時已有兩家優秀的臺灣出版社透過我洽詢他的合作意願。隔著電腦看不到他的表情，但確實是沉吟了。

過了大半年，有天收到訊息，他問我是不是還想出他的書，還沒確認出版社的意向，我馬上回覆他當然啊。

因為對建築一心不亂的專業和熱切，他的生活更趨向某種斯多噶派的禁欲，一切核心都濃縮於建築之道。不僅每年飛兩三次臺灣，他還長年關注中亞地區建築。除了自己的建築事務所工作，也兼任岡山大學的講師，投入「尾道空屋計畫」，媒合老房子與新的創業居住機會，實踐建築師的社會使命，他甚至在日本TBS電視台和女星高島禮子一起尋訪全日本的珍奇老倉庫。我常常疑惑，渡邉先生的活力到底是從哪裡來的？（不管他嗑了什麼，都給我來一點！）

身為渡邉先生的編輯和翻譯，有一次，我們一起走了旗山和美濃的建築田調之旅。他每天六點多起床（諸位請看他的手繪建築，精確記下了起床跟坐車的時間），然後行軍般看建築看到晚上八九點。和一般觀光客不同，他眼中最美的風景就是我們的日常所經的建築。他也不愛美食，我們每餐飯都在二十分鐘內解決。三月的南臺灣已是酷暑，他背起所有家當（包括單眼相機，兩三個鏡頭和做畫工具）在戶外一個勁地往前直走，或是在暑熱中揮汗畫畫，如此十幾個小時不以為苦。

面對建築時，這位先生真的會自言自語，「這個，應該是（年份）的，那個通氣孔真的是臺灣日式建築的特色，啊這個設計好特別，喔喔喔喔洋小屋組⋯⋯」。我幾乎產生了幻視，那些建築彷彿都在笑了，是不是好久沒遇到這麼懂你們的人了？接著他會拍照記錄，然後打開筆記本開始素描。不是佛經裡說佛陀講道百鳥翔集嗎？渡邉先生素描的時候也像那樣，周邊自然湧起人牆，有時候熱情的人們還會回饋給他更多的善意。

我在他身上看到，對建築的真愛，是對空間、歷史與人的相遇的關注，是對建築傳統、特殊的風土和獨具的匠心所交會出的藝術的理解欣賞。

在日本311震災以後，日本和臺灣的關係來到了新的熱點，獨立記者野嶋剛稱此為「報恩的連鎖效應」。不過渡邊先生不流於溫情，也不把臺灣視為某些日本民族主義者投射自我滿足心情的懷舊對象，從他的文字和手繪筆記，能看出他不斷學習和誠實反省的心跡。

身為此書的第一個讀者與譯者，我很幸運能夠藉此得到一個開建築天眼的機會，能跟著學習，指認出我們土地上建築的特色和意義，亦希望這本書有機會能成為讀者生活與旅行的良伴。如此也不枉渡邊先生不辭千里提燈相照——即使他大概也不會感到什麼枉與不枉，無論如何，他依然會自顧自走最愛的建築之路，並因為發覺到哪裡有無人知曉的老屋而暗自欣喜吧。

為了不干擾閱讀，我主要以（*）做編‧譯註，並且將註解減到最少。因為有些難以用文字說明的建築術語，為了便於理解，我們也請渡邊先生畫了住宅細部圖供讀者參照。

希望這是一個開始，如果你也愛上臺灣日式建築，傅朝卿的《臺灣的建築式樣脈絡》、凌宗魁的《紙上明治村》、《紙上明治村二丁目——重返臺灣經典建築》以及吳昱瑩《圖解臺灣日式住宅建築》等作品，是我在翻譯和學習的過程中，從中受益的建築好書。

也希望在都更與祝融的爪痕下，臺灣能留下更多光陰的證據。有空時也請你給自己多一點時間：開坐日式建築緣側看貓尾巴怡然溜過的時間、自己玩建築剖繪的時間、想像建築種子過海而來終於在南國風土長出奇異花朵的時間……

為什麼我會迷上
臺灣日式建築？

乍看之下覺得「很美」，然後心想「好懷念」，但是又發現「有哪裡不一樣」。
和臺灣日式建築的相遇，對我來說，一開始伴隨著種種不可思議的感覺。

在日本，我是負責歷史建築的調查、保存、活用等工作的一級建築
師。雖說是建築師，老實說，我對「建設嶄新的大型建案」不太感興
趣，也幾乎沒心情做什麼「沒人做過的新奇設計」。

為什麼呢？

因為我太了解老建築的魅力了。

高度經濟成長期（1950年代後半期）以後，日本建築裡某些東西消失
了。大量生產的新建材成為住宅的主要材料，建設公司提供單一整齊
的家居建築，城鎮的風土特性因此消融，水泥公寓和高樓大廈也在疏
離土地歷史的狀況下開始侵蝕風景。也有所謂的「建築家」，以奇崛的
設計引人注意，會設計出游離於風土氣候和宜居感的住宅。

在那樣的時代潮流中，我和某位建築師相遇了，他是已故的鈴木喜一
氏。鈴木先生相信「如果老建築已經存在，我們就應該試著考慮盡可能
不破壞的方法」，他說，要細心地好好地觀察老建築。

不只是古老的寺廟佛寺，他也建議我親身去看近代建築（明治～昭和
30年代的洋館或和洋折衷住宅等），也要我畫建築，給我素描的功課。

我走訪了日本各地的近代建築，在嚴寒的風雪中，在暑熱裡，專心描

繪眼前的建築。在畫畫時，許多細節清晰地浮現出來。屋頂的形狀，屋簷的深度、窗戶的形式和位置……，每個細節都有意義。

我也學到了在文明開化的浪潮中，日本工匠如何吸收西洋技術的過程。像是做屋頂的小屋組構是用洋小屋組的三角桁架來組構的、堆砌石頭和磚塊的組積造的技法、地板和牆壁的洗石子技法或南京雨淋板等等，我才明白了和魂洋才的歷史。

我們不是用輕省的拿來主義，並非直接使用歐洲或美國的設計，而是配合多雨高溼的日本氣候巧妙變化了建築技法。我也發現日本擁有豐富的森林資源，尤其結合了優秀的木造工匠技術，成就了獨特發展型態的美感。

鈴木老師常對我說：「畫畫，要凝神注視被畫的對象上百次，沒有比這更能了解建築的方法了」。

他也說：「古老的建築和近代建築，濃縮了建築職人和設計者的誠實心念。」此言非虛。和他認識三十幾年，我現在還是一遇到心動的建築一定馬上打開筆記本或素描簿。我繼續著自己的旅行，追逐快速消逝中的日本各地近代建築，尋索建築保留和再生機會的可能性，這一切，都是和師父相遇的結果。

●日本的近代建築，還活在臺灣

直到最近，我才知道這件事。

不只在日本，在韓國、在中國境內也留下許多日本統治時期興建的近代建築。不過，因為人民的共識，能舉國家之力，得以保全、推進、活用建築文化財，臺灣在這方面可說是領先的。我因此事而深深感動。

2011年，臺灣、日本、韓國三地的大學老師、建築師、對歷史建築有興趣的公民們共同組織了「東亞日式住宅研究會」。研究會田野調查的

第一彈，我走訪了臺北和臺南。

在當地，我看了保存、改建中的日式住宅的現場，參觀了已經蛻變為觀光資源、被活用的建築物，也訪問了臺北市的職員及歷史建築的屋主。

透過這些訪查，我切身感覺到「跟日本相比，臺灣在歷史建築的保存活用的案例更豐富，居民的意識和法律制度也更先進」，「作為日本統治期的歷史遺址的意義相對稀薄，讓它轉型為『時尚觀光地景』的意義反而更顯著」。

讓日本人「懷念的街景」，並不在日本，反而在臺灣得以重生，產業價值也被認可，這點甚至使我「羨慕」不已。

●臺灣人的日式建築保存

最近也時常在日本新聞看到臺灣反拆遷老建築的公民運動，我認為，比起日本，臺灣在文化財保護政策上，「行政機關可指定歷史建築，不考慮地主意志」等處，無疑是更先進的制度。

而且，許多為人們所熟知親近的歷史地標，不會只受制於經濟原則，它們作為文化資產被重新評估，實際上也結合了觀光收入，展開了多樣的活化方式。像是各地的「文創園區」例如從前的菸草工廠等等，不是隨意輕省地開發成都市中的巨大樂園，而是以保全遺跡的概念，整理成市民的可親地景，讓建築能持續為歷史文化代言。

思考日本的永續建築和街區營造的可能時，我認為，臺灣的組織、公民意識和行動裡包含了很多我們日本人可以學習的地方。

●臺灣日式建築的獨特性

作為日本的國外旅行勝地，這幾年臺灣的人氣急速水漲船高。瀏覽手

邊的臺灣旅行情報，會發現「懷舊的日式建築與街景」逐漸成為不可或缺的觀光重點。

正因如此，日本旅客在臺灣這塊土地看到大量的日式建築時，我懇切期待大家能實際體會眼前可見的視覺形式的表現意義，不是單純用「好懷念啊」、「好棒喔」這種角度看建築，可以稍微認識其中並存的「出自日本的懷舊」與「臺灣特殊風土產生出的獨特個性」的結合。

我相信，那也連結到未來臺灣和日本之間，人們互相理解和學術研究的發展可能。

在臺灣日式建築裡的「近代建築」，大略可分類為「官廳、銀行、販售業等大型特殊建築」、「小規模擬洋風建築」（所謂的「洋館」），以及「和風建築」（和館），尤其是「洋館」與「和館」，我發覺在臺灣能看到比較多「和日本不一樣的設計」。

「地板較高。」
「外推的窗戶（出窗）很多。角落建築的出窗很多。出窗的下面還有地窗。」

「明明是小型建築，但是用洋小屋組做屋頂。」
「南京雨淋板的角落，多用板金覆蓋。」

我發現這些就是我感受到「異國情調」的原因。但是為什麼會出現那些差別呢？臺灣人對這些是怎麼想的？從日本來的旅人，有沒有發覺到這些特異之處？

東西日式住宅研究會的田調之後，我開始在臺灣島內旅行。既漂亮又強而有力的日式建築，存在於美麗島的各個角落。跟我分享這些建築情報的是網路上無數的「朋友」們。我不知道他們的長相，但因這些朋友的善意支持，我得以持續日式建築之旅。

完美活用的幸福建築、不為人知埋沒在哪個街道的珍品、朽壞不堪的廢屋、拆除派和保存派衝突的案例……不管哪一個，都見證了臺灣和日本的牽繫，也是卓越的設計師和誠實的職人攜手打造的作品。我越來越著迷，也在筆記上記下了這些相遇。

我對臺灣日式建築的熱情暫時還無法降溫吧。

從今以後，我還會一次又一次，拿著飛往臺灣的機票，飄洋過海去看日式建築。

所謂臺灣
「日式建築」，
到底
是什麼？

●臺灣日式建築的源流與特色

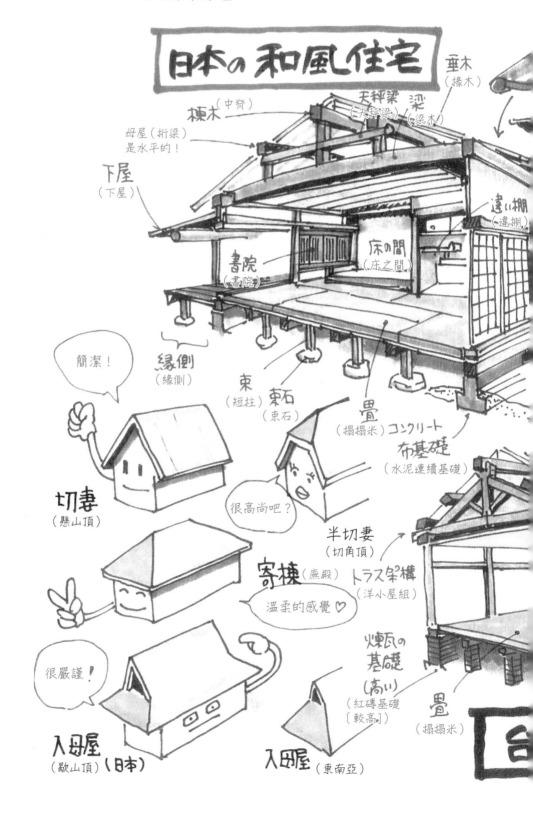

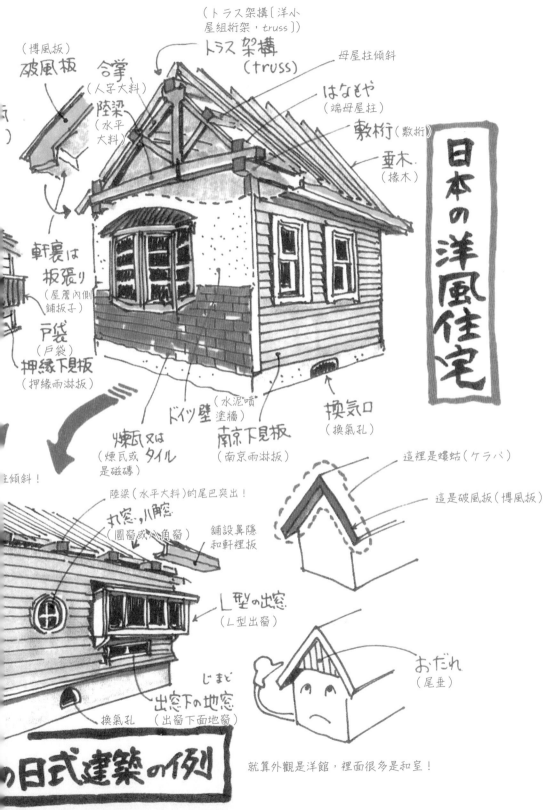

（トラス架構〔洋小屋組桁架，truss〕）

トラス架構
(truss)

（博風板）
破風板

合掌
（人字大料）

陸梁
（水平
大料）

母屋柱傾斜

はなもや
（端母屋柱）

敷桁（敷桁）

垂木
（椽木）

日本の洋風住宅

軒裏は
板張り
（屋簷內側
鋪板子）

戸袋
（戸袋）

押緣下見板
（押緣雨淋板）

主傾斜！

煉瓦又は タイル
（煉瓦或 タイル
是磁磚）

ドイツ壁
（水泥噴
塗牆）

南京下見板
（南京雨淋板）

換気口
（換氣孔）

這裡是蟆蛄（ケラバ）

這是破風板（博風板）

陸梁（水平大料）的尾巴突出！

丸窗，八角窗
（圓窗或八角窗）

鋪設鼻隱
和軒裡板

L型の出窓
（L型出窗）

じまど
出窓下の地窓
（出窗下面地窗）

おだれ
（尾垂）

換氣孔

の日式建築の例

就算外觀是洋館，裡面很多是和室！

*譯名部分參考吳昱瑩《圖解臺灣日式住宅建築》

臺灣日式建築的種類

臺灣的日式建築，廣義上指的是「日本統治時代（1895～1945）的五十年裡興建的主要建築群」。但是狹義說來，應該是指「同時期興建的洋風、和風或是和洋折衷樣式等，在設計和技術上以日本為根源的近代建築群。」更進一步，戰後受日本教育的臺灣工匠領班繼續用日本式的建築和構造興建學校和住宅，我們也會視情況稱之為「日式建築」或「日式住宅」。

在建築用途上，可分為官方施建的建築（公所等官方辦公機關、學校、郵局、公會堂、軍事設施等）、公共基礎建設（鐵道、車站、港灣等鐵道系列基礎建設及水庫、水道等水道類基礎建設）、商業設施（銀行、店家、戲院、辦公事務處等）、宗教設施（神社、寺院、教會）以及住宅等。

說到「住宅」，在日本很容易想成「民間私人住宅」。但在日治臺灣的情況，多半是為了日本渡臺的判任官和高級職員興建的官舍、宿舍、職員宿舍等，反而「官方建築」的色彩比較強烈。而且大部分都是照章行事的設計。

那麼，建築式樣上又是如何呢？

源於希臘羅馬建築的「樣式建築」，屬於西歐正統派之流。忠實表現柱頭的柱式的臺中廳或是英國風鮮豔設計的總督府專賣局（兩案皆為 1913／森山松之助）等大型官方建築多屬此類。山牆及壁帶等裝飾更提高其品味。

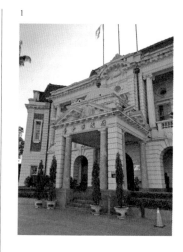

1

1｜臺中廳．森山松之助設計

與此相對的則是「和風建築」。木造，和瓦（棧瓦）葺，多用雙扇拉門，內部的榻榻米和室多設置有「床之間」，這種住宅是最清楚易懂的。外壁用押緣雨淋板，還有一整面的開放緣側，不論誰看到都會頷首心領，「嗯，這很日式！」比較難懂的是像武德殿之類的大型和風建築或鋼筋混凝土建築，高度接近十米，乍看之下可能會有點違和感，讓人泛起「這也是和風嗎？」的疑問。不過入母屋的和瓦葺，再加上唐破風，也只能說這是和風建築無誤。

第三種可稱為「和洋混合風建築」，像「雖然是洋館，屋頂用的是和瓦」或是「雖是洋館，但有榻榻米的房間」這類城鎮裡的小小建築。鄉下的木造車站房舍或是村裡的警察官駐在所也多在此類。旅行中很容易遇到這種建築，為臺灣的都市增色不少，是重要的景觀元素。南京雨淋板、縱長方形窗、水泥噴塗牆、洗石子壁、牛眼窗等要素，傳達了大正到昭和初期的高端洋派氣氛。

1920年代以後，排除了厚重繁複的裝飾，漸漸轉向簡潔設計的公共建築和住宅，像是臺北公會堂或臺南警察署的「折衷建築」。再進一步，敢於消除建築的陰影，興建更強調水平線，多用曲面的「初期現代建築」。像是臺北的臺灣總督府電話交換局、嘉義電信局、花蓮港埠頭合同廳舍等建築，都可以算在這個範疇裡吧。可以說，這些建築強烈受到以歐洲為中心的裝飾風藝術（Art Déco）、荷蘭風格派運動（De Stijl）和荷蘭表現主義甚至現代主義等興發中的近代建築運動的影響。

另一方面，在街屋建築中經常看到的仿巴洛克式騎樓，其實是「日本沒有的」建築。我第一次親眼見到臺北迪化街和湖口老街時受到了強烈衝擊，像是自由增殖的植物、穀類或鳥獸，栩栩如生般地裝飾騎樓立面，表現出

和日本完全不同的品味。我一開始心想「這不能叫做日式建築」，不過這是大正時代的流行，也能說是廣義的日式。無論如何，仿巴洛克式騎樓，給了外國旅客強烈的印象，可說是臺灣建築的「門面」。

重要的是，不管哪一種日式建築，「根在歐洲，但通過了日本這個濾網」飄洋過海來到此處。而且「因為臺灣當地的風土，達成了再度的進化」。這裡，隱藏了建築史的趣味。

日本近代建築流派

在日本，一般說來「近代」大多指的是明治以後到戰前。我在這裡想用村松貞次郎的說法，把「近代」規定為「明治維新前到高度經濟成長期」的這段時間。這時期在日本國內興建的建築物中，多稱以下各類建築為「近代建築」：「A：御雇外國人（＊明治時期以後，受日本政府邀請在日本工作的西方人）及日本建築師設計的洋風建築」；「B：各地的領班建築師或無名工匠興建的擬洋風或洋風建築」以及「C：近代興建的和風建築」。

設計意趣上的特徵則可舉出，A和B：採用希臘、文藝復興或巴洛克等西歐式樣。具體的細節則是附柱頭的列柱、山牆及附柱。C：急傾斜的切妻屋頂、入母屋屋頂、水泥噴塗牆、縱長方形窗戶、半木骨造（Half-timbering）、南京雨淋板、擬石仕樣、溝紋面磚、屋簷淺，屋簷內側舖木板。

另一方面，說到建築構造的話呢？

如果是西歐風格，石造、磚造等所謂堆積組造的建法，在地震頻繁的日本很難確定能充分的耐震，尤其在關東大地震（1923）以後，幾乎不再採用這種建築法。大規模的建築物改採RC（鋼筋混凝土）或鋼骨造法，其他則大多採用木造軸組構造，表面則用石造風樣式（前面說到的擬石仕樣就是這一類）。

屋頂組架的結構稱為「小屋組」，和傳統的「和小屋組」相

1

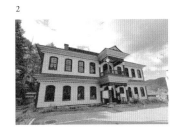

2

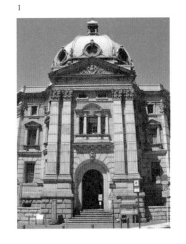

1 ｜神奈川縣立歷史博物館（舊橫濱正金銀行本店／1904 年）
2 ｜南會津郡役所／1885 年

對，從歐美導入的「洋小屋組（truss）」是集合三角形模組的合理結構方式，因為主要是用「合掌」這種斜材負擔屋頂的重量，不需要大徑木和水平大料（小屋梁）。

洋小屋組適合營建工廠、講堂、倉庫等不用柱子的大空間，不論木造或鋼骨，大規模建築常使用這種屋頂技法。不過，在住宅和小規模建築，因為洋小屋組的金屬要求必要的特殊材質加工，所以在日本並不普及，還是延用原來和小屋組架設屋頂的方式。至今這狀況也沒有改變。

各式各樣的近代建築擴散到日本各地，譬如讓明治新政府得以展現對外威信的建築，像是鹿鳴館和明治時期的官方機構等；或是作為明治天皇巡幸的駐蹕宿處或貴族的接待空間，前田公爵邸、岩崎邸、西鄉從道邸等；以及郡役所、郵局、醫院、學校、軍事設施等新型的文化載體如水路般通往各地，還有象徵勃興中的中產階級地位的「附設洋館的住宅」。

但是19世紀日本流行的近代建築，並非從歐美直接進口的純粹洋風設計。因為經由印度或東南亞的航路，加上了陽臺等「南洋風要素」，或像是（在歐洲本地算是少數派的）雨淋板的舖設等，這種經由美國導入而流行起來的「旁流」影響很大，加上氣候多雨（不是用法國瓦或西班牙瓦等洋瓦），使用了和瓦，混搭了「和風要素」。在這個時間點上，可以說日本的洋風建築「不是真正的歐洲建築，是在日本這種特殊的風土下所開展出的獨特風格」。

現存的近代建築，已經存活了將近一百年，其中多數因為1996年的文化財保護法修正而開始的「登錄有形文化財」制度，得到國家文化財的「保證」。和國寶、重要文化財等「靜態保存」形式不同，近代建築作為「活化保存」的活用型文化財，強化了地方認同。

臺灣和日本的「日式」，這裡不一樣！

日本在 1895 年到 1945 年的 50 年間統治臺灣，如前所述，這段時間也正是日本國內確立近代建築，並將建築設計和思想擴張到各地方的時期。

以總督府營繕課技師森山松之助為代表，臺灣總督府延攬許多優秀的日本建築家來臺，完成了像是舊總督府（現總統府）、總督官邸（現臺北賓館）、臺中廳、臺南廳等大規模的樣式主義式官方建築，之後擬洋風的設計也慢慢滲透到小規模的官方建築、郵局、店面和官方宿舍與個人住宅。

這個時期的臺灣，社會制度和基礎建設等近代化進程急速發展，但那之前，必要的都市計畫、建築、工作等技術及設計的確立，是透過總督府，在日本的影響之下所實現。因此，在仍然殘存傳統風格的臺灣，也「由上至下」風行草偃，大量興建了從日本傳來的近代建築，其中大部分可算在「日式建築」的範疇裡。

我自己透過至今為止五次的田野調查，看了許多臺灣日式建築，在這片土地上，還留下許多（甚至比日本本地多）從前日本的建築式樣（和館也好，洋館也好），在感到「懷念」的同時，我也不禁陷入對「日本根本沒有的設計和異國情趣」的矛盾感覺。在此，我想舉出那種「異國情趣」的根源。

臺灣日式住宅常見的主要構造和設計

要素	分類	內容、根據、理由
①洋風雙併住宅（二連長屋）	平面	
②洋小屋組 （西式屋架）	構造	可用小徑木來架構沒有柱子的大空間
③磚造高基礎	構造	防止白蟻蛀蝕
④角落的出窗	開口部	空間利用合理化
⑤地窗狀的透氣窗	開口部	暑熱時期確保通風
⑥尾垂	屋頂	建築「妻」（山牆面）上部風窗的防雨
⑦入母屋（歇山造）	屋頂	破風位置往內縮
⑧洋風圓窗、八角窗	開口部	設計要素
⑨南京雨淋板	外裝	交叉工法、鋼板包覆收邊

臺灣和日本的差異，以及設計上的特色

日本和風雙併住宅很多，但擬洋風的表現很少見。

小規模的建築也會使用洋小屋組。桁架繁複，屋簷內部複雜化。屋簷內部也會鋪板子。

地板架高，比例上延展為縱長方形。地板下方換氣口更有設計感。磚造完工。

臺灣擬洋風建築的顯著特徵。角落多用出窗，給了建築立面獨特的陰影。

窗戶多，增強了陰影。

日本只在山裡看過此類設計，幾乎沒在洋館看過。臺灣的「妻」上部多設有透氣窗，是為了用尾垂來防雨？

破風較小，呈現東南亞式的外觀。洋館也採用了入母屋。

在車站或住宅多用圓窗（牛角窗）。

提高外牆角落的格調。

1. 洋風雙併住宅（二連長屋）

首先，在平面計畫上，臺灣常可以看到擬洋風的雙併住宅。一棟分割成兩家的分居長屋的形式稱為「二戶一（棟）」，但在日本大部分是和風外觀。洋館的雙併住宅在日本很少見，臺灣則散見於臺南、屏東、花蓮等城市。

1

1｜手繪筆記：臺南市定古蹟，原臺南刑務所所長宿舍＝雙併住宅
2｜手繪筆記：花蓮吉安中興路的日式宿舍，兩端對稱型
3｜手繪筆記：臺南佳里的洋風雙併住宅
4｜手繪筆記：林田山林業文化園區場長館，以上皆為洋風外觀，以中央為界的對稱型建築

2. 洋小屋組（西式屋架）

洋小屋組（Truss）是洋風的小屋組造法，日本多半是用於比較大規模的建築，臺灣連小規模的住宅也時有所見。屋頂的構造，除了開放式天井的狀況以外，切妻屋頂在山牆側露出的母屋（*小屋組構材，和棟木平行支撐垂木的部材）若不是水平或垂直，而是傾斜的狀況，或者門簷桁架是兩重的情況，都能判斷是使用洋小屋組構造。洋小屋組在結構的合理上優於和小屋組，不過邊緣料材的加工很費事，也需要ㄇ型鐵片或金屬螺銓。從洋小屋組的流行，可知加工和材料都能簡單解決的流通體制在早期已整備完成，合理的設計思想也已普及到全島。

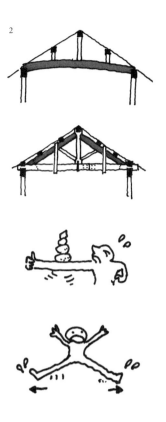

2

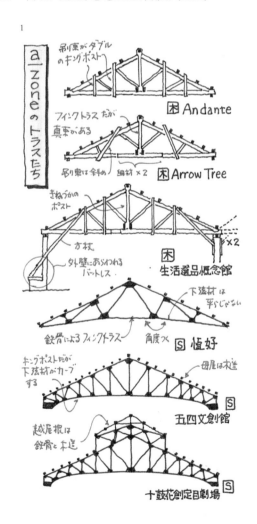

1

1｜a-zone花蓮文化創意產業園區內各式洋小屋組
2｜和小屋組屋頂結構與洋小屋組屋頂結構

3. 磚造高基礎

磚造的架高基礎，可說是臺灣日式建築在外觀上的重要特徵。通常日本的木造住宅從GL（地面）到FL（一樓的地板）的「床高」（地板高度）大概是45公分左右，臺灣大約提高到60公分左右。在高溫多溼的天氣下，白蟻的蟲害又很嚴重，當時臺灣總督府技師井手薰在投稿給《臺灣建築會誌》時的報告裡指出許多木造建築是「白蟻的美食」。架高地板、確保通風、提高耐久性的智慧發展出了這種架高基礎。

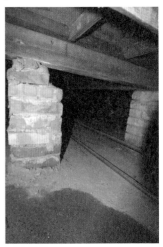

1 ｜宜蘭頭城文化園區磚造高基礎
2 ｜高雄市黃埔新村（眷村）基礎
3 ｜臺北濟南路日式宿舍修復工程現場

4. 角落的出窗

在角落部分設計的出窗是臺灣擬洋風建築的顯著特徵。

出窗本來就是大正時期流行的建築設計。住宅的平面形狀從「田字形」變化到確保隱私的「中間走廊型」的同時，也開始加上窗戶（不是落地窗，是腰窗），而且為了採光，讓房間變大又兼有置物功能的窗臺出窗就發展了起來。要實現這種伸出房子的出窗設計，庭院就不可或缺，也會要求更寬廣的土地面積。其根源思想是連住宅庭院的大小都指定的埃比尼澤‧霍華德（Ebenezer Howard）的田園城市思想。

從房間角落的直角推出去的出窗，可以說是實現了霍華德思想的更易懂、更有效的裝置。大正時期，在某種程度以上的上層階級的住宅，確保了充分的土地面積，這和角落建築的出窗並非無關吧。無疑這也帶動了臺灣全島的流行，後來成為日式住宅不可或缺的細節。

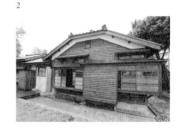

1

1｜手繪筆記：郭子究故居立面圖
2｜臺北齊東街日式宿舍角落的出窗
3｜花蓮時光 1939 咖啡
4｜花蓮郭子究故居（花蓮高中宿舍群）

5. 地窗狀的透氣窗

地窗狀的透氣窗是為了通風和便於打掃。出窗的正下方，在陰影部分開設的透氣窗，不只達成對功能的要求，也讓建築外觀看起來更有張力。我幾乎沒在日本的洋館看過這種類型的窗戶。

1

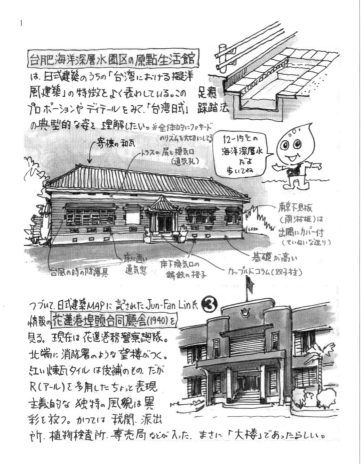

2

1｜手繪筆記：花蓮台肥海洋深層水園區建築。壁面窗戶下設有透氣窗
2｜臺南佳里進學路的日式宿舍群，出窗的正下方設有透氣窗

6. 尾垂

尾垂指的是在切妻屋頂的妻側，從「螻羽」（＊けらば，斜屋頂屋簷破風側的邊簷）的破風板垂下的板狀的風除，日本也可以在一部分深山中看到這種設計。在臺灣，設來防雨，因為從妻壁上部穿過的透氣窗很多。根據曾文吉建築師事務所（2004年）在《頭城國小校長宿舍調查研究與企劃設計》中，尾垂和透氣窗的設計，是讓從磚瓦基礎的地板下換氣口流進來的空氣可以在煙囪效果下，和暑氣一起排出外部的「風道」。所以可以說是因應臺灣氣候風土創造出的設計。

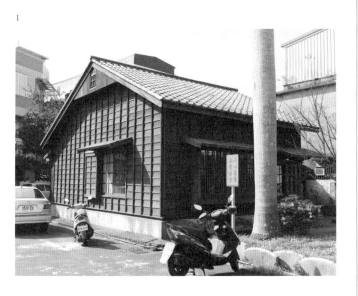

1｜宜蘭頭城頭城國小校長宿舍尾垂
2｜臺南市佳里區進學路 250 巷日式宿舍群尾垂

7. 入母屋（歇山造）

在日本，入母屋屋頂和切妻（懸山頂）、寄棟（廡殿頂）不同，幾乎不會用在洋館，在臺灣卻有這種例子。當然和館的使用頻率很高。不過比例跟日本不一樣，三角部分的屋簷和破風板很多都變小了。要說的話，跟寮國或泰國民家的破風比例比較接近。

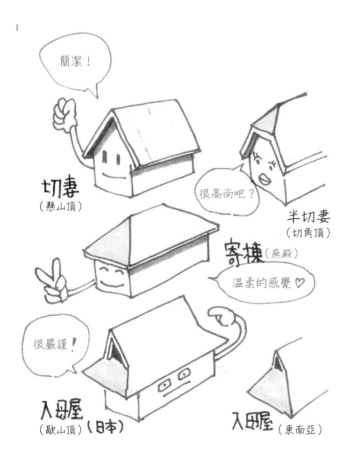

1｜日式建築屋頂式樣
2｜手繪筆記：日式建築屋頂寄棟、切妻、入母屋插圖說明

8. 洋風圓窗、八角窗

圓窗或八角窗,在日本也會用於洋館建築,但臺灣的頻率很高。小規模的木造車站和住宅出入口常用這種設計,會讓觀者對立面留下強烈印象。

1

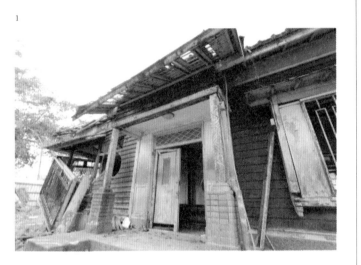

2

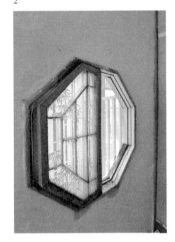

9. 南京雨淋板

南京雨淋板的邊角的做法，日本一般用見切緣、定規柱、大留等，不過臺灣用交叉或鋼板包覆收邊。特別是鋼板包覆的做法，目的應該是為了防止從木材斷面浸入雨水引起的腐朽。

1

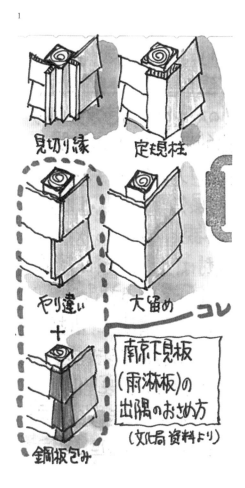

2

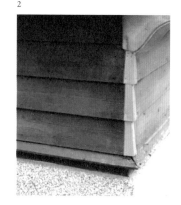

3

1｜手繪筆記：臺灣的南京雨淋板收邊工程
2｜花蓮郭子究故居南京雨淋板收邊
3｜臺北松山療養所所長宿舍的南京雨淋板收邊

在美麗島上開出花朵的種子——
和風元素和臺灣風土的影響

從以上整理的九點可知，這些「日本少見的設計」，都是「因為臺灣特殊的氣候風土而發展出的功能性的設計」。這正是它從日本近代建築，尤其是從擬洋風風格的「逸脫」和「違和感」的原因。

實際上，在日本盛開的近代建築原本也是「因氣候風土而獨自進化」的成果。歐洲當地看不太到的「陽臺‧殖民地式」風格在日本流行起來，是因為經由亞洲、非洲、美國輸入的建築樣式在日本生根開花的緣故。作為「以殖民母國的建築為基本，因受不同氣候和材料調度的制約等影響而成立」的形式，和日本近代建築的構造一樣，可以說在「日本→殖民地」這樣的傳播下被再現了。而且，這樣的傳播狀況，和中國或朝鮮半島相比，在臺灣更是顯著。

身為日本人，我看到在臺灣這塊獨特的土地上盛開的近代建築，懷念的同時也感到矛盾違和，也正是我切實感受到異國情趣的理由。要說的話，就如同和風元素在臺灣風土中盛開的獨特植物一般。

在臺灣，我看到很多大受好評的日式建築，重生利用做為咖啡店、旅館或展場等例子。因為想明白人們心裡的真實想法，在田野調查時也試著做了一些訪問。

臺北市的報社記者雷明正回答我：「年輕人怎麼看日式建築？我想跟臺灣正在興起的『臺灣意識』有關。很多年輕人想脫離國民黨史觀，尋求『中華民國』以外的自我認同，也重視自身獨特的文化。在這個脈絡裡，人們發現了『近在眼前的老東西』，也就是日式建築，所以就和『留下並活用日式建築』的心情相連結了吧。」

還有，在南部的屏東，實際取得了歷史建築並且盡力保存的陳慶主氏說到「自己小時候是在糖廠的宿舍長大的。所以很懷念日式住宅」。

但是沒有這種背景的臺灣年輕人為什麼喜歡日式住宅呢？

「我想理由應該首先是那種讓人安心的氛圍吧。240公分左右的天花板不會太高（臺灣傳統的住宅，天花板大概280公分左右）是人類安居的規模吧？而且年輕人看了很多日劇吧？」他笑了起來。

因為這樣多層複合的因素，使臺灣人感覺日式建築是很貼近的東西。若是如此，臺灣日式建築可說是很需要社會學路徑切入的建築研究主題，這真是相當有意思。

臺灣
日式建築
散步

潮騷吹拂的記憶——
西部海線老車站

本國日本幾乎消失的近代建築群，星羅棋佈在美麗島各地，這事讓身為日本人的我著迷不已。

我已經到臺灣五次了，就有那麼沉迷。

很多日本人因為各種原因愛上臺灣，我的話，目的是日式建築——主要在1905～1945年日治時代興建的建築，我被這些建築深深吸引。

說到日式建築，其實混合了許多種類，像是「和風」、「洋風」、「附設洋館的住宅」、「工廠」、「神社」等。不管是哪一種，都含有生動的意趣，滿滿的手工溫度和真心實意。其中有很多建築，現在臺灣的人們依然珍惜地守護，還在使用。在「日式建築」本國的日本幾乎消失的近代建築群，星羅棋佈在美麗島各地，這事讓身為日本人的我著迷不已。

在臺灣旅行時，我最常搭乘鄉下的區間車，特別喜歡西海岸苗栗附近的「海線」。

大概是90年前興建的木造平房，這些可愛的車站目前還在活躍中。只要一發現喜歡的車站建築我會馬上下車，在下一班車到達的一小時以內，試著做做簡單的實際測量，熱切地開始畫平面圖和立面圖，甚至是斷面圖。

因為是在混亂的狀況下，也畫不出真的可說是「建築圖」的東西，但是一再重複這樣的作業，就了解了很多事，像是柱子的間距跟日本一樣

是三尺（909釐米）的倍數，屋頂的組法（小屋組造）幾乎全用洋小屋組桁架，以及多用切妻造和寄棟兩種屋頂典型。

這些日式車站中，我最喜歡「談文」車站。

1922年興建的木造平房、切妻屋頂的「談文湖驛」，它美麗的正立面並不向著道路，而是朝著月台，也就是對著「現在到站的旅客」。山牆上設有被稱為「牛眼」的洋風圓窗，點出了強烈的重點。木押條雨淋板屬於和風細節，但是全體看來已昇華為完美的東西合璧協奏曲。

而且在月台上，也蓋了一間像火柴盒般的紅磚小屋。這是「油庫」，保養燈籠和燈油的防火倉庫。蒸氣火車的時代，很多車站都設有油庫，現在已經是稀有種。特別是拱形屋頂的油庫非常少見。想到下一班火車的時間我不禁著急地開始測量起這個建築的尺寸……

不論是談文或是附近的新埔，目前都是無人站了，幾乎沒有旅客下車。現在的車站，只是靜靜地接受渡海前來的潮風的吹拂。

這些車站，在接近一百年之間，守望了人們的相遇和離別。歷史的苦難、個人史的喜悅，應該都刻印在車站的長椅和扶手上。我一邊繪圖，同時也感覺到似乎碰觸了那些細小而無言的氣息。

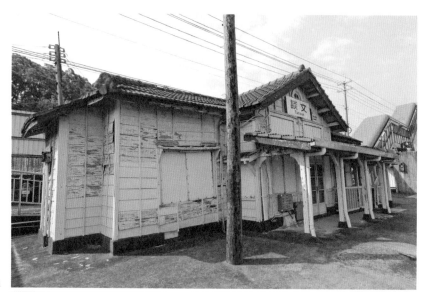

1

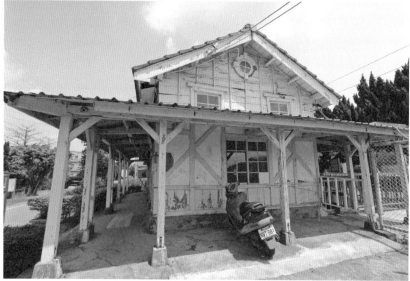

2

1｜苗栗縣造橋鄉談文車站
2｜苗栗縣通霄鎮新埔車站

3.27(日)

0600 桃園市の住都大飯店 1112号室にて起床。せっかくの朝食券を使わずタクシーで桃園駅へ。0701 桃園発「自強号」105次で 新竹 0738、乗りかえ 0748 → 0757 香山站 で下車。日式としてはオーソドクスな入母屋尾根と いぶしの和瓦(桟瓦)だが、これが台湾の日式駅舎としては珍しいものであると後に知る。グリッドはみ？ごとに 909mm ピッチ。しかし、どこか異形である。入母屋なのにトラスの反が突出しているからだ。赤煉瓦の塔は給水塔の由。最近駅舎は修復されたばかり。桃は120°。

0828 香山発
0854 大山站
に到着の予定だったが、そのひとつ手前の
談文站のあまりの美しさに思わず飛び降りた。車掌が「おい！大山は次だぞ！」と叫んでいる。「我知道！」と叫び返す。更に極小の煉瓦油庫まで存在している。0845 列車は行ってしまった。誰もいない海風の駅。次の列車まで45分。はばかることなく実測できるぞ！

新竹市 香山車站 (1928年)
木製持出し
側面に L型走廊あり
(新竹市 指定古蹟)

いぶし瓦
軒下胴差
茶色
大面取りの柱

セメント瓦のフランス瓦
無人駅。近くに集落あり。でもパネルがあり。1922年 (大正11年)の淡文湖駅 ↑7

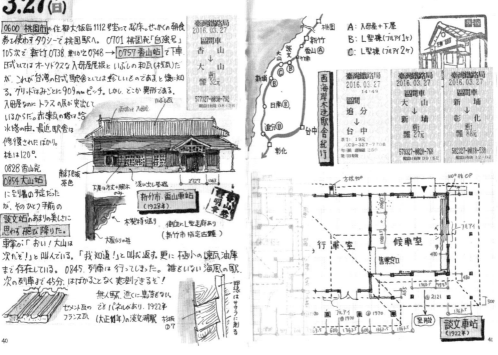

A: 入母屋+下屋
B: L型棟(プルアイ1ヶ)
C: L型棟(プルアイ2ヶ)

西海岸木造駅舎紀行

行車室　候車室
談文車站 (1922年)

臺灣日式建築紀行

友人分享的寶藏——
原佳里郵便局

前衛設計加上職人手作的溫度，完美地結合在一起。
我真想一直一直看著它。

「原佳里郵便局」，是朋友告訴我的「至寶」。在臺灣，我有很多「友人」，不過其中大多數朋友我都沒實際見過。

對臺灣的日式建築產生興趣後，我發現Facebook上有個「臺灣日式宿舍群 近來可好」這個社團，翻譯成日文，大概是「台湾の日式の建物たち、最近どうよ？」的感覺吧。裡面滿滿的是各種有名或不為人知的歷史建築資訊。

「我發現了這麼可愛的建築喔～」
「臺北的那個古蹟被都更了。」
「那個有名的建築物危險了！」

從學者到古蹟愛好者，社團裡有超過一萬五千人的臺灣同好，每天分享日式建築的資訊，我也馬上成為會員，然後開始做筆記，記下一直奔流到眼前的那些建築的名字和場所。

但是，後來我放棄了，因為已經達到太龐大的數量。

所以我改變了戰略，在Google Maps上，創了一個專門地圖，名字叫「日式建築map」，首先標記二十幾個建築，再向社團裡的朋友呼籲：「大家有時間的話麻煩標記一下。」在這個網路地圖上，就像釘圖釘一

樣，可以加上個別物件的建築資訊。

「太好了！」
「我也來寫！」

有很多善意的留言，等我注意到的時候，全臺灣都被「圖釘」填滿了。三個星期就超過了200件，還不到三個月就突破了1000件。我設了「公家單位」、「住宅」、「工廠」等分類，結果沒見過面的臺灣朋友還幫我加上了「神社寺廟教會」、「水圳設施」等分類。那已經離開我的掌控，像是自發成長的生物了。走在臺灣的各鄉鎮時，我總是一邊確認著手機上的這些資訊，讓許多「友人」引導我與日式建築相遇。

真的，如果沒有SNS（社群網路）的話，我的臺灣之旅不可能這麼充實。在那些「友人」裡，有一些傑出的年輕人，像是高雄大學的Andleo Rouens。他學的是建築，也對日本統治時代的歷史建築很有熱情，一直在做相關研究。他特別為我標出來的，就是「佳里」。

去年夏天，我坐客運到佳里，住在佳里唯一的旅館，到處走逛。我完全被吸引住了，不管是洋館、和風住宅、或是仿巴洛克式的騎樓，在我所經之處，宛如奇蹟般，那些建築的保存狀態非常好。

裡頭最大的亮點，就是這個——「原佳里郵便局」。

主體小小的，它切妻的本體，又和玄關的切妻垂直，正面還設有讓人想起荷蘭表現主義的拋物線拱形裝飾。上頭的「額」部，有併設「疊澀」的破風裝飾。奔放的噴漿牆面上，橘色的框框令人印象深刻，那框是細緻的洗石子。

前衛的設計加上職人手作的溫度，完美地結合在一起。我真想一直一直看著它。但，這個地方應該有更多的日式建築吧……在天人交戰的心情下，我又開始在佳里的道路上疾行了。

1

2

1 │臺南市佳里區原佳里郵便局
2 │臺南市佳里區延平派出所

3

彷徨行路中的遇見──
去臺中看日式建築

所有的建築都鐫刻著記憶的故事，因為有人願意繼承，它們才能超越時代，不斷延續生命。

也許我很彆扭吧。我就是很想發現那些「默默無名」、「不為人知」的建築。臺中，位於臺灣西岸的正中間，臺灣第三大都市。

在臺中火車站下車以後，首先第一個應該回頭好好賞鑑的建築就是身後的臺中車站。紅磚與白石的斑馬式樣，巨大的廡殿式屋頂，正立面上方的雕刻，葉子和花朵，還有葡萄的果實看來都像新鮮欲墜般無比寫實。

說到臺中近代建築，對面的臺中市役所和臺中廳這一對「白亞（＊白牆）的姐妹」最有看頭。設計州廳的森山松之助可說是日本技師的代表人物，州廳是古典樣式全開的巴洛克風。座落在街頭直角的角落邊間，均整的兩層建築。三角山牆，是非常象徵式的官廳建築。想到這個建築還在「現役」工作中，令我驚訝又感動。

再加上，在民間的努力下，臺中保存和再生了很多歷史建築。我拜訪了車站附近舊宮原眼科的「醉月樓沙龍」。

硬是保留下愛奧尼亞柱式雙柱和英國砌的磚壁，上面套了黑色玻璃罩，可說是野心十足的革新。這邊脫胎換骨成享受甜點的空間。這是所謂「靜態保存」的相反，不過我想不僅是臺灣，全世界的年輕人應該都會愛上這裡，在這裡能感受到古老建築蘊藏的新鮮可能。

看了文化創意產業園區和合作金庫銀行等「知名建築」，我背著相機，手持筆記，深入了臺中的小巷弄，為了尋找只有我知道的「無名之地」……「有了，有了……」我忙了起來。

規模小小的騎樓、南京雨淋板質地之美、窗格花紋的可愛、個人住宅的門和高窗、臺灣典型的高磚基礎的換氣口、那設計之優美啊！應該是築造於日治時代的這些建築，即使經過八十年的歲月，也未失去設計意趣的光輝。

「這一定只有我知道吧？！」

我懷著這種不遜的意氣把它們都記在筆記上。日落的速度太快了，我心裡著急，光是臺中我就想住好幾晚。應該還有許多建築在等著我。

在臉書上傳了今天拍的照片，不久收到一位臺灣男性的私訊。「我正在改建那間店，因為重視建築的回憶，所以想要繼承下來。」

他說的那間店是正面寬約四米，小小的，但是紅磚和洗石子的三角山牆讓人印象深刻的兩層樓商店。只是屋頂寄生著繁盛的灌木，想必損壞得相當嚴重。不過他將牆壁和窗戶等等，一個個慢慢地修整好，搬進咖啡的烘焙器具，讓老宅得以新生。

半年以後，他通知我「完成了」。作為臺中的新觀光景點，好像頗受注目。

這裡不是「只有我知道」。所有的建築都鐫刻著記憶的故事，因為有人願意繼承，它們才能超越時代，不斷延續生命。

我馬上寫了回信。「我一定會再去臺中。」

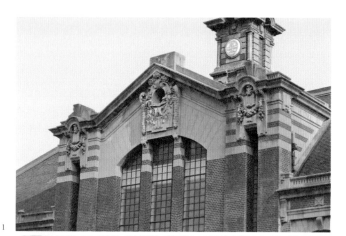

1

2

1｜臺中車站
2｜臺中市繼光街 23 號的民宅

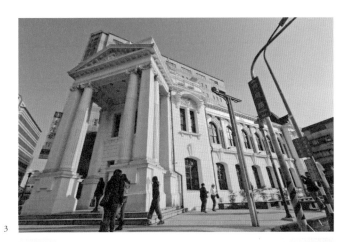

3

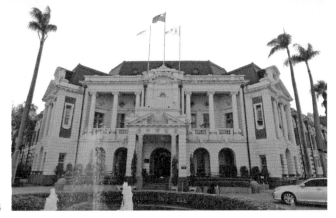

4

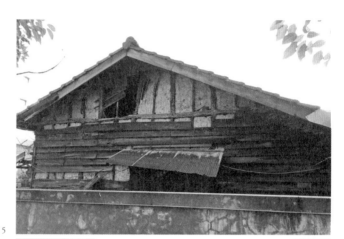

5

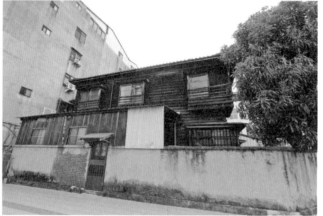

6

5 ｜臺中市林森路老屋
6 ｜臺中市四維街 1 號洋館

與百年前職人的相遇──
山佳車站

隱身在天井內側的結構和文字，八十五年前職人們的氣息，在這裡和它們的偶然邂逅，使我久久難以離去。

我現在很焦慮。好想快點去，用自己的眼睛確認它美麗的身姿──我說的是新北市的山佳車站。

在第一回的〈西部海線老車站〉裡也寫到過，對我來說，臺灣旅行的醍醐味，就是遍巡日治時代的舊車站建築。我為了看車站而坐著火車到處跑。

這樣的（奇妙的，為了車站而坐車的）我，在 2016 年 3 月來到了恰好在施工的山佳車站。Facebook 的朋友們列出的「這必看」清單上，山佳車站也上榜了。

坐上玻璃帷幕電梯，登上高架的新式車站，旁邊正是 1931 年建築的舊車站。可惜被施工遮罩蓋住了，看不到裡面。

「想看裡面對嗎？」褚天安老師（新北市秀峰高中）微微笑了，這天他開車載我，還為我導覽。他馬上幫忙和現場監工協調，一定說我是「從日本來的研究建築的大師……」吧？這類半真半「吹牛」的標榜。「請進請進」，年輕工作人員搖搖手上的安全帽讓我們進去了。

車站是磚造的！磚體上的「TR」──也就是「臺灣煉瓦」（Taiwan Renga，臺灣磚）──刻印還非常鮮明。表面塗上漆喰灰泥，建築師表

現出細緻的蛇腹造型。線條的設計也十分鮮明。外壁是洗石子，是用粒石沙漿再用水洗過的成品，洗石子是這個時期建築裝飾的代表。

得到對方許可爬上了鷹架，上面是洋小屋組桁架建築。臺灣的日式建築大部分不是和式小屋，而是用洋小屋組的木桁架組構屋頂，這事我早就知道了，這裡果然也是一樣的。如果材料和金屬加工的技術以及設計師都到位的話，比起和小屋組，洋小屋組能在沒有柱子的情況下，用更細小的材料創造出寬廣的空間，表現出建築的合理性。

「橘色和紅色的帶子是？」褚先生幫我翻譯問題。
「紅色是指需要交換，橘色是指需要修補的材料。白色是沒問題的材料」。原來是這樣啊，清楚易懂。

「啊！」我忍不住叫出來，因為發現了「と五」的日文標示記號。工匠們在上棟時，會先在所有材料上記上座標位置。規則是橫軸用「いろは……」，縱軸用「一二三……」。其他還有用毛筆寫上片假名的「ボルト」，這是木桁架合掌材的「曲面天井」的指示。

這個一直隱身在天井內側的結構和文字，正是八十五年前職人們的氣息。仔細刻削，完全密合的組裝部件，在這裡和它們的偶然邂逅，使我久久難以離去。

聽說山佳車站終於完成，重新面世了。

2017年2月18日重新開幕，很多老建築愛好者在社群軟體上發文說「我去看了喔」「真是太好了」！我光看著這些po文都覺得心癢難熬。

但是，沒關係。我對自己說，因為我是那個曾經看過它的內在，見證了它被灌注了新生命的瞬間的……即使我不斷這樣說服自己，還是覺得……「啊啊，好想快點去現場看看啊。」

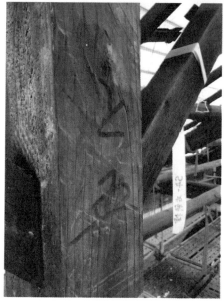

1 ｜新北市山佳站舊車站施工現場
2 ｜新北市山佳站舊車站施工現場，發現了日本時期的座標標示記號

1 ｜新北市山佳站舊車站施工現場
2 ｜新北市山佳站舊車站施工現場，以各種顏色的帶子表示待修補的狀況

3

4

3 ｜新北市山佳站舊車站施工現場，細緻的蛇腹設計
4 ｜新北市山佳站舊車站施工現場

第 5 回

日式住宅再生──
臺北青田街老樹下

我強烈建議所有計畫臺灣旅行的朋友「一定要去這裡喔」，有點得意洋洋地，像
是在說自己家一樣。

純屬偶然的相遇。

2011年，我和東亞日式住宅研究會的成員一起，走在臺北市青田街的
一角。這附近，面向道路的圍牆頗高，儘管我心裡不時想著「看起來好
像是有歷史的老宅呢～」，但很難窺伺到內部狀況。

不過，突然看到鐵門半開的家。我終究按捺不住，走了進去。

那裡有一棟饒富韻味的木造建築，和一位交叉著手臂的男人。我向他
道歉，出聲問道「請問我可以進去看看嗎？」笑著回答我說「請進請進」
的人，正是取得這棟建築使用權的賴志明先生。

能在上面走動的地板只有一小部分區域，柱子傾斜，屋頂開了大洞，
明亮的日光堂堂地照了進來。

就算是熱愛空屋的我，都感到「這很難辦吧」。但是賴先生說：「這房
子從前是臺大教授的住宅，我想改造成藝廊」，所以今天他是去場勘。

和室及洋室的組合，在日本的氛圍上混合了架高基礎和紅磚等臺灣元
素，我的印象是這裡盡情揮灑了在地技術。破舊的板子，也像是極富
風韻的歷史證人。

從那時的相遇以後，又過了五年。

2016年，我再度站在青田街的小巷。面向從前的玄關，我喃喃自語：
「什麼都沒變。」

不，當然變化很大。酸臭味沒了，境內的植物受到良好的照料，整體
很乾淨。不過，外牆的押條雨淋板幾乎完全使用舊材料（臺灣的建築在
重新利用時常會貼上新的材料，我一直對這一點有違和感）。漆喰壁也
保持黑色原貌，稍微染上髒污的樣貌沒有變。瓦片也全是舊的。不過
我後來知道原來的屋瓦其實不夠，附近剛好有日式住宅要拆除，他們
就收了那些屋瓦重葺。

「來，請進。」被賴先生催著進到新空間，我一進門又唸叨了。全白的
空間，極盡奢華的現代美術，裡面完全是異境。空間再生充分滿足了
畫廊的功能，同時又謹守防火排煙等安全法規。賴先生也跟我說明他
「如何保全外觀」的用心。

「盡可能保留外觀，內部空間就配合新的用途大膽改裝。」

臺灣的文化資產保存法規裡，從規範最嚴格的順位開始是「古蹟」、「歷
史建築」、「聚落建築群」，這裡屬於聚落風貌保存區，所以能實現這麼
大膽的革新。

我很高興。尤其是在重生前我就已經認識了這個建築，好像是自家事
般自豪。

青田街，多老樹。

深深的樹蔭遮蔽了暑氣，在其下，80歲的老房子，應該會永遠地被珍
重愛惜吧？於是我強烈建議所有計畫臺灣旅行的朋友「一定要去這裡
喔」，有點得意洋洋地，像是在說自己家一樣。

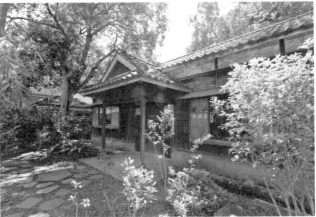

1｜青田街 8 巷 12 號民宅，青田茶館修復前
2｜臺北市青田茶館（敦煌畫廊），修復後

3

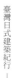

緣份牽起的道路——
臺南咖啡館

遮陽屋簷的上方，排列了宛如看板建築般的圓拱窗。這一角，完全適合「如同時間靜止般」這類形容。

一個人旅行，就像坐著蒲公英的絨毛乘風飄向遠方。

在臺灣，這種感覺更強烈了。

在日式住宅田調中偶然遇見老闆，認識他以後，他女兒告訴我「渡邊先生，如果你要去臺南，我知道一間很棒的老宅新生的町家咖啡館喔」，那就是正興街的「IORI TEA HOUSE」。

連續的切妻屋頂的町家右端，遮陽屋簷的上方，排列了宛如看板建築般的圓拱窗。這一角，完全適合「如同時間靜止般」這類形容。

和簡潔的外觀不同，內裝是巴洛克式纖細的空間。但充滿了高級感。地板磚是黑白方磚的45度角斜舖法，讓空間的張力更滿。流線形櫃台的磁磚，背面架子的木頭調性也很沉穩。身著黑T恤朝氣蓬勃的店員，光看他們的爽利的動作都覺得美。

二樓天井特別漂亮，中央的圓形石膏雕刻的吊燈陰影，像是在傾訴日本時代臺南的榮景。

我點了伯爵茶，坐在吧台開始畫筆記。

才開始畫剛才看到的中正路臺灣文學館和林百貨的圖，店員和年輕客人們好像很有興趣般靠了過來。我和他們打招呼，告訴他們「我到處看臺灣的日式建築」，接著聊了起來。

我很喜愛這樣的瞬間，還能接觸到當地人才知道的私房景點或是城鎮的歷史。最後，有一位女性給我看她的手機照片，跟我說：「這種建築您有興趣嗎？現在我和學生們一起，正在做古民家再生的工作坊。」

咦？那！那就是在做「尾道空屋再生計畫」的我最想知道，最想做的事啊！科技大學的助教，S小姐，說她現在正在修復一棟臺南北部郊區的歷史建築，是小學的校舍。

「最近在臺灣，對日本時代建築的興趣越來越高，但實際上自己修復的計畫還不多。」
「給舊建築灌注新生命很有趣吧。我很想當工匠，但是臺灣的女性工匠很少……」

照片裡可以看到幾乎快崩落的外牆上攀附的植物和年輕人修補雨淋板的身影。

我完全認真起來了，問她：「請問我可以去那邊拜訪嗎？我很想看看妳說的學校。」

她在我的筆記本上寫下了地址。「我會問問相關人士，希望有機會邀請您參觀再生校舍。下次到臺南請跟我聯絡。」

這不是社交辭令，我真心決定要去了。但實際拜訪後壁新東國小，已經是五年後的事了。

1

1｜臺南正興街的 IORI TEA HOUSE，隔壁的 S 小姐給我看他們正在修復的國小校舍

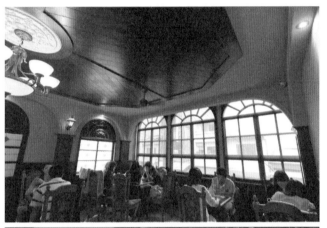

2

3

2 │ 臺南正興街的 IORI TEA HOUSE 二樓天井
3 │ 臺南正興街的 IORI TEA HOUSE，旅程中牽起的緣份

歷史建築與孩子的共同記憶 ——臺南新東國小

「共同記憶」可說就是歷史建築的本質吧。從這個學校啟程的孩子們,心裡肯定
將永遠銘刻著歷史建築的共同記憶。

一開始是在臺南正興街的「IORI TEA HOUSE」。偶然坐在隔壁的 S
小姐給我看了一張照片,說是學生的工作坊正在修復學校裡的日式建
築。我對她點頭,承諾「一定會去看看」,她回「好」,就這樣約定了。

一晃過了五年。

2016 年春天,某日我在臺南站坐上區間車,晃了 45 分鐘到新營車站,
來接我的是 S 小姐介紹的連老師,颯爽的年輕老師。他接過我的行李
放到車上。

我們到了後壁區的新東國民小學。新校舍水泥建築的旁邊,保留了三
個木造建築,辦公室、校長宿舍和教師宿舍。

教師宿舍是所謂「雙併住宅」的建築,連老師說:「你碰到的 S 小姐,
參加了 2010 年改建這棟長屋的工作坊。這裡的日式建築長期棄置不
用,毀損得很嚴重,所以大家決定大掃除,一起修補、塗油漆。這個
體驗是想讓年輕人實際感受到『只要好好修補,歷史建築也能再度復
活』。」

我面向辦公室。眼前的建築是臺灣典型的加高基礎、正面有雙柱的建
築,希臘建築般的三角山牆,展現了作為學校門面的品格。

「啊！」一抬頭我忍不住叫出聲音。天花板拿掉以後，出現打了光的洋小屋整然的排列。本來絕不輕易露出、潛藏在屋頂深處的力學精華的洋小屋，好像突然穿了華服站上舞台一樣受到注目。「2014年，我們讓小朋友和工匠們一起進行了再生計畫，看得見那邊的『棟札』吧？」

辦公室深處的房間從前是校長室，就直接拿來做再生工程的展示空間。我最感動的是，那個房間的牆壁上，密密麻麻豐富地展示了各種資訊和「實品樣件」。

牆壁上放了跟榻榻米差不多大的展示板，再現了「竹木舞」（編竹夾泥牆）這種土糊的牆壁在不同時間經過後展現的樣貌。「底塗1」「底塗2」各自讓它們乾燥45天，再加上質地細緻的「中塗」，完全乾燥後再用兩次的「面塗」，「混上麻纖維，放上45天」。和日本的建築技法很像，我辛苦地追讀臺灣的繁體漢字說明，不過連我都能懂它的意義，臺灣的孩子們一定也能切實地明白吧。

看到採訪的影像，參加工作的孩子們說他們「能了解建築的工法。」我發問了：「老師每天在古建築裡工作是什麼感覺？」

「每天心情都很好。」連老師說：「打開窗就聞到檜木香。能待在這種職場，我們真的很幸運。」

辦公室的展示裡有下列文字：**「除了實體上的工藝成就與藝術價值、更包含了地方環境的共同記憶與人文意義。」**

是的，「共同記憶」可說就是歷史建築的本質吧。從這個學校啟程的孩子們，心裡肯定將永遠銘刻著歷史建築的共同記憶。

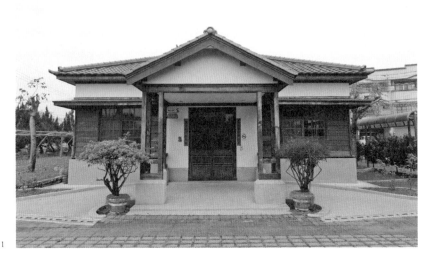

讓爸爸媽媽、阿姨叔叔、我與妹妹都曾就讀過的新東國小木造老校舍。成長的點點滴滴，都在這兒呢！

造辦公室被登錄為歷史史建築，它的評定基準，除了實體上的工藝成就與藝術價值，更包含了地方環境的共同記憶與人文意義。

1｜臺南市後壁新東國小辦公室正面
2｜臺南市後壁新東國小辦公室解說

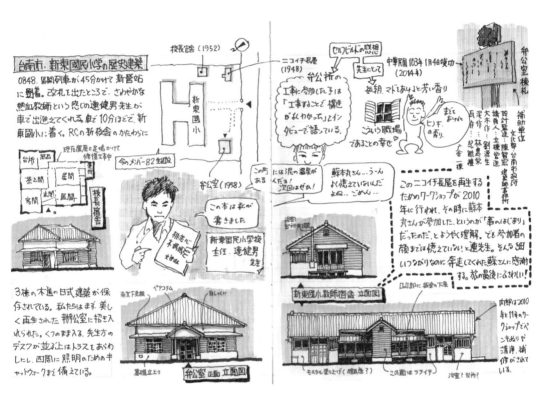

台南市・新東國民小学の歴史建築

0848. 區間列車が45分かけて新營站に到着。改札を出たところで、さわやかな熱血教師という感じの連健男先生が車で出迎えてくれる。車で10分ほどで、新東國小に着く。RCの新校舎のかたわらに

現在履屋と足場かけて修復工事中

校長宿舍 (1952)

新東國小

ニコイチ長屋 (1948)

今のメンバー 82 年生放

辦公所 (1958)

この本は私が書きました

新東国民小学校主任 連健男先生

3棟の木造の日式建築が保存されている。私たちはまず、美しく再生された辦公室に招き入れられた。くつのまま入る。先生方のデスクが並ぶ上はトラスをあらわしにし、四周に照明のためのキャットウォークまで備えている。

南下良根
ペアコラム
白しくい

辦公室 正面 立面図

基礎立上り

セルフビルドの反想
先生にして
中華民国 103年1月4日竣功 (2014年)

毎朝、マドをあけると若い香り

辦公所の工事に参加した子は「工事することで構造がよくわかった」とインタビューで語っている。

こういう職場であることの幸せ

まだあるんだョ！ヒノキの香り。

補助単位
文化部／台南市政府
設計監造
請負人・立基営造
大木作
泥作
瓦作
林惠榮
彩繪
紀織維
一套二碩

弁公室 棟札

この町には泥の温泉があるんだョ！次回はぜひ！

蘇本丸さん…うーん よく憶えていないんだよね…。ごめん…。

このニコイチ長屋を再生するためのワークショップが2010年に行われ、その時に蘇本丸さんが参加した。というのが「事のはじまり」だったのだ、とようやく理解。でも参加者の顔までは憶えていない！と連先生。そんな細いつながりなのに奔走してくれた蘇さんに感謝する。旅の最後にふさわしい！

新東國小教師宿舍 立面図

山部に扠金の下屋

内部は2010年と11年のワークショップでペンキぬりや清掃、補修がされている。

モルタル塗り上げ (補強性？)

この面はツブテ

浴室？台所？

還諸天地的美——
金山的望海洋樓

權威、文明、正統……人們把這些概念放在建築上。在朽壞的廢墟之中，我們看到了人類情志的具體表現。

在日本，廢墟熱潮還在持續中。廢工廠、廢棄學校、廢棄老屋、結束營業的遊樂園……。

人類製造出來的秩序代表——建築空間，在無情侵蝕崩毀的自然中與時間之力相抗衡。到廢墟一遊的人們，無可避免地疊影上自己面對生之無常的思索。然而，在臺灣旅行中遇到的日式建築廢墟，交織了更複雜的因素。

原本發源於歐美的洋風建築設計，透過印度或東南亞，到達明治日本時，已經吸收了「南洋因素」。在日本國內，受喬瑟亞・康德（Josiah Conder，1852～1920）的形式主義影響，再加進和瓦與和室的元素，然後再度跨海來到臺灣。

1895年起的五十年之間，日式建築浸潤在遠比日本溫暖的臺灣，可說，在這個對建築物而言過於嚴酷的土地上，它們逐步還諸天地自然。

在臺灣，我有個一直很想親眼見識的仿巴洛克式洋樓。

坐落於基隆西北，在金山漁港，附近沒有大城鎮，安靜的海岸邊突起的丘野山麓。當你正想著為什麼會出現在這種地方時……眼前就矗立著賴崇璧別墅。

辰野金吾風的斑馬狀主體，看到水泥噴塗牆和御影石疊層的優美側面時我都陶醉了。多利克式風的圓柱支撐的陽台突出在立面中央，也兼作玄關門廊。壁帶（cornice）裝飾特別豪華，像裙子的荷葉邊一樣裝飾著建築頭部的線條。

這間洋館的主人是誰？

賴崇璧（日本名：金山賴弘），生於1885年，歷任金山養豚組合長、庄長（大概像日本的區長吧）。曾經赴日視察東京、大阪、廣島等地，回臺後擔任臺北州議員及農會代表，無疑是代表金山的重要人物。

面朝大海，在養育滋富他的大海前，賴崇璧建了這間洋館。現在二樓的地板和屋頂都消失了，大樹突刺著眼前的天空，就像巨大的盆栽。

我謹慎地接近這棟洋樓，剝落的外皮下看得到磚頭。原來如此，看起來像石造和水泥噴塗牆的外牆，其實是在英國砌的磚造本體再加上建築職人描繪的裝飾。好幾層的壁帶也是稍微突出的磚瓦排出來的，上頭仔細塗上的砂漿，創造出如此優美的陰影。雖然窗楣是水平的，為了用紅磚做出這樣的線條，不得不採用十多片削成楔形的磚頭「水平拱橋」工法。後頭幾乎要崩塌的窗子，外露的部分看得出昔日匠人們的苦心。

如果沒有傾毀若此，我們一定也無法發覺那些「努力」吧。

時間無情地剝除人類的文明成果，植物旺盛的生之能量，慢慢地毀損了砌體結構的接點。

權威、文明、正統……人們把這些概念放在建築上。賴崇璧的這間別墅，雖然規模不大，可是凝結了強烈的情意。

在朽壞的廢墟之中，我們看到了人類情志的具體表現。下次再來拜訪的時候，這間洋樓還能讓我拜見它的身姿嗎？

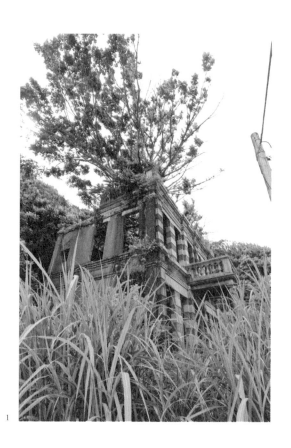

1

1 ｜ 新北金山政界人物賴崇璧的別墅

2

○州會議員

臺北州（臺北市）

星加彥太郎
郁松一造
山內小藤二
鈴木重嶽
古山昌雄
谷口巖
厚東穎
吉田担藏
銀屋慶之助
佐藤德治
有田勉三郎
近藤滿
和泉穎次郎
石原靜
砂田隆太郎
刈谷秀雄
山本義信
潘光楷
大澤貞吉
井本定吉
賴崇璧
林永生
鼓包美

○文書課

○臺北市役所

地方理事官

市尹
陳炳俊
金子光太郎
松本晃吉
魏清德
陳金波
陳振能
王塗
盧再
黃阿山
黃清波
陳清波

助役
木原圓次
塚本一郎
古屋義謨

3

2 ｜賴崇璧曾經擔任臺北州議員（臺灣総督府職員 系統、昭和十五年臺北州議員名簿）

3 ｜金山金包里老街

競彩奪艷的都市之美——
新竹舊城散步小劇場

這種巷戰，為都市帶來了豐富的立體陰影，以不言可喻的形式表現出街道的豐美和殷實。

「你如果太張揚，我就得回敬你幾分顏色！」

人在許多場合會「互別苗頭」，不管是對熟悉的對手，或是對擦肩而過的陌生人。

那麼，建築也會「互別苗頭」嗎？

Yes。建築的競爭，比起人類的賽事更加激烈，而且還會永遠保持沉默的對峙關係。我就在新竹的舊城遇上了那樣的「競賽」。

等不及旭日東昇，清晨從旅館出來以後，我從新竹東門街開始一天的建築散步。

在現代高樓的中間，並排著二十世紀初期建築的騎樓。這裡的「並排」相當重要，大體上能看到跟「鄰居」之間微妙的緊張關係。三棟連拱型的設計，一樓的拱狀街道明明一樣高，那裡三樓的壁帶部分整體挑高，更高端了一些。

中央街相對的轉角建築，不約而同採用了圓型角樓，二樓以上每一層樓還伸出大約70公分的一圈雨庇，彼此爭奇鬥艷。深處古老巷弄裡的一角，像是睥睨眾生，立著一棟宛如象徵般的紅磚洋館。

一踏上北門街，周圍的巷戰更加激烈。

幾乎想問「這是什麼」了，如浪花般的陽台扶手和希臘風的愛奧尼亞式列柱混合而成，厚重的仿巴洛克式騎樓的斜對角，有間花店是表現了對照式幾何學的初期現代建築，像在說著「好啊，你用仿巴洛克嗎？那我就用現代主義跟你拼了！」。洗石子的附柱和阿拉伯風磁磚，完全可用「輝煌」名之。

加上三角山牆、圓形或橢圓形的動章裝飾、齒狀飾或是緞帶形的擬洋風主題，沉甸甸的結實稻穗，還有大概是屋主姓氏的文字（陳啦、林啦、劉啦……），充分動員了這些「非常臺灣的設計」，展開了安靜的激戰。

這種巷戰，為都市帶來了豐富的立體陰影，以不言可喻的形式表現出街道的豐美和殷實。像是和附近的某人互顯派頭，抬頭挺胸雄糾糾的樣子，讓我想起從前大商家們臉上那抹得意的笑。

建築職人的本領越高明，住在裡面的人就越驕傲，造就出別處難以見識到的「此城之美」。於是也給旅行者帶來了散步的快樂和相片亮點。如果是這種街區「爭奇鬥艷」的戰鬥，我是舉雙手大大歡迎的。

我都想要在臺灣的大街小巷用評分員的心情來散步了。

「你贏了！」「這邊比較美！」

不過我的心裡也一邊找藉口：「不管競賽結果怎樣，都只是我的獨斷和偏見喔。」

1 │新竹市北門街 106 號的騎樓

2

3

2 ｜新竹市北門街 59 號周益記古宅
3 ｜新竹市中央路 32 號的騎樓

巨大工廠的第二春——
花蓮在發生的事

空間營造一定得要求清潔舒適,可是如果失去了歷史建築的「風味」就得不償失了。

身為NPO法人的成員,我在廣島縣尾道市協助空屋再生的計畫。那裡小型住宅比較多,最大也就是200平方米的物件。

另一方面,現在在臺灣,各地方保留的巨大工場,直接復原再生的案例卻不少。以「文化創意園區」為名,各地園區人氣沸騰,現在都能算是臺灣著名觀光地了。

但是⋯⋯我一直在想,這些地方的經營管理應該很辛苦吧。

即使不像日本有那麼強的「遊憩地再開發」的壓力,土地價格高,修理、改建費用應該也很龐大。最重要的是,開張後的收支平衡也不能輕忽。

加上,我們經常會碰到「要改建到多新」這種設計上的重要判斷。

空間營造一定得要求清潔舒適,可是如果失去了歷史建築的「風味」就得不償失了。

我在花蓮看到了一種答案。

花蓮文化創意產業園區「a-zone」,是從前的花蓮酒廠。3.3公頃的廣大

土地上，從大正到昭和時期陸續興建了辦公室、工廠、宿舍等建築，現在改裝成餐廳、商店、工作空間、劇場等，發揮了多樣用途。完全融合了「新與舊」，可說是設計性極高的空間。

到底實際上有多辛苦？

從空屋再利用的觀點，我訪問了副總經理傅廷暐先生。

「為了活用這個國有財產，我們開了公司，簽下15年的租約，2011年開始，進行了一年左右的改建工程。不過就算開幕了，連計程車司機都不知道我們這地方在哪。即使知道也會說『那邊是不乾淨的廢墟』，地方人士對這裡的負面觀感很強，所以我們辛苦了好一陣子。」

果然不容易啊。

「但是，第一年客人來了5萬人，到了第二年，突然增加到70萬人。我想是因為我們能滿足多種觀光需求。當然一定有美食，然後是藝術、工藝體驗，甚至我們還提供舞蹈課的教室或戶外的自由舞台等。是吧，現在外面剛好在舉辦原住民的活動。不管是情侶、親子，或是個人自助遊，不管臺灣人或外國人大家都能在這邊玩得很愉快，我們把這裡設計成這樣的地方。我想這大概就是這裡能紅起來的理由。」

穿過中庭，傅先生為我導覽了幾個建築。

雖然已經傍晚了，吉他的聲音、舞動時自然的呼聲、還有緩緩走過來的年輕人的腳步聲，都沒停過。工廠的廠房，沉靜地謳歌著豐盈的「第二春」。

唯一遺憾的是沒時間去吃位於廠房西邊，是桁架構造的「恆好」西班牙料理（*已歇業）。真想邊用餐邊眺望那富有動感的屋頂木結構啊……就當作下次來訪的功課好了。

1

2

1 ｜ 花蓮文化創意產業園區
2 ｜ 花蓮文化創意產業園區 Arrow Tree

3

靜謐的音階——
追尋「洋小屋組」的美麗

因為洋小屋組很美。作為結構上必要的「用」和設計意趣的「美」，能如此渾然天成合為一體的元素，再無其他。

「臺灣建築的特徵是？」

答案之一是「木桁架架構（洋小屋組）很多」。

大型建築自不待言，連小型住宅的屋頂都有用洋小屋組搭建的，我的建築之旅的目的之一就是看桁架構造。為什麼？

因為洋小屋組很美。作為結構上必要的「用」和設計意趣的「美」，能如此渾然天成合為一體的元素，再無其他。

建築行為的基礎，就是在一無所有的空間裡建造牆壁和屋頂。或許會有光有柱子卻沒有牆壁的建築，但沒有屋頂的建築不可能存在。日本的建築法中，所謂的「建築物」被規定為「固定在土地上的建造物之中，有屋頂、柱子或牆壁的物體」。

日本從古以來，以一根橫木為梁、支持屋頂負重的「和小屋」結構向來是主流。梁上連接很多根束木，屋頂的重量傳到束木上幾乎要彎折橫梁時，就會發生「彎曲作用力」，作為反作用力支撐屋頂。如果要創造廣大無柱子的空間時，就得準備超巨大的梁木，事情就是如此。

不過洋小屋組不是這樣。以三角形為基本組合單元，分成許多節，各

部件只用「拉扯或壓縮」的軸力運作。所以即使在「只有細或短的材料」的情況下也能創造出不用柱子的空間。

解除鎖國後，建築構造技術作為西洋文明之一，在明治初期傳到了日本。近代的建築教育，由西洋建築以及科學的構造力學所支撐。

構造力學的代表就是洋小屋組桁架架構。

一言以蔽之，「打開的兩隻腳，讓角度不會更大的固定三角形」。最辛苦出力的是斜角撐，下弦的橫梁只會產生拉力。不須用粗壯的角材也沒問題。這是多麼合理的結構方法啊！以富岡製絲場（＊日本第一個正規機械紡織廠，2014年登錄為世界遺產）為首，工廠、學校禮堂、軍事設施等，架構日本近代骨格的重要建築物會採用洋小屋組也是理所當然。

不過，要製作洋小屋組，除了力學知識，還需要特殊做法的加工和螺栓、五金等金屬製作技術。所以洋小屋組在日本一般是以「大規模建築」的工法而普及的，小鎮的工匠普遍認為「不到某種規模的建築的話，不需要特別麻煩，和小屋反而比較好做省力」。

不過，臺灣的情況不一樣。

看到桃園忠烈祠的東司時我嚇了一大跳。現在明明是廁所，只是入口兩間（＊距離單位，6尺）左右的「小屋」而已，卻用了非常美麗的洋小屋組。毫不粗疏地，巧妙地組合合掌（人字大料）和陸梁（水平大料），嵌入削好的方杖，也仔細地裝上五金。那是我目睹到誠實又仔細的臺灣職人的手工藝的瞬間。

那之後，我在臺灣旅行時，所到之處都特別留意洋小屋組，養成了搜尋洋小屋組的習慣。不管是判任官宿舍、蛻變為餐廳的工廠，或是路邊的車庫。我推測，日本統治時代照章施作的架構方法，普及到臺灣各處，那樣的傳統，跨越近現代的時間之流持續被守護了吧。

這些洋小屋組怎麼看都不會膩。計算精確到極限的角材看來雖然纖細，但是確實是能經得住壓縮又有厚度的材料，另一方面，負責拉力的部件雖然薄，但用螺栓等緊緊鎖住不讓它脫落。陸梁就算好幾個地方接起來也能使用，這是洋小屋組的特徵，但接點大致上是用添木和車知栓固定。很花工序，因此接合的部分很美。

三角形整齊排列的樣子，就像是在指揮家手下一絲不苟奏出和諧樂章的管弦樂。前人的智慧以及讓智慧得以結晶的木工金屬職人的誠實技術，化為靜謐的音階，充盈其中。

有一個洋小屋組我始終無法忘記。

拜訪花蓮豐田移民指導所的時候，在待修理的建築的前院，恐怕是被拆下來的舊洋小屋組吧，孤零零屹立在那裡。一般來說桁架結構都是在手構不到的高處，不過我戰戰兢兢地試著碰觸了眼前的洋小屋桁架。一百年前製作的合掌、陸梁、垂木、吊束（吊鞍）……所有的部件，完成了它們長年的工作，平靜地停佇於此。雖然髒了破損了，但是在人類和自然力的共同作業下，桁架形式到現在也還是美麗的。

更令人歡喜的是，有人發現「這個舊桁架不應該隨便丟掉」。是市政府嗎？還是建築師呢？有人和我一樣懷著同樣想法凝視這個桁架，同樣察覺了這是建築的心臟，是作為建築的生命的根源。

只要我在臺灣旅行的路上，我對洋小屋組的愛大概就會持續下去吧。在福爾摩沙，我將不斷傾聽這沉靜優美的樂章。

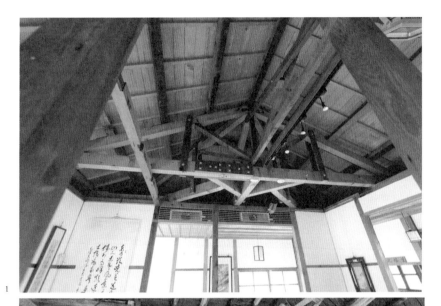

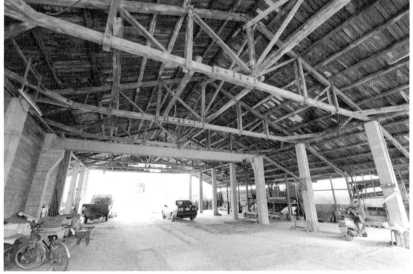

1 | 宜蘭羅東文化街校長宿舍
2 | 花蓮豐田的洋小屋組倉庫

日本時代的記憶——
活證人的敘述

日本在臺灣施行的，只是用教育和基礎建設提高當地人生活水平的那種好事嗎？並非如此。

我到處拜訪古老的日式建築，也和住在老建築裡的人們聊天，從他們口中，聽到了不少日本時代的事，不管是他們自己的記憶，或是父母甚至是祖父母的故事。

「希望騰踊 大八洲 晴朗朝雲 高聳富士 金甌無欠不搖 我乃日本之驕。」——〈愛國行進曲〉（昭和13年發表的日本軍國主義歌曲）

我完全被古樸的朗朗歌聲壓倒了。那天是在嘉義朴子的銀樓。

90歲的李阿軒挺直了脊梁，用日文跟我打招呼「私はリ　アケンです」（我是李阿軒）。他是戰爭晚期朴子空襲的活證人。

「我還記得美軍戰機攻擊的時候，飛機飛得很低，撞上了行道樹。是P-38喔。」他說著這些事的樣子就像在聊昨天的事。

十幾歲的少年，應該也在日本時代受了教育？這麼一問，他告訴我他有一位永遠懷念的老師。

「老師是四國出身的，名字是上田勝（うえだまさる），他教我們唱歌，非常溫柔。他太太的弟弟是神風特攻隊隊員，年紀輕輕就戰死了。很可憐。1945年日本戰敗，老師就回去日本了。」

他一邊訴說這些事，眼裡還泛起淚光。

我也記得2016年拜訪雲林西螺時的相遇。

雜揉了仿巴洛克式騎樓和初期現代建築，魅力無比的西螺老街，漫步其中時我因為想吃冰豆花進了某間店，上面招牌寫著「良星堂藥局」。突然有人用流暢的日文向我搭話，他是程光輝先生，83歲。二次大戰結束那年，他才5歲。

「這是伯父的藥局，戰爭結束後，我開始在這裡當學徒。」他說：「我的伯父程日良在東京的星藥科大學學習，1924年回臺灣開了店。對了，你知道嗎，創立星藥科大學的星一（ほし・はじめ）是小說家星新一（*1926～1997，日本微型小說始祖，開拓日本科幻小說的作家之一）的父親喔。」

程先生說是日本的高等教育造就了伯父，他也會繼續守護伯父留下來的「親切第一」原則。現在自己的兒子也當了藥劑師，繼承這間店。程先生用力握了我的手，跟我說：「日本對我們來說是緣份特別深厚的國家。再來西螺啊！我們等你。」

但是，日本在臺灣施行的，只是用教育和基礎建設提高當地人生活水平的那種好事嗎？並非如此。

五十年的異族統治下，不少臺灣人的性命也被奪走，這是不能遺忘的事實。即使在日常生活之中，也確實帶來很多恥辱和痛苦。我看了電影《賽德克・巴萊》後，才終於察覺到這一點。

2016年秋天，我去了花蓮豐田。

路上碰到的七十幾歲的婆婆對我說「你在尋找日式建築嗎？那邊有一些，我帶你去」，她幫我帶路，一邊走，一邊跟我談了很多。「以前，附近有嫁到日本內地的女孩，但很快就被送回臺灣了。好像是那邊的

人反對，說是『我們才不要什麼臺灣女生』」。

住在豐田村日式住宅的八十幾歲的老人家，知道我是日本人以後，沉靜地說：「戰爭結束那年我8歲。日本朋友嗎？一個都沒有喔。聚落和學校都是分開的啊。」「日本時代，日本人也做了很多狡猾又惡劣的事。我看過他們叫走在警察署前面的臺灣人『來一下』然後拖下去痛毆的場面。只因為人家沒跟他們打招呼。」

我不禁難為情地低下了頭，但他接著說：「不過臺灣人裡面也有很惡劣的人啦。有人跟戰敗後將被遣返的日本人表示『我要跟你買土地』，拿了對方的田契但到最後也沒付錢。不管哪個國家，都有好人也有壞人，不就只是這樣嗎？」

1

2

3

1 ｜嘉義朴子開元路金寶益銀樓李阿軒先生
2 ｜雲林西螺延平老街良星堂，作者與程光輝先生等人合照
3 ｜花蓮豐田東坪街 22 號日式住宅，右為作者

臺灣
日式建築
手繪日記

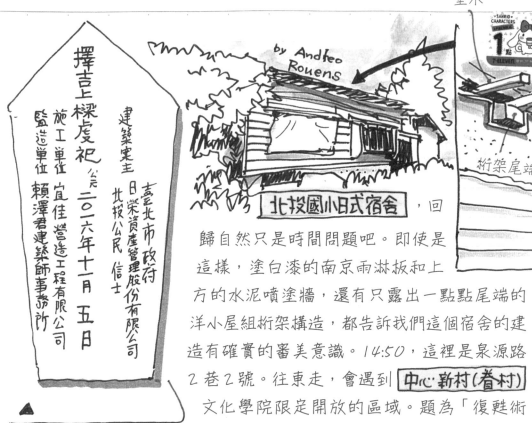

擇吉上樑虔祀

公元 二〇二六年十一月 五日

建築業主 臺北市政府　日榮資產管理股份有限公司　北投公民 信士

施工單位 宜佳營造工程有限公司

監造單位 賴澤君建築師事務所

垂木

by Andfeo Rouens

桁架尾端

北投國小日式宿舍

「北投國小日式宿舍」，回歸自然只是時間問題吧。即使是這樣，塗白漆的南京雨淋板和上方的水泥噴塗牆，還有只露出一點點尾端的洋小屋組桁架構造，都告訴我們這個宿舍的建造有確實的審美意識。14:50，這裡是泉源路2巷2號。往東走，會遇到 中心·新村(眷村) 文化學院限定開放的區域。題為「復甦術——村眠不覺曉」，（大概是）拿來做藝文活動的空間，看起來像是曾經住過這裡的老人家們，似乎十分懷念般地在看展。15:15分，看了一下北投梅庭（于右任故居1943）

六連拱的敞廊形成了極富韻律感的陰影

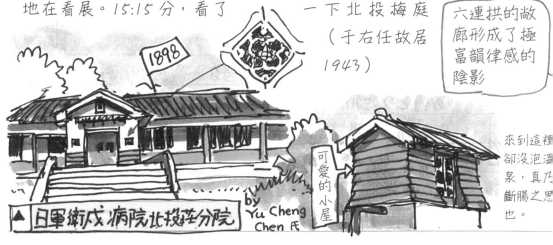

1898

▲ 日軍衛戍病院北投莊分院

by Yu Cheng Chen 氏

可愛的小屋

來到這裡卻沒泡溫泉，真乃斷腸之思也。

15:50 在新北投車站坐 MRT。一把照片傳上臉書，馬上有很多臺灣朋友們回了😣。原來如此啊~要回留言也很難。（*2017 年春天，已被搬遷至他處的「舊・新北投車站」終於搬回新北投，落址七星公園。但因用料等修復問題，引起歷史建築愛好者的疑慮。）新北投文創天地的音樂傳到了月台。好像是有名的歌手在唱鄧麗君的〈我只在乎你〉。坐淡水信義線 Ⓡ 在中山站下車。這真的是市中心鬧區，新光三越和大倉久和等排排站。往北走一點點進入中山北路二段巷子裡，終於見到從前日本時代的 陳茂通宅・紅葉園(山海樓)。「因為搬遷引起議論的日式建築」裡，這棟建築的狀態驚人地良好。「狀態這麼好的建築物，真的要拆除嗎？」我完全不敢相信。主屋頂也毫無破損。1920～

三橋町 1933 紅葉園

其實明明是寄棟的和瓦葺屋頂，但看起來竟然像是平屋頂，這個好用心！

讓人想起裝飾藝術「流線形」的鐵製扶手。仔細地把親柱（支柱）從角落部分拿掉，強調流動般的曲面和水平性。

半圓突出部做成略粗糙的洗石子。

這頂部的扶手是有機的設計。

附半圓拱窗簷的上下拉窗

又有破損

這裡沒有支柱

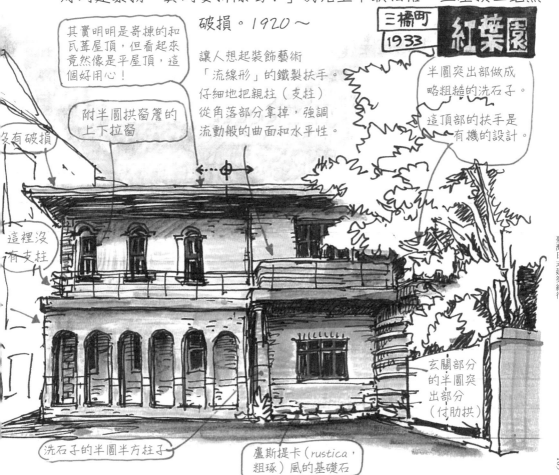

玄關部分的半圓突出部分（付肋拱）

洗石子的半圓半方柱子

盧斯提卡（rustica，粗琢）風的基礎石

陳茂通宅的細節

看凌老師的照片就能很明確地理解

和右邊並排的正圓形窗戶呼應無間。

西邊的立面出窗。

扶手的細節

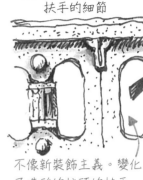

不像新裝飾主義。變化了造形的柱頭的扶手

和德國表現主義的二本榎出張所（*位於東京高輪的消防局）的出窗很像？不過這邊的是四角形。

要說是杏仁還是水滴窗，還是雞蛋形呢？

⊗ ⊗ ⊗

這三條飾帶很有張力。

1930年代的新裝飾主義為基調，不同於東京庭園美術館（1933·舊朝香宮邸）那種淡淡的冷漠感。敢於用大量粗糙的洗石子，選用的不是正圓，而是橢圓形，發揮了日本分離派式的，或說是表現主義式的香辛調味料。在臺灣，那些一定也都融合在一起，被歸類到「初期現代建築」的範疇裡了吧。九根水平肋拱，或是盧斯提卡基礎石等創造出的「溫暖」正是韻味的重點。但是，最感人的還是在都會的正中心，和老樹共

對角的老屋

中山北路二段11巷7號的日式（？）住宅。應該是雙併住宅殘存的東半部。

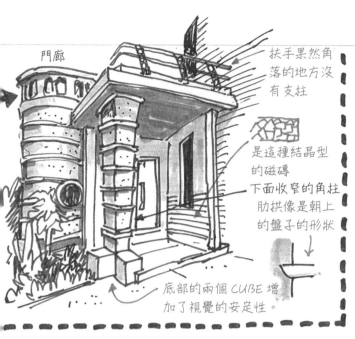

門廊

扶手果然角落的地方沒有支柱

是這種結晶型的磁磚

下面收窄的角柱

肋拱像是朝上的盤子的形狀

底部的兩個CUBE增加了視覺的安定性。

存的靜謐空間，剛好和對面殘存的小小日式住宅，像是手牽著手互相呼應般創造了持續守護的結界。這本身就可以稱之為奇蹟了。榕樹像是要吃掉圍牆一樣，一對門柱中有讓人想起蒙德里安構圖的幾何學的花紋模樣，總算是沒崩

壞地保留了下來。六連拱涼廊的深深陰影，我就好好地將它印在眼底吧。17:30分 Chi-E 用 Line 傳來了訊息：「對陳茂通宅的印象如何？希望您在 18:30 分以前能寄給我，要報導用的。」我連忙跑到中山北路上的摩斯漢堡，寫了文章。「明天早上 10 點有記者會」。我寄出了文章，18:40 分再度開始建築田調。

歡迎再訪臺北，關於三橋町陳茂通宅的訊息，請您參考這個連結的相簿！非常感謝！

☺

李宗魁 老師傳來了訊息！

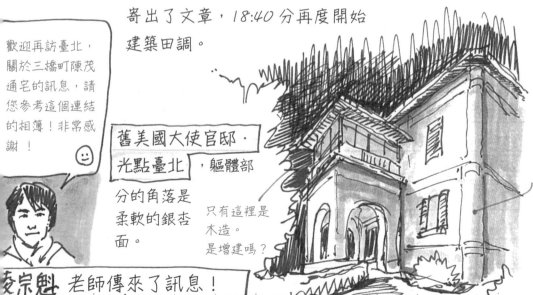

舊美國大使官邸・光點臺北，軀體部分的角落是柔軟的銀杏面。

只有這裡是木造。
是增建嗎？

大大的銀杏面（＊面・面取，建築或建材的邊角修飾加工）。

玫瑰古蹟·蔡瑞月舞蹈研究社

過了19點，我跟Andleo君求救，「這附近有值得一看的建築嗎？」，他馬上傳了候補名單來。其中之一是蔡瑞月舞蹈學校。我本來認為「晚上去太可惜了」，但不是這樣的。正因為是晚上，建築物才微笑了。透過南面全面開口處的玻璃，看得到跳舞的少女們，乍看之下是中國風肘木伸出來的深深的屋簷下方，照明用了橘色的間接照明。前院有一棵大樹，那一定也創造出了溫柔的樹影吧。我想到「幸福的建築」這個說法。

FL≒GL!

在晚上，幸福的建築在大廈的谷底溫和地微笑。幸運又幸福的再生建築，就在這裡。朝向google地圖上的「赤峰街老屋群」往前走，我被唯一一個亮著橘色的燈光，Book caféの看板所魅惑，走上了二樓，在 浮光 的空間裡不由得嘆息了。那也又是一個幸運相遇的產物。溫柔但又幹勁十足地工作的女店員，像是為了此時此刻而生。

浮光 books/café│書

這一區散佈著一些小規模的老屋再生的店家，散步時心情很好。紅磚強而有力的「時代1931」或是白磁舖的「GALERIE

Bistro」，看都看不膩。「日子咖啡」走簡潔風，氣氛也很好。20:55 從茂密的行道樹眺望對面的 中山藏芸所 （市定古蹟：臺北州職業介紹所）。只有兩端是三層的半切妻造的塔，長長的二樓建築，紅磚造的壁柱，分為九節的立面中央設了只有屋簷（沒有車寄）的入口。

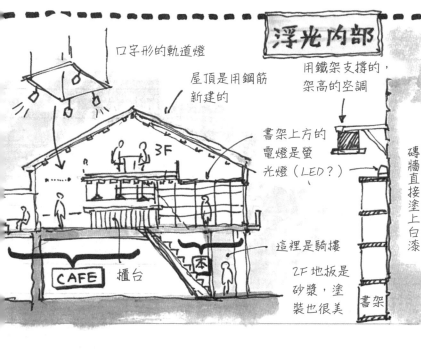

浮光內部

口字形的軌道燈

屋頂是用鋼筋新建的

用鐵架支撐的，架高的空調

書架上方的電燈是螢光燈（LED？）

這裡是騎樓

磚牆直接塗上白漆

2F地板是砂漿，塗裝也很美

書架

3F

CAFE 櫃台

本

過了晚上8點以後，還是有客人魚貫進來。買書的客人大概有六七成吧。桌椅都很舒服，很想一直待在這裡。是老屋新生咖啡的傑作之一。

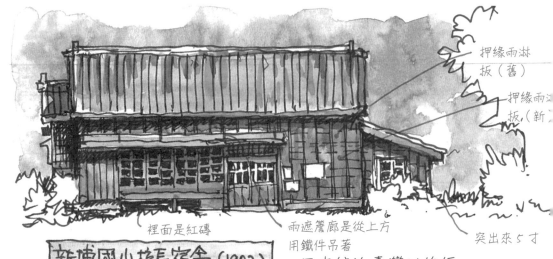

押緣雨淋板（舊）

押緣雨淋板（新）

裡面是紅磚

雨遮簷廊是從上方用鐵件吊著

突出來5寸

新埔國小校長宿舍（1902），日本統治臺灣以後經過了七年就興建的最早期建築之一。不是雙併住宅，是單獨的住宅。臺灣人說「到這裡赴任的校長實在很有勇氣啊」。老老實實的三尺間距，只有兩端是4尺5寸。修復也沒有修到「太漂亮」，痕跡什麼的也都看得到，很安心。我在森森樹影的舞台下素描校長宿舍的立面以後，遙望走來的時候稍微瞥到的 **桂花園潘錦河故居**

緣側的束石果然是埋在這裡的樣子

，是對稱又饒富變化的立面。左邊的平房是增建的嗎？聽說1930年蓋好的時候充分反映了鎮長潘錦河的喜好。

新埔鎮的名產是

梨 和 柿乾。

人口接近九成是客家人。勤勉。發展了客家料理。

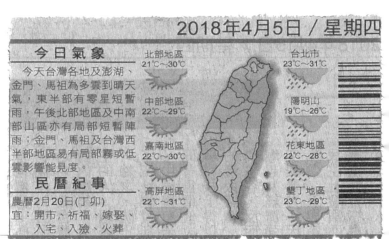

2018年4月5日／星期四

今日氣象

今天台灣各地及澎湖、金門、馬祖為多雲到晴天氣，東半部有零星短暫雨，午後北部地區及中南部山區亦有局部短暫陣雨；金門、馬祖及台灣西半部地區易有局部霧或低雲影響能見度。

民曆紀事

農曆2月20日(丁卯)
宜：開市、祈福、嫁娶、入宅、入殮、火葬

北部地區 21℃～30℃
中部地區 22℃～29℃
嘉南地區 22℃～30℃
高屏地區 22℃～31℃

台北市 23℃～31℃
陽明山 19℃～26℃
花東地區 22℃～28℃
墾丁地區 23℃～29℃

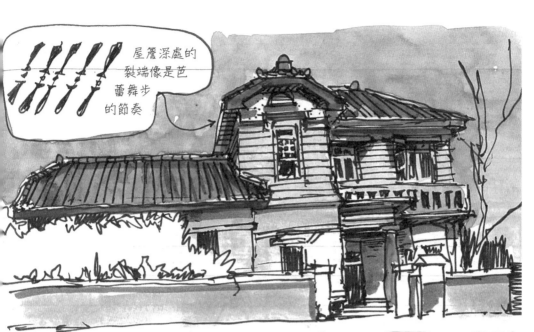

屋簷深處的
裂端像是芭
蕾舞步
的節奏

我當然很喜歡
這棟建築啊。
臺灣的文化水
準提高以後,
也漸漸學會珍
惜這些老建築
了。

CHONG
鍾待
JOYFULL

每年一定找時
間特地來這裡
用餐一次的建
築師

1930年
創建

新埔·桂花園.
新埔鎮老鎮長官邸

從 L 型格局的轉角進去的門廊,
和閩南式左右對稱的空間是兩個
極端。強烈收分曲線的洗石子多
立克柱式(不是列柱)支撐了水
平的屋簷。正右方白色壁龕上也
有兩條黑線,讓立面更有張力。
和一樓嚴整的白色相對,黃色南
京雨淋板的二樓一轉為洗練而優
美的氛圍。半切妻造和寄棟的主

屋頂照例是「舖了軒裡板」,但在那裡,宛如芭蕾的交叉步一
般,可愛的開叉刻畫出輕盈的節奏。我驚訝於半圓牛眼窗和水
泥噴塗牆的收邊,是特意以用心的設計來處理的。

請看115頁

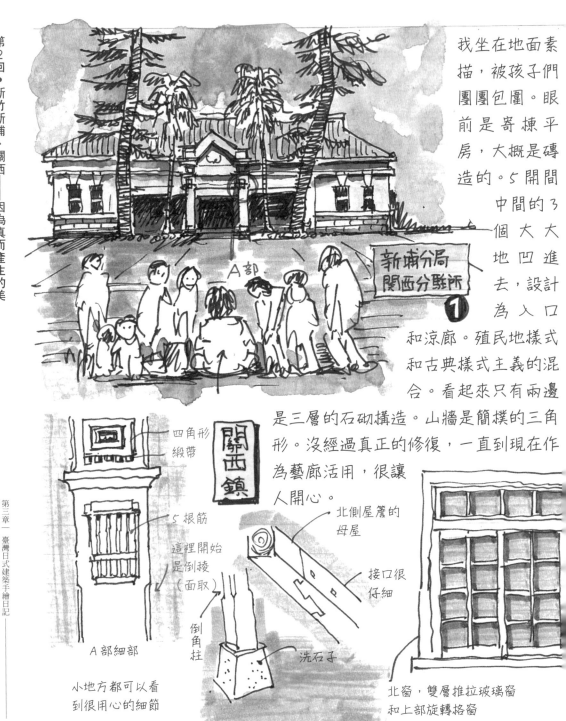

我坐在地面素描，被孩子們團團包圍。眼前是寄棟平房，大概是磚造的。5開間中間的3個大大地凹進去，設計為入口和涼廊。殖民地樣式和古典樣式主義的混合。看起來只有兩邊是三層的石砌構造。山牆是簡撲的三角形。沒經過真正的修復，一直到現在作為藝廊活用，很讓人開心。

新埔分局
關西分駐所

①

A部

關西鎮

四角形緞帶

5根筋

這裡開始是倒稜（面取）

A部細部

小地方都可以看到很用心的細節

北側屋簷的母屋

接口很仔細

倒角柱

洗石子

北窗，雙層推拉玻璃窗和上部旋轉格窗

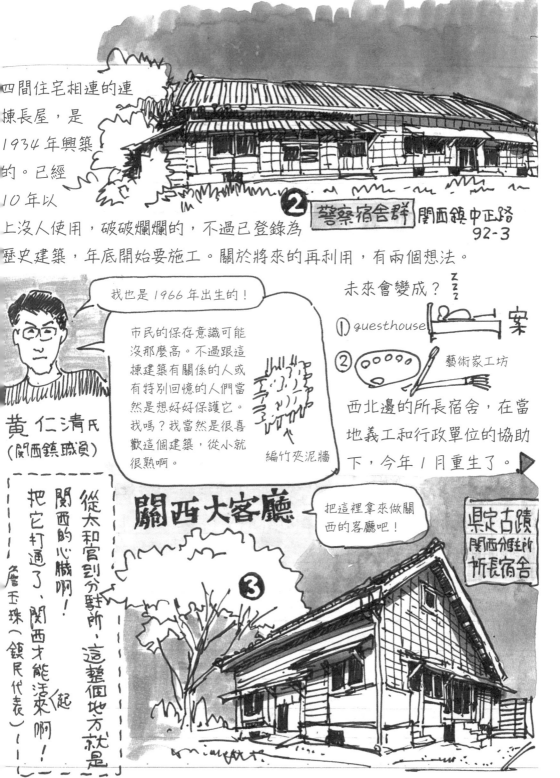

四間住宅相連的連棟長屋，是1934年興築的。已經10年以上沒人使用，破破爛爛的，不過已登錄為歷史建築，年底開始要施工。關於將來的再利用，有兩個想法。

② 警察宿舍群 關西鎮中正路 92-3

我也是1966年出生的！

黃仁清氏（關西鎮職員）

市民的保存意識可能沒那麼高。不過跟這棟建築有關係的人或有特別回憶的人們當然是想好好保護它。我嗎？我當然是很喜歡這個建築，從小就很熟啊。

編竹夾泥牆

未來會變成？
① guesthouse 案
② 藝術家工坊

西北邊的所長宿舍，在當地義工和行政單位的協助下，今年1月重生了。

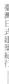

縣定古蹟 關西分駐所 所長宿舍

關西大客廳

把這裡拿來做關西的客廳吧！
③

從太和宮劃分駐所，這整個地方就是關西的心臟啊！把它打通了，關西才能活來啊！一起——詹玉珠（鎮民代表）——

④

新竹關西‧中山路‧樹德診所〈1936年〉

承前頁

想說「這也太美了吧」，完全脫胎換骨的所長宿舍，裝飾著注連繩。室內的展示板說明，每一枚都深深打中我的心。「關西

是關西RC建築的第1號！是 Mia Tung 氏寫在「日式建築 Map」裡的情報。朝向樹德診所，在對面眺望的我的身體裡，傳來了「她」放射出的力量。1936（昭和11）年，建築師宋進松的設計，微妙破壞對稱性的「轉角入口」，大幅削減的半切妻的「高立地」，真的是十分契合出身良好的知性醫生形象。這裡洗石子的單獨柱頭也被作為象徵使用。陳雲芳醫師看的診是外、內、兒、皮膚科，他的兒子陳秋馨氏在東京醫科大念書，據說在關西鎮很有人望。2009年登錄為歷史建築。

關西老街 3連騎樓 ⑤

柱頭

磚拱

鎮公所撐開，一把老宿舍的大雨傘」「兩棵樹 知颱風」的這些
文案上，加上鎮民們收集的照片。我隨意地坐在花壇，速寫起
眼前的建築。突然發覺，每個建築都是跟警察有關的機構。腦
海中浮現出《賽德克‧巴萊》的場景。光是「親日」一詞無
法完全解釋的日本時期歷史，那最尖銳的歷史，不容辯駁地刻
劃在官方建築上。如果真的是日本人的話，在「懷念」的風景
中，不是應該更能讀出人們的喜怒哀樂嗎？我腦海中交織著這
些想法。但是，另一方面，在這裡相遇的，不論哪棟建築都很
「美」，這樣的現實又使我困惑。80年前、100年前設計者
的奉獻和努力所生發出的設計，以及時間所創造出的經年累月
的變化，「因為真而產生的美」於焉而生。我一邊俯察自己內
在的糾葛，同時很起勁地持續用畫筆追寫建築的輪廓。

（承111頁）

南京雨淋板的下端像裙襬一樣展開，豈不是很優雅嗎？收邊上
的灰色水泥噴塗牆的狂放感也是，陪襯出特別有品味的上下拉
窗的光輝，就像是最好的配角。這裡蓋好以後，幾年後不巧遇
上大地震，聽說曾經修過屋頂等地方。那時候屋主潘錦河用 RC
（鋼筋混凝土）補強，就是我們現在看到的樣子了。完全可說
是饒舌的設計，一樓和二樓，像是用完全不同的元素組織而成，
連接起「異種之塊」，最後完成了富有張力的和諧。這是什麼
設計力啊！而且，現在這個空間拿來做臺灣料理「人文餐館」，
來訪的客人絡繹不絕。完全可說是建築物美好的「第二春」。

臺灣日式建築紀行

4.7(土)

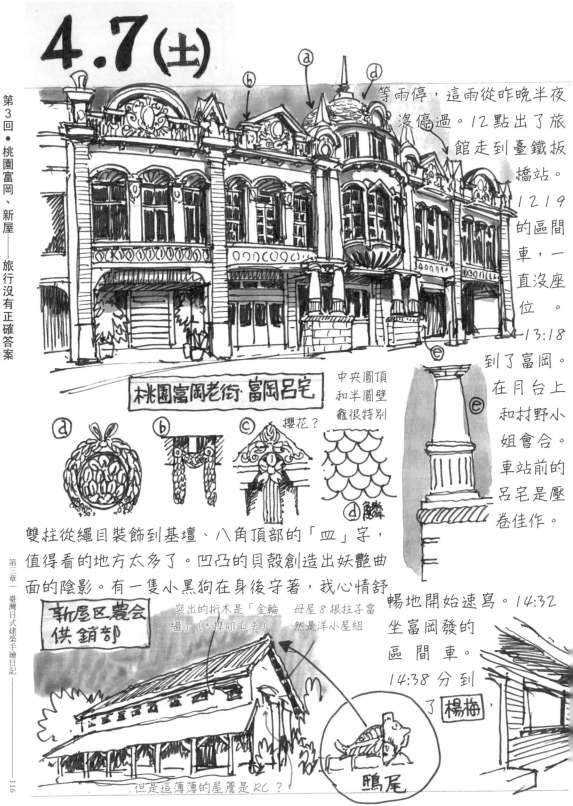

等雨停，這雨從昨晚半夜滂沱過。12點出了旅館走到臺鐵板橋站。1219的區間車，一直沒座位。

13:18到了富岡。在月台上和村野小姐會合。車站前的呂宅是壓卷佳作。

中央圓頂和半圓壁龕很特別

桃園富岡老街 富岡呂宅

ⓐ ⓑ ⓒ 櫻花？ ⓓ鱗

雙柱從繩目裝飾到基壇、八角頂部的「皿」字，值得看的地方太多了。凹凸的貝殼創造出妖艷曲面的陰影。有一隻小黑狗在身後守著，我心情舒

新屋区農会供銷部

突出的桁木是「金輪繼」（＊榫卯工法）　母屋8根柱子當然是洋小屋組

暢地開始速寫。14:32坐富岡發的區間車。14:38分到了 楊梅，

但是這薄薄的屋簷是RC？

鴟尾

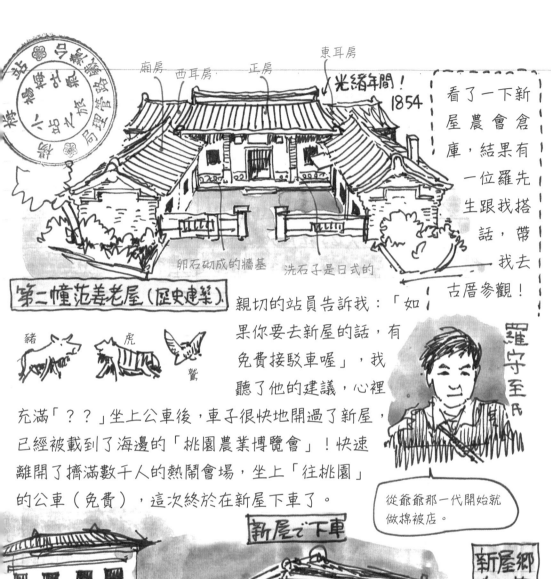

廂房　西耳房　　正房　　　東耳房

光緒年間！
1854

卵石砌成的牆基　　洗石子是日式的

第二幢范姜老屋（歷史建築）

豬　　　虎　　　鶯

看了一下新屋農會倉庫，結果有一位羅先生跟我搭話，帶我去古厝參觀！

親切的站員告訴我：「如果你要去新屋的話，有免費接駁車喔」，我聽了他的建議，心裡

充滿「？？」坐上公車後，車子很快地開過了新屋，已經被載到了海邊的「桃園農業博覽會」！快速離開了擠滿數千人的熱鬧會場，坐上「往桃園」的公車（免費），這次終於在新屋下車了。

羅守至氏

從爺爺那一代開始就做棉被店。

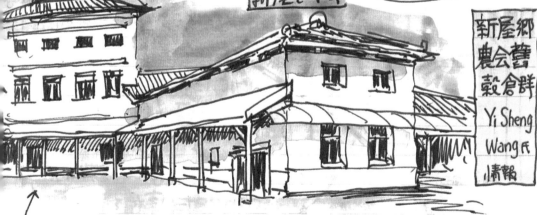

新屋で下車

新屋鄉農会舊穀倉群
Yi Sheng Wang氏 情報

登錄為歷史建築的日本時代稻穀倉庫有7棟，活化再利用為「稻米故事館」。

其實可以抱怨一下「竟然被帶到農博去了……」但是如果沒「繞路」的話，就不會正好碰到拖著行李回家的羅先生吧。然後，也遇不到楊梅的那位老婦人……如果這樣的話，也看不到清朝興建的范姜古厝了。真如鈴木喜一老師所說的「旅行沒有正確答案」。羅先生幫我攔了新屋的計程車，坐到楊梅車站300元。 18:02到楊梅市街 。在日暮的坡道上上下下，尋找楊梅國中校長宿舍群。發現現在正由承熙建築師事務所經手修復。比起「殘念」的心情，更多的是開心。感覺又出現了新的功課囉！從圍起來的鐵皮圍牆往裡面偷看，好像加進了很多鋼骨玻璃屋簷等現代元素，似乎是很創新的那種。心裡想著，等下次吧。就在那時，有位女性來跟我搭話，嚇了我一跳，她用流暢的日語問我：「請問您在找什麼嗎？」我跟她說了自己的狀況，也說了想看看警察宿舍，

> 我在臺灣的武田製藥工作了40年以後退休。我們日本社長真的是很好的人，公司員工都想著「要努力加油」，是用這樣的心情在工作的。

黃鳳蘭女士（70）

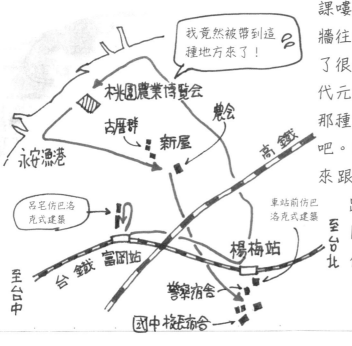

我竟然被帶到這種地方來了！

桃園農業博覽会
古厝群　新屋　農会
永安漁港　高鐵
呂宅仿巴洛克式建築
車站前仿巴洛克式建築
台鐵 富岡站
楊梅站
至台中
至台北
警察宿舍
國中校長宿舍

結果她回：「跟我走吧」，就到了很大間的警察局。她懇切地幫我說服對方，希望能讓我看裡面的日式宿舍。年輕女警很不好意思一樣不斷點頭，可是女警幫我們打電話跟上司拜託卻得不到參觀許可。

范姜老屋の馬頭牆

然後她說那不然去楊梅區公所的中廊看展示照片，可惜放假沒開。看到她失望的樣子，反而讓我不好意思了起來。▶村野小姐特地來到我 2017 年 8 月 13 日的南臺灣演講會（＠エキュート），用 FB 和我聯繫。今年 3 月開始，她到臺北的臺灣師範大學留學學中文。她在六本木的小劇場介紹亞洲電影，是把自己置身在電影放映端的人。「日本人很會讀漢字，但是到了街上就沒辦法和人溝通。」她說這樣的落差有點辛苦。

渡邊先生，你知道《52 赫茲我愛你》這部電影嗎？我為了看首映來到臺灣，總共看了十次。慢慢理解對話在說什麼，最後終於能看懂全部的內容了。那是 2017 年 1 月的事。我實在太厲害了！這麼一想自信就出來了。但是，實際上中文還是完全不行啊（笑）。

村野 奈德美

6.27 (月)

住嘉義市 Hi-Hotel 1009房，06:20起床。

寬廣又舒適，尤其是桌子和燈光很棒。早上沖了個澡。08:20 黃先生和他的伴侶蕭秀霜小姐到住處接我。8:50，和黑岩氏一起仔細地見證了 朴子‧清木屋の再生の瞬間 。30年前（1988年），黃崇哲先生的祖父過世，祖父去世的兩年前診所就關門了，這邊三十幾年都沒人使用。黃先生說：「不過我很愛這棟建築。那讓我想起祖父母們，也是回憶滿滿的地方。」改建的費用全部自掏腰包。「妻子很理解我的想法，也幫了很多忙。」因為過幾天就要開幕，她還在檢查咖啡店的餐具。除了清木屋，還有很多棟日式建築也訴說著朴子的醫療文化，為了保留日式建築，當地人組成了一些團體，也接受公部門的支援。改建後的狀態非常好。溝紋面磚的柱子，洗石子的腰壁上有裝飾板。

▲ 清木屋的屋頂素描

我是石油化學的環境化學工程師

蕭秀霜

黃崇哲 氏（Jerry 氏）

蘇明修教授的調查和工作坊幫了很多忙

老屋自己修，故事自己說

自行修理老房子，自己說出自己家的故事
【黃先生的 memo】

朴子 清 木 屋 咖啡 輕食 醫療文物
せい もく や （原清木外科診所）

黃 崇 哲 Jerry Huang
0935-060683
蕭 秀 霜 Sunny Shiao
0918-883501

16, 6, 27

嘉義縣朴子市市東路40號
hkjerryy@gmail.com

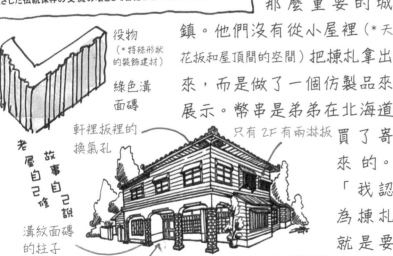

義県朴子市にある清木外科は祖父黄清木氏が残してくれました。元診療所であり、和洋折衷の二階建ての建物。一階正面アーケード部分はタイル張りと鉄筋コンクリート柱造り、その他の部分と二階は全て檜で造られ、日本統治時代の1930年(昭和5年)に当時の日本人医師松浦保により建てられました。最初は朴子公立病院として利用され、その後衛生所(保健所に相当)に変わり、黄清木医師は初代衛生所主任として勤務しました。戦後の1956年祖父はこの建物を購入し、清木外科を開業しました。当初祖母黄呉彩雲氏は薬剤師として、祖父の診療業務を手伝ってくれました。その後、朴子中学校の初代校長を勤め、県議員、国民大会代表(国会議員に相当)、婦女会主席等を歴任し、教育界、政治界で幅広く活躍していました。当時の祖父祖母を偲び、残した功績を賞賛すべき、また早期の朴子から築いてきた医療文化を後世に伝え継ぎたく、2015年11月から孫の黄業哲と奥さん蕭秀梅が自力で老朽化した建物を修復し、祖父の名前にちなんだ『清木屋』を開きます。コーヒー、軽食、手作りアイデア商品を販売する他、朴子の医療文化を展示し、当時の清木外科の華やかさを再現します。これをきっかけに、歴史的な建造物の保存と活用を喚起し、先人の良き伝統を受け継ぎ、守り続いて欲しいと考えます。清木屋でコーヒーを飲みながら、医療文化を語り合い、地域に根ざした伝統保存の交流の場として目指したいと思います。

黄清木医師
(1918-1988)

玄關內部是銅條分割的磨石子地板。入口右邊原本看診櫃台的地方改裝成咖啡店的櫃台。1F內部，用隔間細切成幾個部分（但說是沒有改變原來的樣子），可是不令人覺得煩亂，是因為確保了天花板的高度。在開店前準備最忙的時候，黃先生還聯絡我說「如果來到嘉義請過來看看」，他真正實踐了「當事者的決心」。杯盞磕碰的整理的聲音聽起來很舒服。黃氏是4代目，現在第五代也誕生了。市內有41間醫院。為什麼這麼多呢？因為朴子就是那麼重要的城鎮。他們沒有從小屋裡（*天花板和屋頂間的空間）把棟札拿出來，而是做了一個仿製品來展示。幣串是弟弟在北海道買了寄來的。「我認為棟札就是要留在小屋裏」。

役物
(*特殊形狀的裝飾建材)

綠色溝面磚

軒裡板裡的換氣孔

只有2F有兩淋板

老屋故事自己說
自己修

溝紋面磚的柱子

奉上那大専神家ノ門長久栄昌守護所
岡象女神
五帝龍神

123
237
ℓ=600
14
203

朴子清木外科1930年由日本醫生松浦保所建，原為日治時期公醫院，光復後改制為衛生所，祖父黃清木醫師為第一任衛生所主任，於1956年買下該建築開設清木外科作為診所兼住宅。為緬懷祖父祖母行誼事蹟，2016年由我們自立修繕復舊後成立『清木屋』

玄關建材附近保留舊樣

原來如此啊。「所以（固定在小屋裡）內側是看不到的」。就在前幾天，6月21日，黃先生他們發現了在清木屋入口旁邊的窗格子裡，有個用

嘉義縣政府公告
列為暫定古蹟．暫定期間視同古蹟，如有毀損…處五年以下有期徒刑20万元以上100万元以下罰金

榮昌戲院（1933）（2000閉）

日新医院（1936）

朴子旅社

老藥房

金寶益銀樓

內厝路

三連老屋

右東街

市西路

開元路

中正路

東村崁仔

農友麻袋行

右西路

東亞大旅社（1956）

山通路

張內科

德壽医院（1930）

黃小兒科（1968）

清居咖味論談古今
木香啡飄說畫歷史

報紙包住的「什麼東西」。看起來像垃圾，仔細打開以後，發現了像對聯般的一對句子。報紙上寫著「吾是誰，無重要」。「我也不知道是誰放的，但是這個建築對朴子鎮很重要，我想大家都有一樣的心情，一定是跟我們同樣想法的人放的吧。」這幾乎是侯孝賢電影場景般的事件了吧。清木屋就像是鎮上的人們的記憶裝置，

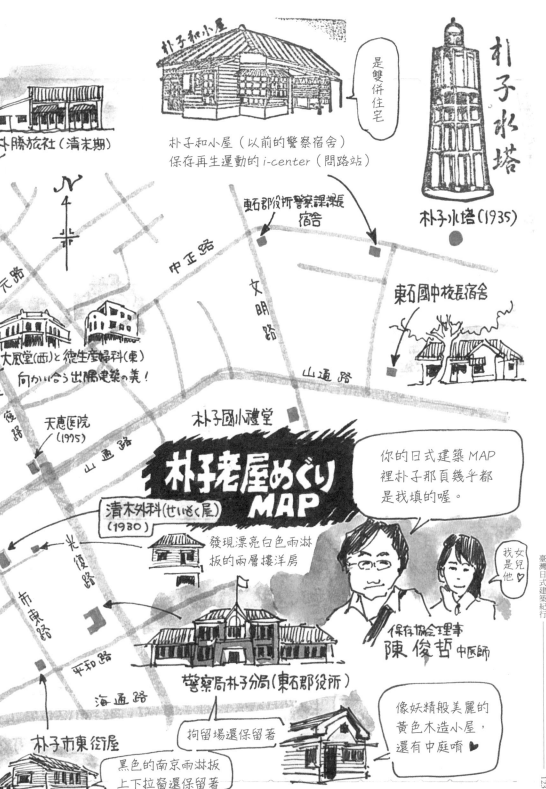

朴勝旅社（清末期）

朴子和小屋

是雙併住宅

朴子和小屋（以前的警察宿舍）
保存再生運動的 i-center（問路站）

朴子水塔

朴子水塔（1935）

東石郡役所警察課長宿舍

東石國中校長宿舍

開元路

中正路

女明路

山通路

八千米

大鳳堂（西）と德生產婦科（東）
向かいあう出隅建築の美！

天惠醫院
（1995）

光復路

山通路

朴子國小禮堂

朴子老屋めぐり MAP

清木外科（せいもく屋）
（1980）

發現漂亮白色雨淋
板的兩層樓洋房

你的日式建築 MAP
裡朴子那頁幾乎都
是我填的喔。

女兒
是他♡

保存協會理事
陳俊哲 中醫師

光復路

市東路

警察局朴子分局（東石郡役所）

平和路

海通路

拘留場還保留著

像妖精般美麗的
黃色木造小屋，
還有中庭唷♥

朴子市東街屋

黑色的南京雨淋板
上下拉窗還保留著

東亜大旅社再生運動

沐書坊

吳昱慧

會一直保留到未來的世代吧。陳俊哲氏說：「清木屋不過是個開頭，我們會推展一個企劃，要用『醫療』為主題來記錄歷史。我會特別用力蒐集老照片。」「清木屋的復活，讓我們能和小朋友解釋從前的故事。地方人士也幫很多忙，我們會這樣一直守護文化下去。」

「我和雲林科技大學的蘇明修老師他們一起，致力調查、保存歷史建築，我在一樓右邊的A區開了沐書坊。2015年2月開始施工，16年2月才開幕。現在有一年的免費租借期……純白室內的中心照原貌保留不加更動。黑色軌道的下方，排著品味良好的二手雜貨和舊書。二樓以上現在是住宿和 Guest House。」

10:30

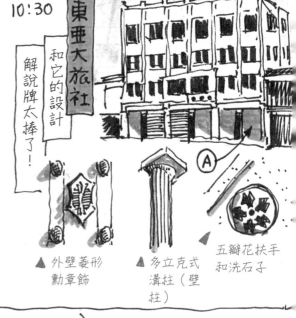

東亜大旅社

和它的設計

解說牌太棒了！

▲ 外壁菱形勳章飾

▲ 多立克式溝柱（壁柱）

五瓣花扶手和洗石子

Ⓐ

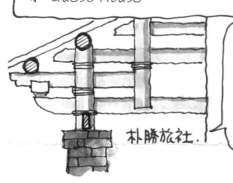

朴勝旅社

穿過圓柱的枋木。讓人想起大佛樣的東大寺南大門的凜然架構。（清代）

11:10. 內厝路的 朴勝旅社，也擺出了詳細的解說牌。標示出建築的價值，讓它的價值能被人看懂。這個街區實在太好了啊。

6.29 (水)

住 臺北市亞士都飯店 302 室，06:00 起床。有點……啊，不是，是「很有」歷史的老飯店。裝潢富時間感（不是時代感），也沒有早餐。想說今天一天要奔波流很多汗，為了方便晚上回來換衣服，決定再住一天，辦了手續。晚上收到好多訊息，小學老師傳訊息說「想一起在基隆走走」。07:30check out，走到中山捷運站坐 MRT 淡水線到新北投。一開始覺得有點像有馬溫泉站……0845 到 北投文物館，10 點才開門，只好含淚放棄了。不是水泥瓦，

> 來基隆的話一起走走吧。

> 禁止飲食喔

被提醒了不能吃。

在 MRT 淡水信義線車上吃三明治，

很好地保留下燻瓦，不過漆喰（＊灰泥）的塗法很有趣。雁振瓦（＊棟上的半圓冠瓦）不是單純的魚板狀，瓦片就有附上「節」，漆喰就塗在上面（①）。為了藏住固定雁振瓦的銅線，屋頂上排著帽狀的漆喰的「鈕扣」（②）。平瓦是兩段的，接合處也是用漆喰塗漆，不過這裡也是塗成圓筒型的（③）。最有趣的是，彎曲的棧瓦曲面連接處完全用漆喰塗漆（④）。這好像和沖繩等地的做法有點像。還有，鬼瓦後還有謙抑的影盛（⑤ ＊鬼瓦的周圍塗上漆喰，形成雙重鬼瓦的效果）。

不過也太熱了吧。在庭院出出入入的大叔對坐在長凳上畫圖的我說了一聲「畫得好漂亮！」蟬聲不斷。■吟松閣溫泉旅館（市定古蹟／1934），進不了裡面，放棄。

pH值1.2

女湯

ⓐ…60℃
ⓑ…43℃

櫃台

光復後好像被私人買下，增建了女浴池

■瀧乃湯浴室（明治後期嗎？）看到「pH1.2」的看板，毫不猶豫就跳了進去。真的是1.2嗎！喝了以後，喉嚨確實像是麻痺了一樣的酸。被笑了：「喂喂，一口氣喝那麼快對身體不好喔。」和新玉川溫泉（秋田）同格。反而出了一身汗但不後悔。

🈲北投溫泉博物館（1913年）發揮了森山松之助無與倫比才能的野心鉅作。

找跟著辰野先生學習，總督府、臺中廳、臺南廳都是我設計的。

片倉館也是喔。

1 第一銀行員招待所，只剩下南京雨淋板的外觀。河對面的 4 是台銀宿舍吧？

Bar
2 4 3 1
5
鳳凰閣
十 天壇
3 狀態很好，很美。

5 普濟寺倉庫的換氣孔也是很棒的鑄物！

11:05 到淡水站。看了■淡水文化園區（1902年殼牌倉庫）和■淡水氣候觀測所（1941）

Queen Post Truss

(＊中央沒有直立柱的桁架)

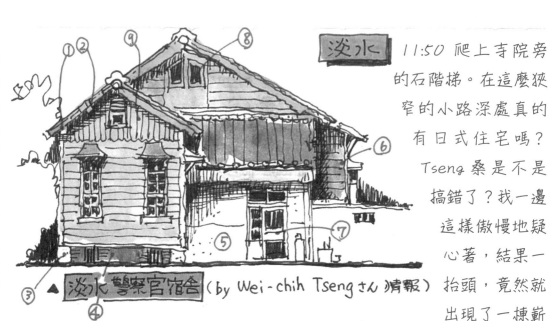

淡水

▲ 淡水警察官舍舍（by Wei-chih Tseng さん 情報）

11:50 爬上寺院旁的石階梯。在這麼狹窄的小路深處真的有日式住宅嗎？ Tseng 桑是不是搞錯了？我一邊這樣傲慢地疑心著，結果一抬頭，竟然就出現了一棟嶄

新的鋼棚架（＊保護主建築的結構）。黃綠色（=pastel green）的洋館切妻突出的住宅（雖然是這樣，不過它的主體也是雨淋板），洋館部的額部可以看到軒桁（①），和它相比，從母屋露出的斜柱，可以明白這是洋小屋的桁架架構（②）。當然基礎是架高的，角落部分特地用了泥漿洗石子的工法來做（③）和紅磚部分形成對比（④）。玄關是看得到接縫的洗石子（⑤）、玄關門也是紗門的的親子門（⑦）。南京雨淋板的角落，這邊用轉角邊材來固定（不是三角五金！）（⑥）。突出的屋頂則選用雙門的台形窗通風（⑧）。但是要說的話，最富魅力的地方是額緣的「枝垂柳板」！（⑨）只是，和上述的這些建築特色相比，想要留下這些已經傾頹的建築，臺灣人的這種意志，更讓我大受感動。「為什麼來臺灣看日式建築啊？」光是昨天我就被問了三次，不過，我前來學習，想要「外帶」

公告

「淡水日本警察官舍舍」已登錄為本市歷史建築。目前並未開放參觀，請勿擅自進入及丟棄垃圾，以維文化資產之安全。

新北市立淡水古蹟博物館

回日本的，正是這份熱情。鋼棚架的鋼骨，每一根看起來都有 800 公斤以上，明明這裡沒有車道，很難想像人們搬運的辛勞！雖說修復得很美的日式建築也不錯，但是刻上了時間印記，靜靜屏息於此的日式建築，我能在這個瞬間與其相遇，也感到由衷歡喜。

三立新聞的雷先生，竟然來到淡水找我。兼做採訪，又從金山載我到基隆。我在淡水警察宿舍這邊和雷先生會合，12:45 出發。大大繞了陽明山半島（和國東半島長得一模一樣）一圈。途中看了核一廠和觸礁的船隻。廢墟化的度假別墅讓人不忍卒睹。

長期住在大阪，也在航空公司工作過的雷先生，是能從臺灣、日本、歐美三個視點看世界的知識分子。和他聊到我為了防止古蹟自燃，所以停掉「日式建築 map」的公開閱覽，

我的工作繁重到我都想罷工了，但是如果我罷工了誰也不會幫忙報導！（大阪腔）

三立新聞網
雷 明正 氏 (30).

灣日式建築

官署・醫院 ｜ 仿巴洛克騎樓 ｜ 和風住宅

比日本的官署還更豪華

超有玩心、有趣

讓人懷念…但是……有點不一樣！

石門區　三芝區　座礁的船　淡水　陽明山　金山　八里區　北投溫泉　MRT　新北市　台北市　基隆　N

日臺相異 （日）（台）

入母屋

石！（日）　40cm?

紅磚基礎　（台）　60cm　很高！

南京雨淋板 （日）

金屬板多（為了防止腐蝕？）（台）

他說：①「登錄歷史建築的話就不能拆了，所以很多都是地主自行放火（有人說大概古蹟自燃有三成都是地主自己放火的）。那就是「沒得到地主承諾的歷史建築登錄」衍生的負面問題。②新北市的永和區和中和區，因為 1949 年國民黨的都市計畫而聞名，不過和「花園城市」的理想相差太遠，遭到許多批判。③1949 年以後臺灣變化之劇烈是日本人無法想像的，臺灣那時人口本來只有 600 萬，國民黨帶了幾十萬人來（主要是單人）。因為在「反攻大陸」的口號下，缺乏長期規劃的住宅政策，後來變成了都市問題。④在外國生活過，對政黨的樣貌、民主制的形態等看法，視野都不一樣了。但是即使政黨不同，大家都可以說出自己的想法，民主也終於扎根在臺灣了不是嗎？

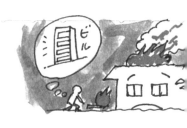

繼續說北投博物館（1913 森山松之助）感想 被森山松之助的傑出構造力打動。三角形的彎曲街道和眺望範圍的複雜度，將這些作為頂點，他把許多複雜的元素統合在一起。我找不到任何一處可以說「這裡是正立面」的地方。北側（二 F 入口）、西庭等，都擁有各自的表情。例如二樓玄關那一側，有寄棟和切妻的雙重立面，再加上兩根煙囪構成的重音，南京雨淋板裙襬般

悠緩伸展的角度，強而有力的紅磚和相對的灰泥白漆的優美。因為刻意「去權威」的玩心，徹底排除了對稱性，也是因為浴池風呂的「異界」入口特質，創造了使人興奮不已的　　感覺吧？

這個收束太棒了！

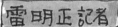
雷明正記者

年輕人怎麼看日式建築？我想和「臺灣意識」有關係的。年輕人尋求自我認同，想要重視自己的文化（相反的，因為在日本本來就有自己的文化，也沒有特別去思考的必要）。在這個脈絡底下，也連結到「保存日式建築」的心情。「近在身邊的老東西」，也就是臺灣日式建築。

還有，「老街」這個詞，並不就等同於「古老的街道」喔。像是金山老街就不古喔！

蔬菜類
當時蔬

14:20

脆皮豆腐

肉絲炒麵（份）

金山老街106號
陳 鮮蚵豆腐的家的昼食

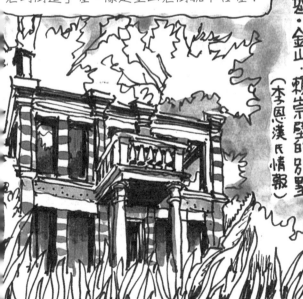

廢墟·金山·賴崇璧的別墅
（李恩漢氏情報）

14:35，坐雷記者的車，終於到了我心心念念的金山賴崇璧別墅。就跟 Facebook 上看到的照片一模一樣。辰野派的橫斑馬紋，但是這裡不是紅磚，是用洗石子為建築物設色化粧。附有陽台的門廊，二樓地板高的地方是水泥噴塗牆的「腹帶」。2FL 和屋頂上的木梁已經悲慘地拓落了，屋裡長出老樹

14:45 急急忙忙地離開了金山。因為建築修復師楊勝先生聯絡我，說是願意讓我看看基隆日式住宅的修復現場。走國道 ⑥② 號，遠望山坡斜面的墓地，很像沖繩的龜甲墓。託了雷先生同行的福，像是奇蹟一樣實現了高速移動。

基隆市政府歡迎渡边先生到基隆要塞司令部校官眷舍參視！ from 楊勝

堀込憲二先生的『日式木造宿舍修復再利用解說手冊』必讀！但我要怎麼拿到？

楊勝先生和工作人員在這邊等我。鋼棚架下是木造平房的南京雨淋板的擬洋風住宅。燻製的和瓦留下很多，也有各種各樣的刻印。

15:20 **基隆‧要塞司令部校官眷舍**

市定古蹟 1928（昭和3年）

很像有煙囪的火坑（溫突）。

南京雨淋板下方變寬。

旁邊有一間只剩紅磚基礎的「兄弟」。

出簷下的通氣口（超台式的！）

在淡水也看到，在臺南也看到了這樣的風景，鋼棚架綿密地架上了我們可能會躊躇的建築物上，那些「都損傷得這麼嚴重了」的建築。我問了這一點，他們回答：「想到要修理可能得花上4000萬，先花個200萬元蓋個鋼棚架也是合理的吧？」

TR磚跟瓦的刻印

只有王，沒有外圈

楊 勝 氏
（承熙建築師事務所）

這棟日式宿舍的地板，用了目鎹（mekasugai）。

「先架上棚架，止住接下來的繼續惡化」，如果在日本也能有更多人這樣想的話就好了。我看了內部，柱子斷掉，小屋的梁木被白蟻侵入的地方都很多。即使是這樣，用了無比優秀的板戶和目鎹修復，還有雖然已經斷掉了，基礎的地方也用了仔細的金輪繼（＊榫接），好像觸碰到 90 年前職人的氣息。

第二個看的是 基隆要塞司令官邸（流水社宅）1931年

在崩毀程度上，基隆要塞司令官邸遠比剛才的更嚴重。據說是流水（nagami）巴士公司的社長流水

市定古蹟

偉助所建築的公司住宅。後來轉用作司令官邸。中間配置了玄關和洋室，左右則是和室。看了楊勝先生給我看的建築圖，發現立面十分富變化，屋頂混合了入母屋、寄棟和切妻。因為洋室以外（不是南京）是押緣雨淋板，所以很少見的，可以稱為「洋館式住宅」。

昭和六年八月二十日 流水偉助 棟梁

我馬上要回義大利了，下次為您導覽基隆喔。

Shu-Yii 說

平面図

6J | 8J
6J | 6J | 8J
洋
8J
8J

考證說明 🄸照片資料 🄰訪談 🄰調研資料 🄼現場實測

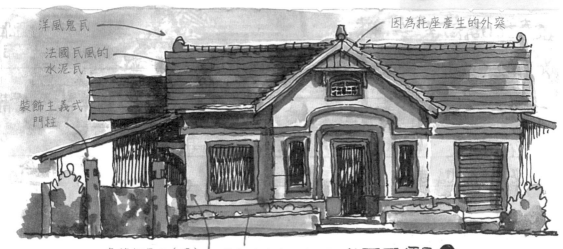

洋風鬼瓦

法國瓦風的水泥瓦

裝飾主義式門柱

因為托座產生的外突

角落都是R（磚）　　橘色砂的洗石子　▲ 佳里郵便局 ❶

台南市佳里區

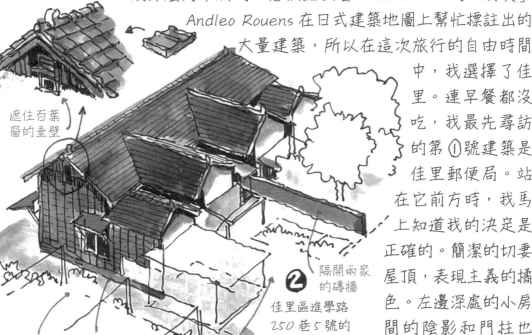

遮住百葉窗的垂壁

棚架的絲瓜

基礎是磚造的

田地

❷ 隔開兩家的磚牆

佳里區進學路250巷5號的日式住宅（雙併住宅），北側的庭院很寬廣。

在黃東公園大飯店8樓，7:30起床。890元過一晚也沒什麼好不滿的。想快點去看 Facebook 上的「朋友」Andleo Rouens 在日式建築地圖上幫忙標註出的大量建築，所以在這次旅行的自由時間中，我選擇了佳里。連早餐都沒吃，我最先尋訪的第❶號建築是佳里郵便局。站在它前方時，我馬上知道我的決定是正確的。簡潔的切妻屋頂，表現主義的橘色。在邊深處的小房間的陰影和門柱也譜出了複雜的諧和之美。

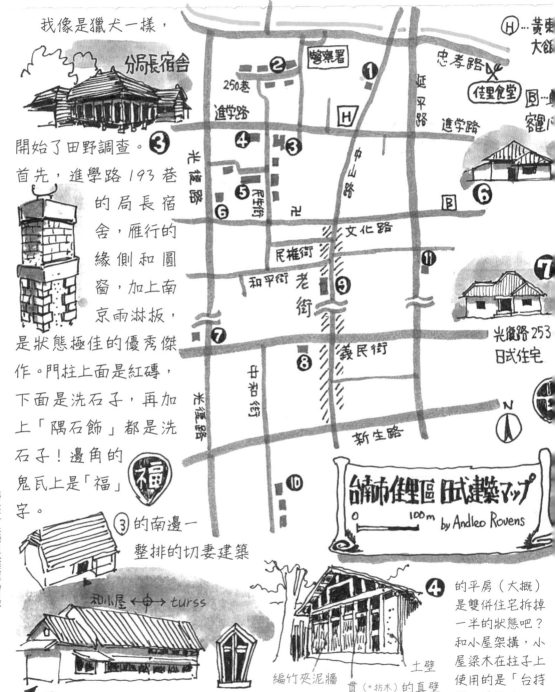

我像是獵犬一樣，

分局長宿舍

開始了田野調查。❸

首先，進學路 193 巷的局長宿舍，雁行的緣側和圓窗，加上南京雨淋板，是狀態極佳的優秀傑作。門柱上面是紅磚，下面是洗石子，再加上「隅石飾」都是洗石子！邊角的鬼瓦上是「福」字。

福

250巷　❷　警察署　❶　忠孝路　黃東大飯...
進學路　H　延平路　佳里食堂　圓...寶...
❹　❸　中山路　進學路
❺　民生街　B　❻
❻　光復路
文化路
民權街　⑪
和平街　老街　❾　❼
義民街　光復路253日式住宅
❼　❽
新生路　N
❿　台南市佳里區日式建築マップ
0　100m　by Andleo Rovens

❸ 的南邊——整排的切妻建築

和小屋 ←中→ turss

❺ 的平房是不可思議的混合構造，十字架的窗戶。

編竹夾泥牆
貫（*枋木）的真壁
土壁

❹ 的平房（大概）是雙併住宅拆掉一半的狀態吧？和小屋架構，小屋梁木在柱子上使用的是「台持繼」的技法。

老街也是厚重的仿巴洛克式騎樓，一字排開極富觀賞趣味。用了很多彩色磁磚，大概是戰後的吧。還有這位「大叔天使」。從中和街南下，在 48号の張氏宅日式宿舍 和住在裡面的居民打招呼，他們允許我在院子裡畫圖。老夫妻兩個人的日文都很好。也讓我參觀了室內。

❾ 中山路331號騎樓和屋頂上的裝飾

a 五重塔
b 馬？
c 牛
d 牛
e 鷲

❽ 有圓窗的擬石騎樓

我在這裡也當過村長。

這棟日式住宅是朋友搬到臺北時讓給我的，是分兩期蓋好的。客廳的深處現在還是榻榻米喔。日式住宅住起來很涼爽，非常好。我家只有電風扇也能過日子，沒有冷氣。

T14（1925年）張寓的話（92才）

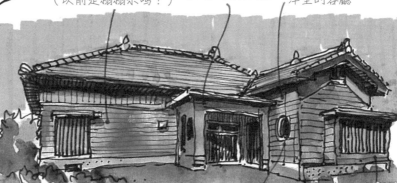

格狀天花板的洋室（以前是榻榻米嗎？）

經過門廊，中央土間有祠堂

這個突出部分是洋室的客廳

圓窗很時髦！

安定的L型出窗

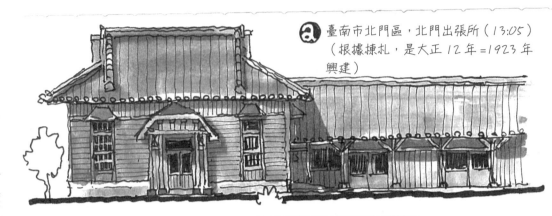

ⓐ 臺南市北門區，北門出張所（13:05）
（根據棟扎，是大正 12 年 =1923 年
興建）

12:45 從佳里市街包計程車到 佳里郊外看日式建築 。一開始的北門
出張所就讓我驚訝不已。「這是什麼？！」斜面平緩的入母屋的破風
往後退，變成東南亞的典型「迷你破風型入母屋」。加上架高的基礎，
為了讓平側突出門廊的半破風和主屋頂互不干涉，把主屋頂往上提高，
因此產生了性格強烈的「高個子」。一方面有那樣的不平衡，細緻的

雙柱柱子和上端「米」字的「組子」，堰頭與纖細的幾
何學雕刻……彷彿全心全意發動了擬洋風的細節。這樣
強烈的個性無疑正是「從日本人角度所見的臺灣日式（擬
洋風）建築的異國情調」，或者正因為這些
小小的違和感，我覺得北門出張所是「由日
本渡海而來的種子（design source）」和「南
方的氣候風土生養出的必然性」的融合體。

顏 ⑪

大樓

13:40 ⓑ 到後港鹽警宿舍。老樹下，即使
殘破也仍殘留的近代
的證據。還有唐草的堰
頭！

中山路 383 號，右側被拆掉了？

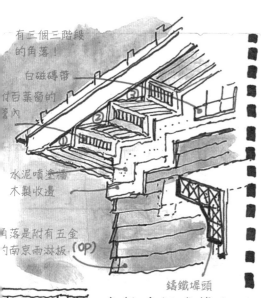

有三個三階段的角落！

白磁磚帶

付百葉窗的室內

水泥噴塗牆 木製收邊

角落是附有五金的南京雨淋板 (op)

鑄鐵埠頭

ⓒ 延平派出所是初期現代建築，玄關兩側的柱子看得到表現主義的特徵。在新派出所的後面，為什麼它能悠悠地度過餘生呢？如果是在日本的話一定早就被拆除了。

ⓓ 子龍保甲辦公廳舍暨宿舍和新官署在一起，綠色南京雨淋板的建築物，能這樣被被保存再生，我很感動。雨變大了。支撐門廊的五根柱子完全被包裹住了，很有趣。

ⓔ 西港分駐所宿舍 請計程車停車走過去。後面明明蓋了RC鋼骨的新建築，還在繼續用著這個「火柴盒」，此中哲學是？！

這段近郊建築之旅的最後，在雨停後的樹下遇到的 ⓕ 劉厝警察宿舍可說是最秀逸的傑作。中央立面的切妻面有三段破風尻三角，與此相呼應，邊材做了階梯狀的山形。鑄鐵製的埠頭支撐了深長的遮雨板，基礎的泥漿部分剝落了，紅磚因此更加鮮明。中央玄關的雙開格子門對稱性很美。有一位削瘦的

劉厝警察宿舍

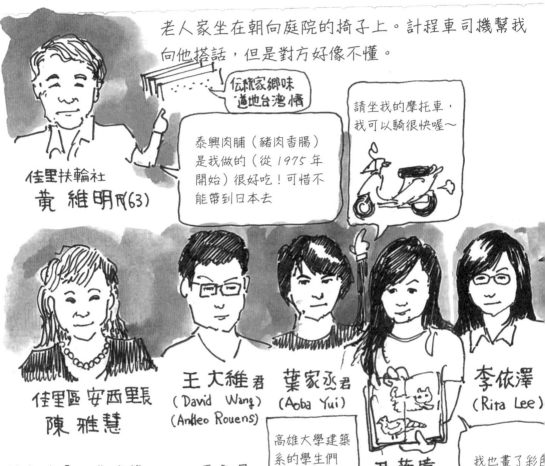

老人家坐在朝向庭院的椅子上。計程車司機幫我向他搭話，但是對方好像不懂。

伝統家鄉味
道地台灣情

請坐我的摩托車，我可以騎很快喔～

泰興肉脯（豬肉香腸）是我做的（從 1975 年開始）很好吃！可惜不能帶到日本去

佳里扶輪社
黃 維明 氏(63)

佳里區 安西里長
陳 雅慧

王大維 君
（David Wang）
（Andleo Rouens）

葉家丞 君
（Aoba Yui）

高雄大學建築系的學生們

尹葉憶

李依澤
（Rita Lee）

我也畫了彩色的田野調查筆記。送給您我做的明信片

對我的「日式建築 MAP」貢獻最多的其中一位，Andleo Rouens 君，我終於在佳里和他見面了。15:35 分朋友葉君騎摩托車到飯店接我。他們高雄大學的四位學生和居民代表黃維明先生（63）和陳雅慧小姐在安西思想起快樂生活園等我。黃先生公司做的豬肉香腸直接吃也很好吃，如果配酒更是美味吧。他還送了我一整袋做禮物，也送了茶葉，「明天也很早吧！那這樣我們現在就開車一起去探訪日式建築吧！麻豆還沒去？好！」所以大家就一起出發前往麻豆（16:20）。這些年輕人好像也住在里長家的公寓裡。

9 電姬戲院是在眾多 麻豆區時興 裡 must to see（必看）的佳作。在 fb 看到電姬的照片，6 月也看了西螺的戲院以後，我一直想著「一定要看」電姬戲院不可。立面有三個圓圈是因為從前叫「電姬館」，後來改名了。騎樓拱門的售票亭也好可愛。

有 7 隻獅子

h Cafe 85度C 是有台形三角山牆的角落建築。巴洛克風的裝飾框裡有兩隻兔子。應該是多產的象徵。

i 麗嬰房（幼兒用品店？）在老街裡格外獨特。像本壘板　　一樣的山牆上有兩個可愛（？）的小嬰兒，倚著圓形的浮雕。這裡本來就是適合小朋友的店嗎？如果是這樣的話，是多麼棒的街區歷史的揳子啊。

這個洋小屋組桁架倉庫是學生們用自己的力量重建活用的喔！

佳里區文化路

j 允成食品是新藝術風 的堅實的轉角建築。上面三個眼珠子當然也是 很棒，旗杆台座和 1 樓柱式的柱頭非常 幾何學式，很值得看。總之我一邊對著眾多騎樓嘆氣一邊狂走。王君笑說

看不完。

這種地方有梅花！

旗杆台

允成食品

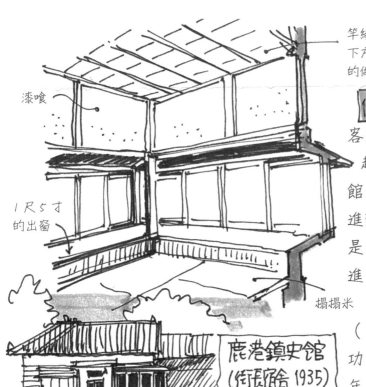

漆喰

竿緣天花板（＊在天花板下方等距鋪上細長木材的做法，常用於和室）

1尺5寸的出窗

榻榻米

14:50到鹿港鎮。坐客運時從車窗看到老街，越來越興奮。先到鎮史館。很臺灣風的L形出窗，進到裡面，不是西式房間，是和室。玄關進去馬上在右手邊有客間（應接間）的功能。民國91年，登錄為彰化縣歷史建築，隔年開始，花了210天修復完成。裡面的走廊、不規則的裝飾垂木，而且很粗壯，看來相當有異國情調。不過，這邊的「和室加上出窗，還是L型！」，我想正是臺灣日式住宅（和風）的典型。接著去鹿港老街。到底，是誰這麼有興致地創作出這麼多樣的「城鎮的樣子」呢？如果

鹿港鎮史館（街長宿舍 1935）

門柱也是 Art Deco

不是因為下雨，我真想一間不漏地素描鹿港中山路的騎樓。17:40 從鹿港坐直達的客運到臺中高鐵站，19:05到。2043 分到南港，住在松山。

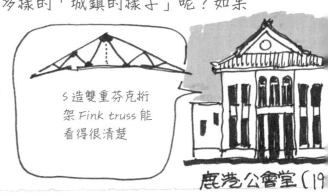

S造雙重芬克桁架 Fink truss 能看得很清楚

鹿港公會堂（19

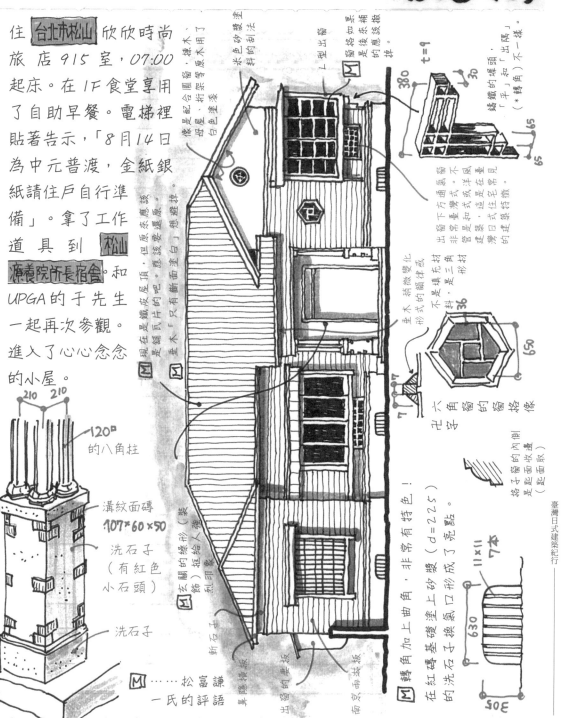

住 台北松山 欣欣時尚旅店915室，07:00起床。在1F食堂享用了自助早餐。電梯裡貼著告示，「8月14日為中元普渡，金紙銀紙請住戶自行準備」。拿了工作道具到 松療養院所長宿舍。和UPGA的于先生一起再次參觀。進入了心心念念的小屋。

210　210
120□ 的八角柱

溝紋面磚
107×60×50

洗石子
（有紅色
小石頭）

洗石子

M …… 松富謙一氏的評語
轉角加上曲角，非常有特色！
在紅磚基礎塗上砂漿（d=225）的洗石子換氣口形成了亮點。

M 玄關的繰形（裝飾）框給人強烈印象
斬石子
出窗的妻板
南京雨淋板

像是配合圓窗、掺木、掉木用了母屋、桁架等原木素塗白色塗漆

M 現在是鐵皮屋頂，應該是鋪瓦片的屋頂吧。原來要還原「想還原」想還原一樣

圖 垂木「只有斷面片的屋頂」

L型出窗

米色砂漿塗料的�法

窗格如果是後來添補的應該撤掉。

鑄鐵的埋頭，「平」和「轉角」出隅一樣。
（*轉角「出隅」）

t=9　380　30
65　65

出窗下有通氣窗是臺灣式或是西洋式建築和這是住宅式薄日式建築的住宅特徵

垂木稍微變化形成的韻律感是填充三角形材料，是木材不風

36　69

六角窗的窗格像卍字的窗格

格子窗的內側是匙面收邊（匙面取）

11×11　7本
630
305

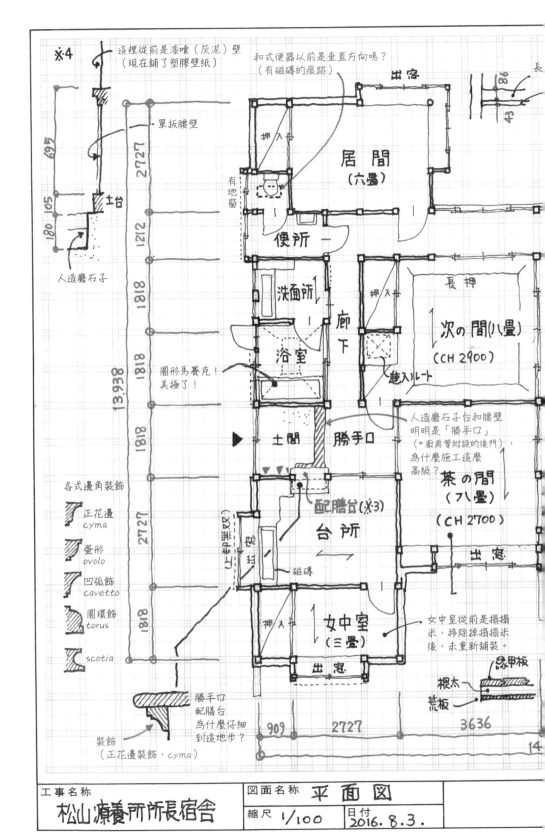

※4

這裡從前是漆喰（灰泥）壁
（現在鋪了塑膠壁紙）

和式便器以前是垂直方向嗎？
（有磁磚的痕跡）

單板腰壁

人造磨石子

居 間
（六疊）

押入

有地窗

便所

出窗

洗面所

浴室

廊下

押入

長押

次の間(八疊)
（CH 2900）

進入ルート

圓形馬賽克！
美極了！

土間

勝手口

配膳台(※3)

台所

磁磚

女中室
（三疊）

押入

出窗

人造磨石子台和腰壁
明明是「勝手口」
（＊廚房等附設的後門）
為什麼施工這麼
高級？

茶の間
（八疊）
（CH 2700）

出窗

女中室從前是榻榻
米，移除掉榻榻米
後，未重新鋪裝。

各式邊角裝飾

正花邊
cyma

蛋形
ovolo

凹弧飾
cavetto

圓環飾
torus

scotia

勝手口
配膳台
為什麼仔細
到這地步？

裝飾
（正花邊裝飾，cyma）

緣甲板

根太
荒板

909 2727 3636

13.938

2727
1212
1818
1818
1818
2727
1818

695
105
180

土台

※4

工事名稱
松山療養所所長宿舍

図面名稱 平 面 図

縮尺 1/100

日付
2016. 8. 3.

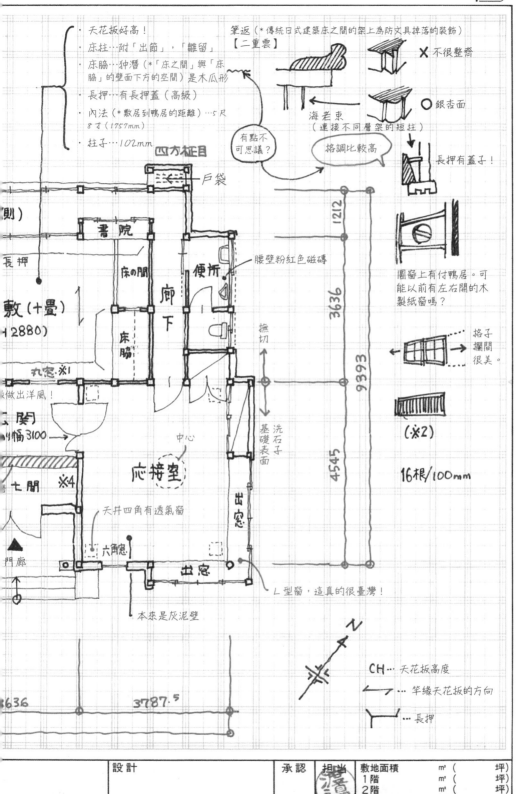

· 天花板好高！
· 床柱…附「出節」,「雛留」
· 床脇…狆潛（*「床之間」與「床脇」的壁面下方的空間）是木瓜形
· 長押…有長押蓋（高級）
· 內法（*敷居到鴨居的距離）…5尺8寸（1757mm）
· 柱子…102mm

筆返（*傳統日式建築床之間的架上為防文具掉落的裝飾）
【二重雲】

✕ 不很整齊
○ 銀杏面

海老束
（連接不同層架的短柱）

有點不可思議？

格調比較高

長押有蓋子！

圍窗上有付鴨居。可能以前有左右開的木製紙窗嗎？

格子攔間很美。

（※2）

16根/100mm

四方柾目
戶袋
書院
床の間
床脇
廊下
便所
腰壁粉紅色磁磚
敷（十畳）(H2880)
丸窗 ※1
做出洋風！
長押
(則)
玄關 幅3100
七間 ※4
門廊
應接室
中心
六角窗
天井四角有透氣窗
撫切
基礎表面
洗石子
出窗
L型窗，這真的很台灣！
本來是灰泥壁

1212
3636
9393
4545

3636
3787.5

CH… 天花板高度
… 竿緣天花板的方向
… 長押

設計		承認	担当	敷地面積	㎡	（	坪）
				1階	㎡	（	坪）
				2階	㎡	（	坪）
				延床面積	㎡	（	坪）

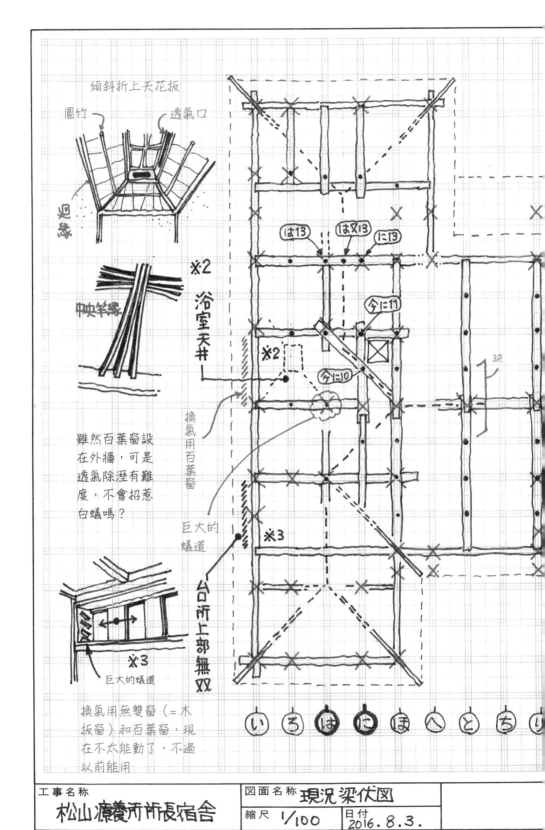

傾斜折上天花板

圓竹　　　透氣口

迴緣

中央挑梁

※2 浴室天井

雖然百葉窗設
在外牆，可是
透氣除溼有難
度，不會招惹
白蟻嗎？

換氣用百葉窗

巨大的
蟻道

※2

※3

台所上部無雙

※3
巨大的蟻道

換氣用無雙窗（＝木
板窗）和百葉窗，現
在不太能動了，不過
以前能用

は13　は又13　に13

今に11

今に10

缺

い　ろ　は　に　ほ　へ　と　ち　り

工事名称	図面名称 現況 梁伏図	
松山療養所所長宿舍	縮尺 1/100	日付 2016.8.3.

依據舊號碼畫出來的
座標排序

推測的座標排序

✕ ⋯ 下階的柱子

• ⋯ 立柱

發現的舊號碼

下屋

軒桁

缺

※1

在小屋內側發現了一部分的舊號碼，不過建築物的排序結束在②，①卻不存在了。不可思議。

※1 洋室天井四角的換氣口。

是用紙貼的，不過是鏤空的板子。

る を め か よ た れ

設計		承認		敷地面積	㎡ （	坪）
				1階	㎡ ㎡ （	坪）
				2階	㎡ ㎡ （	坪）
				延床面積	㎡ （	坪）

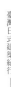

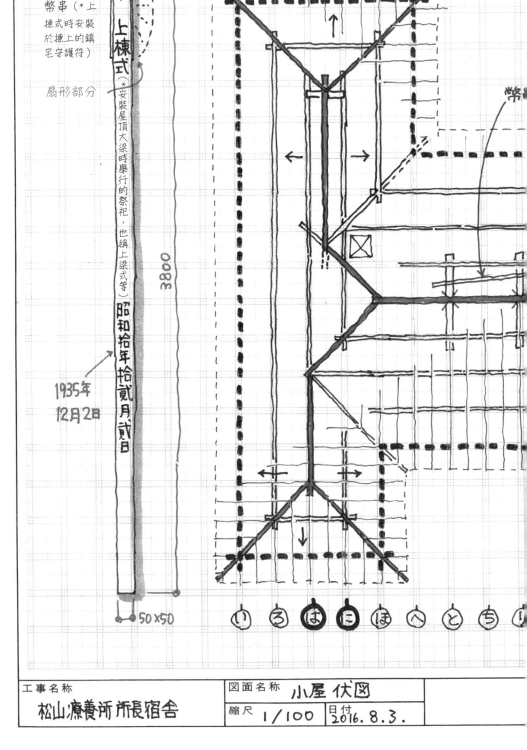

※1
幣串（＊上棟式時安裝於棟上的鎮宅守護符）

扇形部分

上棟式（＊安裝屋頂大梁時舉行的祭祀，也稱上梁式等）

昭和拾年拾貳月貳日

1935年
12月2日

3800

50×50

幣

い　ろ　は　に　ほ　へ　と　ち

工事名稱	図面名稱	小屋 伏図
松山療養所所長宿舍	縮尺 1/100	日付 2016.8.3.

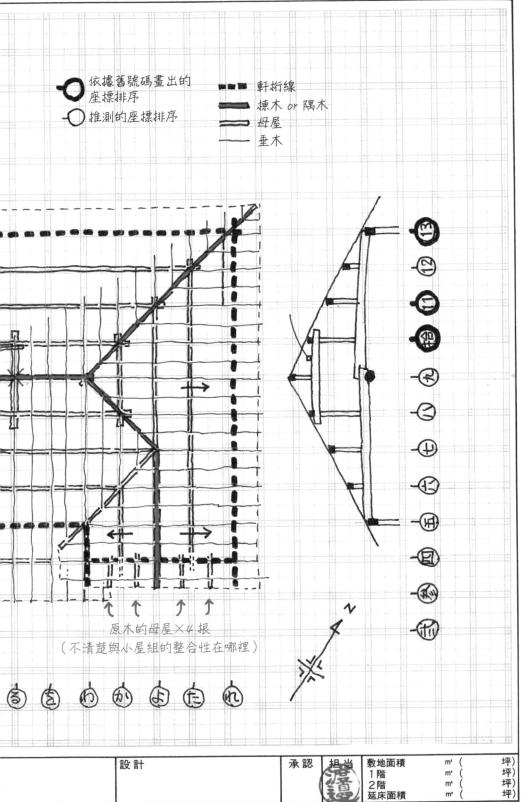

依據舊號碼畫出的
座標排序

推測的座標排序

軒桁線

棟木 or 隅木

母屋

垂木

原木的母屋×4根
（不清楚與小屋組的整合性在哪裡）

設計			承認	担当	敷地面積	m² (坪)
					1階	m² (坪)
					2階	m² (坪)
					延床面積	m² (坪)

8.4 (木)

住 台北市松山區 臺北市松山區欣欣時尚旅店915房，7點起床。上午整理松山診療所的建築平面圖。在冷氣房裡，開了夜市買的電燈，工作空間很舒適。看了前天的新聞，知道1900年新北市三峽發生的泰雅族事件。就發生在3月曾經訪問過的三角湧。（*1900年日方為開採樟腦，進軍三峽泰雅族大豹社，大豹社原住民群起反抗日軍理番政策。後因不敵日軍先進的武力和人數，折損眾多，遷往桃園復興山區。）帶我去的褚先生應該也知道這件事，但他什麼都沒提。如果是這樣的話，我就得自

台北市政府文化局

老房子文化運動：錦町長宿舍群

古老台北的心靈角落

過去的台北，曾經那樣明媚清幽，由於腹地有限，每位市民僅能享受到1.55坪綠地，呈現地狹以稠的狀況。

我們希望將這裡打造為自然台北的心靈之家，連結周圍歷史中連築老樹群，維護生態景觀，及充揮「人文空間、心靈角落和生態廊道」的功能，建構生活肌理。

> 金華街宛如都市綠洲。行道樹投下了深濃的樹影，樹影下有許多未經修復的日式住宅。

己去認識這段歷史。即使過了115年，「被迫害者」的血淚，現在也還沒乾。13:30參觀 金華街84號日式宿舍修復現場 。昨天，臺北市文化局的鄧課長特別幫我們居中聯絡。14點洪先生來了，褚先生也一起參觀。雙併住宅是1930年的丙種宿舍。不是監獄職員，

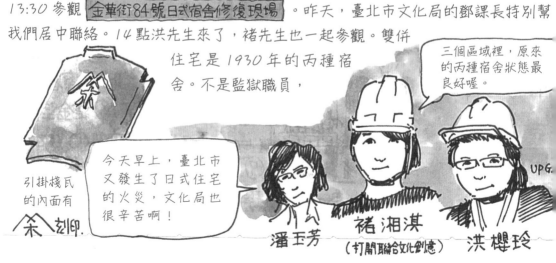

三個區域裡，原來的丙種宿舍狀態最良好喔。

今天早上，臺北市又發生了日式住宅的火災，文化局也很辛苦啊！

引掛棧瓦的內面有 翁

潘玉芳　　褚湘淇（打開聯合文化創意）　　洪櫻玲　UPG.

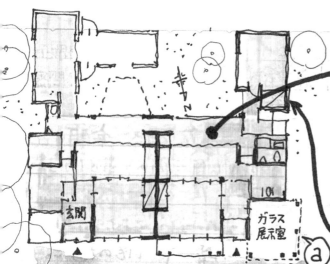

玄關

ガラス展示室

ⓐ

1930年(S5)原件
原丙種宿舍範圍

修復一級：仿原樣、原材料、原工法修復、被拆除之牆面依原貌新作、堪用之舊瓦、雨淋板集中至此區、必要處以隱蔽工法補強。

1936年(S11)增建範圍

修復二級：採現況修復、不影響結構安全之破損保留、局部編竹泥牆改為雙層矽酸鈣板、並以鋼構件補強支撐。

民國時期增建範圍

修復三級：採現況修復、与再利用設計搭配、局部改為玻璃並作展示教育用途。

樂陞科技 XP 也是贊助廠商？

玻璃展示室 ⓓ

板玻璃做的雨淋版模型

而是專賣局的員工住宅。這裡也使用民間資金，招募7年期的商店進駐，利用型態是由文化局指導。

三個區域的修復方式各有不同，然後大膽的玻璃南京雨淋板的點子，真的有可能實現嗎！和銳意熱情保存文化財的當事者們交流！

大豹社戰役 三峽將立碑

高金素梅：原民被奪土地仍握政府手中 不要形式道歉

抗日血淚史…

8月2號《聯合報》報導。對這樣的史實無知，就還能「開心的旅行」，可是一旦知道了……

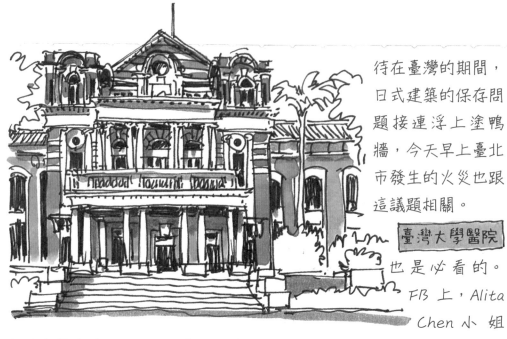

待在臺灣的期間，日式建築的保存問題接連浮上塗鴉牆，今天早上臺北市發生的火災也跟這議題相關。

臺灣大學醫院

也是必看的。
FB 上，Alita Chen 小 姐

告訴我醫院的地址。6月的時候看過一次。真是西洋樣式主義的傑作！

關於建築的保存，日本人確實不能說些了不起的大話。

但是，即使是這樣我也想說，為什麼現在要破壞那些建築呢？正如「凝凍的音樂」一詞，它們會雄辯地向我們訴說自己的故事。因為山牆和雙塔緊密貼著，強調了「高度」，如同寶石箱一樣精緻。那樣的「氣勢」，不就是我們該正視的訊息嗎？像是眼前簡直可說太過偏執的齒狀裝飾，像是破山牆的陰影，像是從多立克柱式→愛奧尼亞式柱式的上昇式設計。這樣想來，只有上層有花崗岩「斑馬紋」（辰野的東京車站相反，主要在下層），果然這是因為「要把視線引導到上方」的近藤十郎 1916 年的想法嗎？我在正面圓形棚架下，把長凳當作桌子，坐在地上速寫，到傍晚總算感覺到涼風。

二層半圓拱面的雙柱柱頭（愛奧尼亞）

在酷暑之中，從臺北車站搭乘臺鐵的區間車，17:50分到七堵站。走了5分鐘到

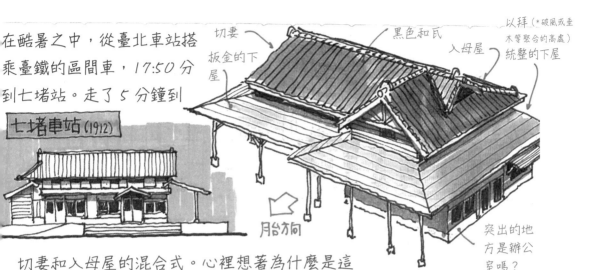

七堵車站(1912)

切妻板金的下屋

黑色和瓦

入母屋

以拜(＊破風或垂木等聚合的高處)統整的下屋

月台側

突出的地方是辦公室嗎？

切妻和入母屋的混合式。心裡想著為什麼是這種形式呢……繞到內（月台）側一看，啊，對了想起來了，在臺灣，是讓立面（這裡指的是 L 型的小小山牆面）面對從火車下車的旅客。入母屋的下隅棟連著 L 型窗簷的末端。這就是這裡統整的形式。2007 年指定為「歷史建築」，2009 年修復完成。看板上「永久保存」的文字看來自信滿滿。再往北到基隆。

滋味鮮美 廣受好評 工巴司食？

Andleo Rouens君情報 要去看 Andleo

▲ 基隆．松元魚板(かまぼこ)店（義二路58号．

Rouens 建議的建築物。只有一個小時的時間，馬上就要天黑了，但就算這樣，也趕著看了市政府和車站前的近代建築。不坐巴士，坐臺鐵回到松山。

▼旭橋 親柱

Wei-chih Tseng 氏

坐在臺灣的塑膠紅椅上吃晚餐

11:45 台肥海洋深層水園區。靠近海邊，是從前日本時代鋁合金工場的遺址。半精製菲律賓運來的鋁土礦，把中間物質運到日本再加工。鋁是飛機的材料，也就是軍需物品。從這裡可以窺見當時日本「進出南洋」的野心。戰後不做鋁了，轉型做肥料工廠。後來又花了7年，改裝成海洋深層水的工廠。能抬頭看洋小屋桁架的餐廳實在太棒了。

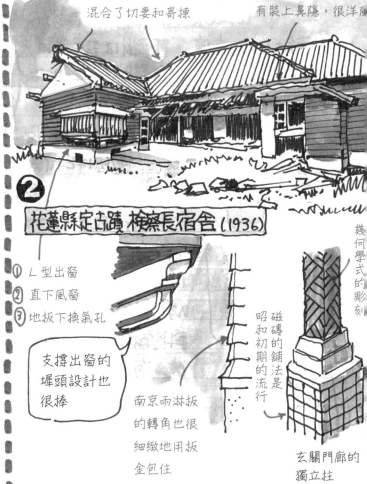

混合了切妻和寄棟

有裝上鼻隱，很洋風

② 花蓮縣定古蹟 檢察長宿舍 (1936)

① L型出窗
② 直下風窗
③ 地板下換氣孔

支撐出窗的堰頭設計也很棒

南京雨淋板的轉角也很細緻地用板金包住

幾何學式的彫刻

昭和初期的流行

磁磚的鋪法是

玄關門廊的獨立柱

1940年左右興建的廠內神社，神社建築為「流造」

大量放了深海海藻的特製果汁。

海藻 木耳飲

拱狀天井是水泥的

院子裡殘留的防空壕

磚造

美軍飛機機關槍掃射的痕跡

花蓮縣文化局
陳淑美局長

我們委託愛護老建築又會畫畫的建築師詹益忠先生設計。不管在施工期間或完成以後,都請你務必來看看。

珍奇的花板（欄間）

▲ 接待室的天花板

① 用吸音板遮住的天花板。從破損的地方看得到木摺的基礎。是美麗的漆喰!

② 周圍是網代編的做法

玄關門廊簷下的垂木呈現不規則的韻律感。

《灣生回家》電影的主要舞台就在花蓮。請一定要看一下。

by 田先生

因為是日本米,有黏性又好吃!

海鹽檸檬蝦

只要能夠擁有這個,就算好幾瓶 ── 台灣 SONY

薑黃飯
薑黃的乾咖哩

燉煮鱸魚

蔬菜

墨魚湯

香果
海草醋
醃蘿蔔

662 食堂的海鮮套餐

台肥海洋深層水園區原點生活館

將日式建築中「臺灣擬洋風建築」的特色
表現得淋漓盡致。看了這個比例和細節，
很能理解「臺灣日式建築」的典型樣貌。

足癬
踩踏法

※ 整體說來很重視
立面的節奏感

12~15℃的
海洋深層水
喔。來走走
看~

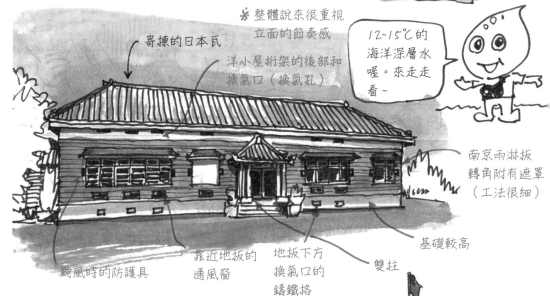

寄棟的日本瓦

洋小屋桁架的後部和
換氣口（換氣孔）

南京雨淋板
轉角附有遮罩
（工法很細）

基礎較高

颱風時的防護具

靠近地板的
通風窗

地板下方
換氣口的
鑄鐵格

雙柱

接下來看的是日式建築地圖上 *Jun-Fan
Lin* 記載的 花蓮港埠頭合同廳舍(1940)。
現在是花蓮港務警察總隊。北邊有像
是消防署的望樓。紅色磁磚是後來才
加上的，但多用彎曲線條這點有表
現主義風，獨特的風貌散發出異彩。
從前這裡有稅關、派出所、植物檢
查所、專賣局等。還真是「大樓」。

❸

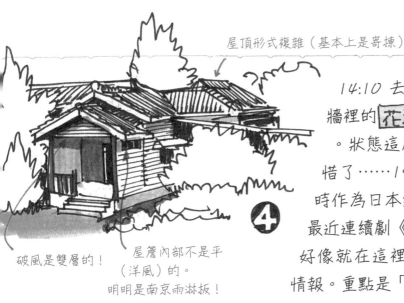

屋頂形式複雜（基本上是寄棟）

破風是雙層的！

屋簷內部不是平（洋風）的。
明明是南京雨淋扳！

④

14:10 去看面對中美路，在圍牆裡的 花蓮台肥招待所(點古蹟) 。狀態這麼好卻沒公開，太可惜了……1937 年興建。興建當時作為日本鋁公司的長官宿舍。最近連續劇《後山日先照》的場景好像就在這裡。這是 Rex Chan 的情報。重點是「庭院和建築的關係也很良好」。

獨特的雙窗

⑤ 參觀民國路 80 巷的 時光1939 ，是改建日式宿舍的再生咖啡館。從前是日本牙醫的住宅，後來改建了。內部配合舊的榻榻米

形成了出窗

出窗下方是通風窗！

再下面是換氣孔！

內開的雙開門。
非常洋式的！

高度改裝成了地扳，不過還是要脫鞋。軸部（柱子、門框、框條）等是土黃色，真壁（*露出柱子的壁面）部分完全塗上白漆。

▲門

正面右手的和室、L 型的出窗保留原樣。就是這個！臺灣的日式建築。可說這是臺灣日式的空間典型佈景擺設。

我們還有一間二手書店。

怎麼樣？是很好的空間對吧？

林科長

⑥ 舊花蓮港高等女学校宿舍 (1929)

是使用臺灣檜木的寄棟平房，押緣雨淋板的和風建築（不是擬洋風）。但是屋頂鼻隱的部分，有點異國情趣。設計上值得一看的是玄關的雙拉門。毫不做作又精心細緻的收邊，讓我都看呆了。出窗是重點。15:20 了我們沒進去裡面。

簡直像大和鋪法一樣的簷下板金

兩段式堰頭，有邊角裝飾

不規則的垂木，好時髦！

拱狀山牆和齒飾

雙柱

簷下換氣孔，整齊排列

洗石子外壁

繞到後面，南洋風的陽台空間在母屋下

⑦ 花蓮港山林事務所 (1929)

Daven Chang + Jun-fan Lin 提供的情報。大樹之下，宛如童話插圖般可愛的灰色寄棟平房，擬洋風建築。拱形山牆上精巧的齒狀裝飾，雙柱整然，提高了正立面的格調。屋簷內側的換氣孔也讓木板的節奏感更加強烈。縱長窗的回轉花欄上變形的玻璃的光輝，也

訴說了這裡文化財上的價值。

⑧ 自家烘焙咖啡豆 吉光片羽 正在開店

準備中。簡單的切妻平入，因為有增建，乍看之下看不出是日式建築，不過是再生利用

型的日式建築，感覺
很舒服的空間。

15:42 ❾ 南日本漁業統制株式會社

L型切妻屋頂，可尊
稱為「The 日式建
築」的南京雨淋板的洋館。正
面右邊出窗（照例）是突出的L型，但窗戶下緣到地面都是牆壁。玄關前
方是馬賽克磁磚地板、洗石子的踢腳板、擬石子的腰壁等等，寬幅的木板
鋪裝……怎麼看也看不膩的設計。

母屋是圓木，
高級的印象

雙子的百葉
窗，魅力點

馬賽克磁磚地板

L型出窗，但到地面是牆壁

❿ 郭子究故居（花蓮高中宿舍群）

我竟然不知道有這樣的傑作！民權七
街一巷的兩邊，包括現在還使用的建
築，幾乎保留了原來的形式。我認為
「比將軍府的還
好」，不只是
數量和狀
態，是
獨特的
非對稱
設計。

來到花蓮就要吃
這個！還以為是
「ゆーいち」結
果是中一豆花

中一豆花

寄棟和切妻的混搭

跟檢察長官舍一樣
的柱子的雕刻
紗綾紋）

覆上板
金的高
級南京
雨淋板

玄關門廊柱

京壁風的職人作品，埋了
玉石進去也太優雅！

洗石子的
基座

不規則垂木的
波狀韻律很美

雕刻的埡頭

門廊的幾何學式的圓棒設計，
其他地方有這種例子嗎？

光是黑色塗裝的南京雨淋板，外觀看起來就能這麼抖擻嗎？就像理所當然一樣，外側的基座用了洗石子，但想要在現代使用這種建築工法，一定得花上大筆金錢。其他地方很少見到的非對稱切妻立面的相同的設計官舍，左右各有一對，在這個 民權七街1巷 整飭的樣貌，特別是配上完整保存下來的奢侈的院子（而且庭院也整理得很好！）有設計感的立面悠緩地成為都市的風景，是貴重的景觀地區。而且，現在還有學校的教職員居住在這裡。

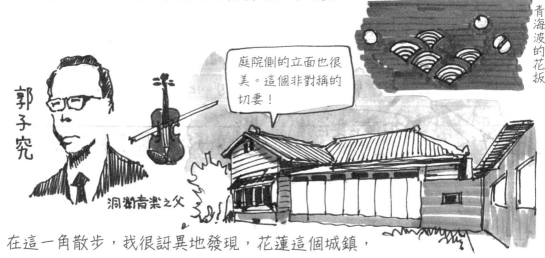

青海波的花板

郭子究

洞簫音樂之父

庭院側的立面也很美。這個非對稱的切妻！

在這一角散步，我很訝異地發現，花蓮這個城鎮，在無數的觀光元素裡還埋藏了許多不為人知的日式建築，留下了（在好的意義上）還沒被下手處理的房子。這幾乎可以說真的是「不為人知的日式建築寶庫」。去臺南或臺中的日本人，在某種程度已經做好了「去看日式建築」的心理準備，但是，我更希望大家能認識「日式建築」的花蓮。找向花蓮縣政府的人表達了這種心情。

16:55 很怕太陽突然下山，坐上林記者的車子在市內急馳。這裡連「日式建築 Map」

這個 memo 是想說明，近代建築這個種子在不同的土壤中開出相異的花朵。

也沒標記的地方，是彭先生和林先生他們告訴我的。然後也在這邊和未經修理的日式建築相遇了。

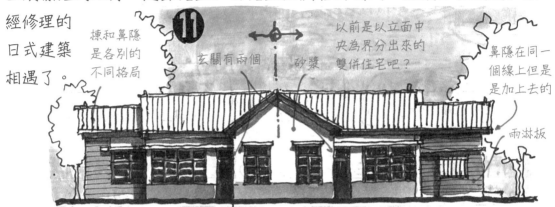

⑪

棟和鼻隱是各別的不同格局

玄關有兩個

砂漿

以前是以立面中央為界分出來的雙併住宅吧？

鼻隱在同一個線上但是是加上去的

雨淋板

林政衝·林務局宿舍群 和目前為止所見的宿舍群不一樣，是沙漿的切妻立面，左右對稱展開的平屋。在最兩邊有不對稱的小房間。這……莫非是「以中央破風為中心線的雙併住宅」的例子呢？我不禁這麼想。如果是這樣的話就太貴重了。修復工程好像已經開始了。這種形式的房子有好幾棟，形成了街區風景。如圖所示的房子也一樣，左右增建部分也有類似狀況。這麼一說，也會表現出左右不同的擁有者和增建的時期吧。和這裡不一樣，「8巷1弄1號」是不同階級的大型、寄棟、全面南京雨淋板的施工法，能窺知住戶的階級可能不同。即使只做這個區域的調查，應該也能得到許多智慧吧。

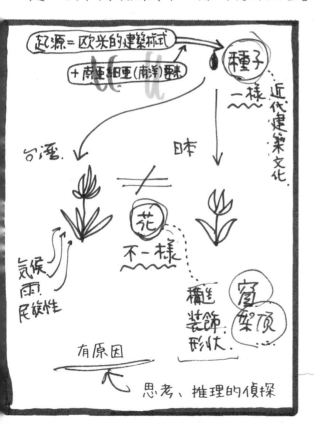

起源＝欧米的建築様式
＋南亞細亞(南洋)聯繫

種子

一樣 近代建築文化

台灣

日本

花 不一樣

気候
雨
民族性

櫺建
裝飾
形状

窗
架頂

有原因

思考、推理的偵探

我也稍微看了一下其他的建築，被許多細節吸引住。

這種簷下的堰頭也是很仔細做了邊角

玻璃窗和百葉窗的組合！

大屋頂的母屋……這一定是桁架結構。

17:10 趕往林政街樂正街交叉口的 **保安警察第七總隊第九大隊花蓮分隊**

的辦公室。突出的門廊是入母屋屋頂，沒有彎度的屋簷線條表現出一種篤實的氣質，很有警察感。

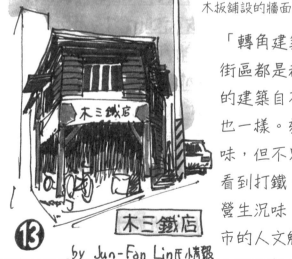

屋頂是「瓦風」板金鋪的。

扶壁（buttresses）的位置，這邊用壁板補修過，希望未來可以修回木板鋪設的牆面

表現出巨大張力的三角形扶壁！這個強度和陰影！

用雨淋板仔細地包覆起來，角落處用板金包住。

木三鐵店

木三鐵店

⑫ ⑬

by Jun-Fan Lin氏情報

「轉角建築（出隅の建築）」，不管在哪個街區都是都市景觀的重心。臺中廳那樣巨大的建築自不待言，木三鐵店這個小小的店面也一樣。刻下時間痕跡的南京雨淋板別有風味，但不只如此，我們可以從這個轉角建築看到打鐵、加工、削鑿……這些人類生活的營生況味，可說這間店更增添了花蓮這個城市的人文魅力。

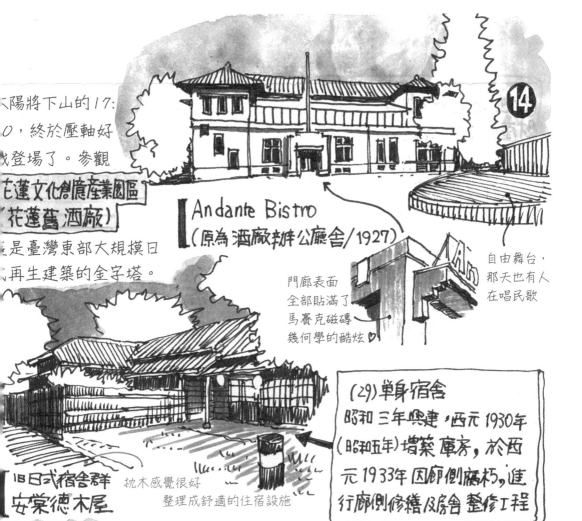

太陽將下山的 17:
0，終於壓軸好
戲登場了。參觀

花蓮文化創意產業園區
（花蓮舊酒廠）

是臺灣東部大規模日
再生建築的金字塔。

Andante Bistro
（原為酒廠辦公廳舍/1927）

門廊表面
全部貼滿了
馬賽克磁磚
幾何學的酷炫♡

自由舞台，
那天也有人
在唱民歌

舊日式宿舍群
安棠德木屋

枕木感覺很好
整理成舒適的住宿設施

(29)單身宿舍
昭和三年興建，西元1930年
（昭和五年）增築庫房，於西
元1933年因廊側腐朽，進
行廊側修繕及房舍整修工程

壁帶很清晰的中國風

負責營運 a-zone 的
不是哪家公司的子公
司，是專門為了經營
這裡而成立的公司。

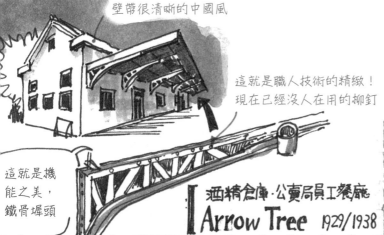

這就是職人技術的精緻！
現在已經沒人在用的柳釘

這就是機
能之美，
鐵骨埠頭

酒精倉庫・公賣局員工餐廳
Arrow Tree 1929/1938

怎麼有這麼美的形狀！

a/zone

6.19(月)

住 台中 新盛橋旅館 6002 房，07:00 起床。收到訊息說臺北的清水先生坐5點的客運南下。逛了一下新站的東側，當作清早的散步。

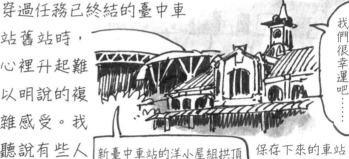

穿過任務已終結的臺中車站舊站時，心裡升起難以明說的複雜感受。我聽說有些人反對鐵路高架化。

我們很幸運吧⋯⋯

新臺中車站的洋小屋組拱頂　保存下來的車站

阮劇文來展

台中．天外天劇場

但是，從日本人的感覺來說的話，「就算已經沒用了，還是保留下舊站」這想法本身就已經跟奇蹟一樣了。恐怕在整修結束的時候，臺中車站的建築史上的意義，也會更加明確了吧。看了天外天劇場，這裡也面臨了拆除問題。發現文青果組合公司的浮雕鳳梨和汽船。後站也很有味道。對面房子的入母屋的妻壁，木格子組成了細細的押緣雨淋板！ 09:06 臺中發車 → 10:14 抵達二水。在現代主義（初期現代建築）式銳利的二水車站圓環邊，吳鐵雄

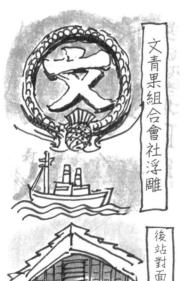

文青果組合會社浮雕

後站對面的房子

二水車站超帥！融合了裝飾和表現主義

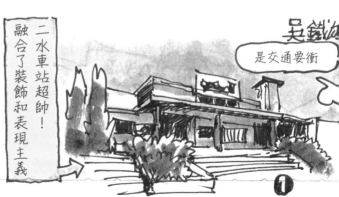

吳鐵雄

是交通要衝

❶

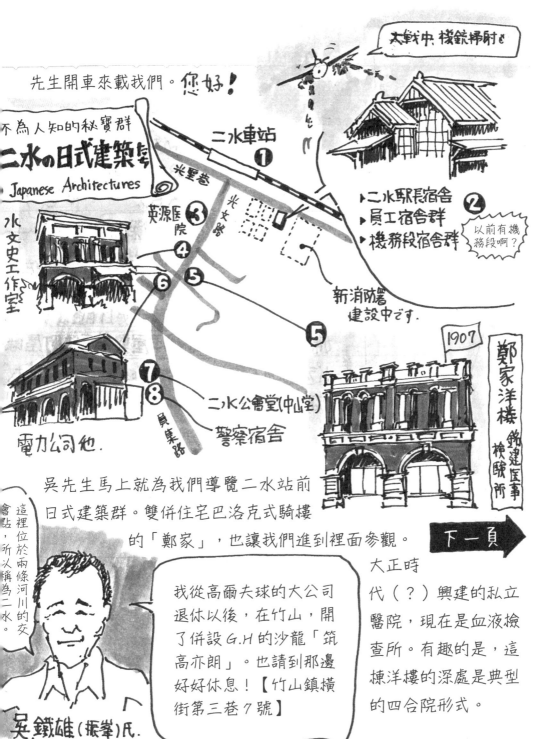

大戰中, 機銃掃射e

先生開車來載我們。您好！

不為人知的秘寶群
二水の日式建築群
Japanese Architectures

水文史工作室

二水車站 ①
光里巷

英源医院 ③

▶二水駅長宿舎
▶員工宿舎群
▶機務段宿舎群 ②
以前有機務段啊？

④ ⑥ ⑤ ⑤

新消防署建設中です.

電力公司他.

⑦ ⑧
二水公會堂(中山堂)
警察宿舎
員集路

1907

鄭家洋樓 錦遠医事檢驗所

吳先生馬上就為我們導覽二水站前日式建築群。雙併住宅巴洛克式騎樓的「鄭家」，也讓我們進到裡面參觀。

 下一頁

這裡位於兩條河川的交會點，所以稱為二水。

我從高爾夫球的大公司退休以後，在竹山，開了併設G.H的沙龍「筑高亦朗」。也請到那邊好好休息！【竹山鎮橫街第三巷7號】

吳鐵雄(振峯)氏.

大正時代（？）興建的私立醫院，現在是血液檢查所。有趣的是，這棟洋樓的深處是典型的四合院形式。

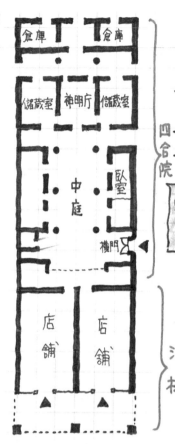

四合院

洋樓是日本人設計的，深處是後來才增設的吧？ 1933 年出生的鄭先生說那是「1948 年興建的」。

❺ 鄭家洋樓立面図 平面図

父親是臺灣藥科大（現臺大）的畢業生

鄭天佑□ (84□)

順道一提，在臺灣，血液檢查常常是去這種民間檢驗所做的。對面的 ❹ 二八水文史工作室像是鄭家的姊妹版。另一邊 ❻ 長屋型磚造町屋是平屋頂和大拱廊，而且「有點斑馬紋」和「雖然是過梁但是有拱心石（keystone）」。現在好像是電力公司進駐使用。希望這棟建築能持續被利用啊…

然後和吳先生一起往南走。

❼ 中山堂（二水公會堂）雖然是倉庫狀態，但有保存下來。

臺灣鐵路局
2017.06.19
08:56
區間
台 中
↓
二 水
票價：72元
LAD-619-2456
勿折損 遠強磁 225
限當日有效

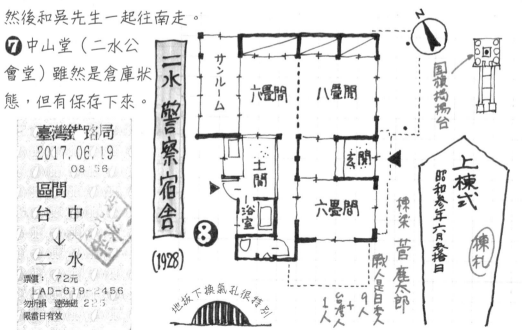

二水警察宿舍 (1928)

地板下換氣孔很特別

上棟式
昭和參年六月□捨日
棟梁 菅麓太郎
職人是日本9人＋台灣1人
棟札

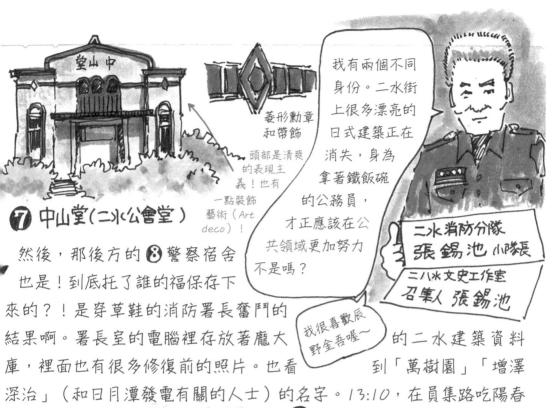

菱形勳章
和帶飾

頭部是清爽
的表現主
義！也有
一點裝飾
藝術（Art
deco）！

我有兩個不同
身份。二水街
上很多漂亮的
日式建築正在
消失，身為
拿著鐵飯碗
的公務員，
才正應該在公
共領域更加努力
不是嗎？

二水消防分隊
張錫池 小隊長

二八水文史工作室
召集人 張錫池

⑦ 中山堂（二水公會堂）

然後，那後方的 ⑧ 警察宿舍
也是！到底托了誰的福保存下
來的？！是穿草鞋的消防署長奮鬥的
結果啊。署長室的電腦裡存放著龐大

我很喜歡辰
野金吾喔～

庫，裡面也有很多修復前的照片。也看　　　　　　到「萬樹園」「增澤
深治」（和日月潭發電有關的人士）的名字。13:10，在員集路吃陽春
麵。13:40
參觀斗六水
圳進水口。
13:50，抵
達 竹山 。

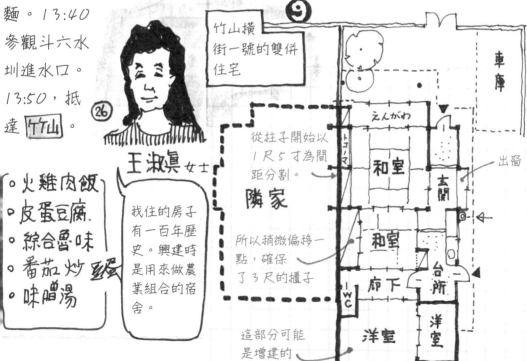

⑨

竹山橫
街一號的雙併
住宅

車庫

えんがわ

トコマ

和室

玄關

出窗

㉖

王淑眞 女士

隣家

從柱子開始以
1尺5寸為間
距分割。

所以稍微偏移一
點，確保
了3尺的櫃子

和室

台所

廊下

WC

洋室

洋室

這部分可能
是增建的

○火雞肉飯
○皮蛋豆腐
○綜合魯味
○番茄炒蛋
○味噌湯

我住的房子
有一百年歷
史。興建時
是用來做農
業組合的宿
舍。

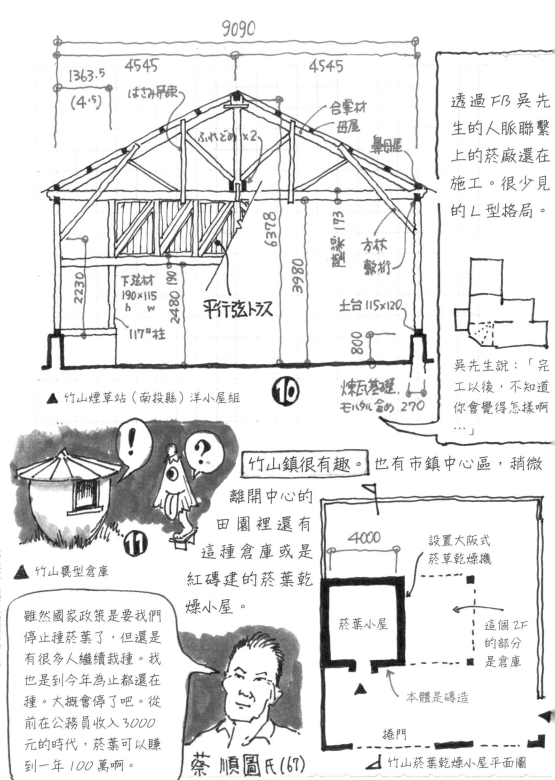

9090

4545　　　　4545

1363.5
(4.5)

はさみ屎束

合掌材
母屋

ふれどめ ×2

鼻母屋

陸梁 173

方杖敬桁

6378

2230

下弦材
190×115
h　　w

2480 (90)

3980

平行弦トラス

117φ柱

土台 115×120

800

▲ 竹山煙草站（南投縣）洋小屋組

⑩

煉瓦基礎.
モルタル含め 270

透過FB吳先生的人脈聯繫上的菸廠還在施工。很少見的L型格局。

吳先生說：「完工以後，不知道你會覺得怎樣啊……」

！ ？

⑪

▲ 竹山甕型倉庫

竹山鎮很有趣。也有市鎮中心區，稍微離開中心的田園裡還有這種倉庫或是紅磚建的菸葉乾燥小屋。

雖然國家政策是要我們停止種菸葉了，但還是有很多人繼續栽種。我也是到今年為止都還在種。大概會停了吧。從前在公務員收入3000元的時代，菸葉可以賺到一年100萬啊。

蔡順圓氏(67)

4000

設置大阪式菸草乾燥機

菸葉小屋

這個2F的部分是倉庫

本體是磚造

捲門

◢ 竹山菸葉乾燥小屋平面圖

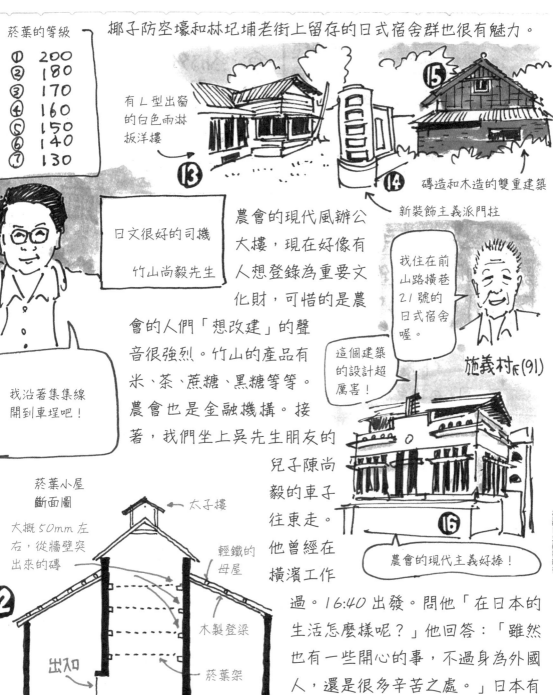

椰子防空壕和林圯埔老街上留存的日式宿舍群也很有魅力。

菸葉的等級
① 200
② 180
③ 170
④ 160
⑤ 150
⑥ 140
⑦ 130

有L型出窗的白色雨淋板洋樓 ⑬

⑮

磚造和木造的雙重建築 ⑭

新裝飾主義派門柱

日文很好的司機
竹山尚毅先生

我沿著集集線開到車埕吧！

農會的現代風辦公大樓，現在好像有人想登錄為重要文化財，可惜的是農會的人們「想改建」的聲音很強烈。竹山的產品有米、茶、蔗糖、黑糖等等。農會也是金融機構。接著，我們坐上吳先生朋友的兒子陳尚毅的車子往東走。他曾經在橫濱工作過。16:40出發。問他「在日本的生活怎麼樣呢？」他回答：「雖然也有一些開心的事，不過身為外國人，還是很多辛苦之處。」日本有很多潛規則吧。

我住在前山路橫巷21號的日式宿舍喔。

這個建築的設計超厲害！

施義村 (91)

農會的現代主義好棒！ ⑯

菸葉小屋斷面圖

大概50mm左右，從牆壁突出來的磚

⑫

太子樓

輕鐵的母屋

木製登梁

菸葉架

出入

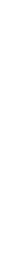

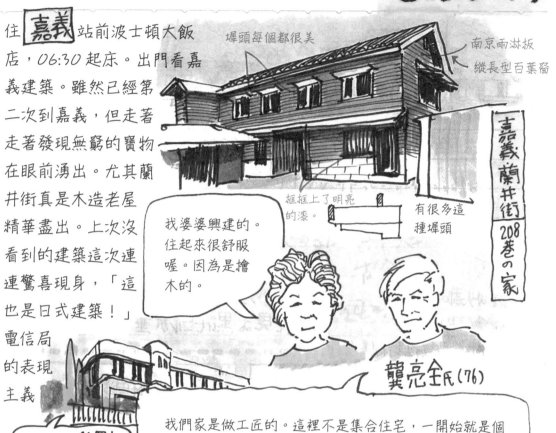

6.20 (火)

住 嘉義 站前波士頓大飯店，06:30 起床。出門看嘉義建築。雖然已經第二次到嘉義，但走著走著發現無窮的寶物在眼前湧出。尤其蘭井街真是木造老屋精華盡出。上次沒看到的建築這次連連驚喜現身，「這也是日式建築！」電信局的表現主義建築完成度也高。

嘉義·蘭井街 208 巷の家

埕頭每個都很美

南京雨淋板

縱長型百葉窗

框框上了明亮的漆。

有很多這種埕頭

我婆婆興建的。住起來很舒服喔。因為是檜木的。

龔亮全氏 (76)

我們家是做工匠的。這裡不是集合住宅，一開始就是個人住家。是戰後（1960）建築。這附近以前有很多竹子的房子，在美軍的空襲炸彈攻擊下死了很多人。

1939年 鈴置良一

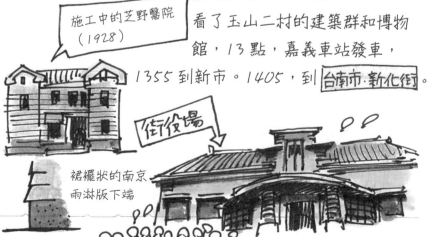

臺灣鐵路局
2017.06.20
區間車
嘉 義
↓
新 市
斷 73元
249620-0102-896
限當日有效 12:52

施工中的芝野醫院（1928）

看了玉山二村的建築群和博物館，13 點，嘉義車站發車，1355 到新市。1405，到 台南市·新化街。

街役場

裙襬狀的南京雨淋版下端

看整然排列的仿巴洛克式建築老街—熱鬧的 新化老街 和 武德殿 。後者於2012年修復完成。再搭計程車回新市，1445年發車，在臺南轉搭自強號，1540到新左營，搭計程車前往里港。16:25分到了在fb看到照片以後，就一直心心念念想拜訪的屏東縣里港。找了公車總站，但找不到，背著行李走了差不多500m，去看郵局。蓋了黑色塑膠布。

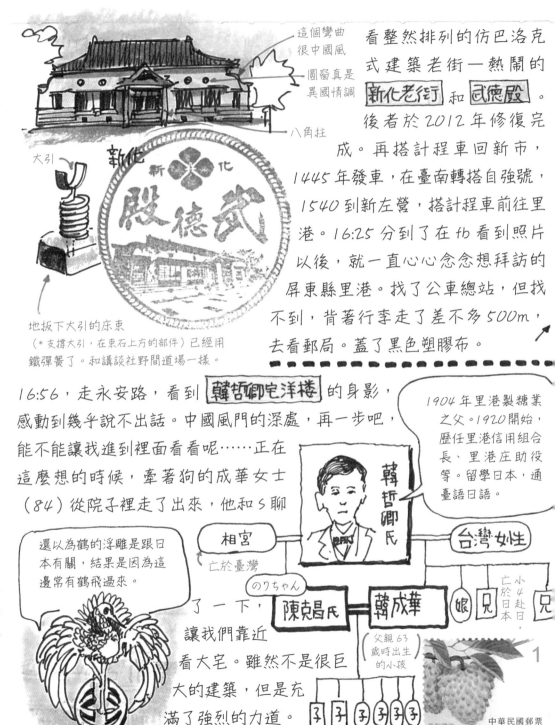

這個彎曲很中國風

圓窗真是異國情調

八角柱

大引

地板下大引的床束
（*支撐大引，在東石上方的部件）已經用鐵彈簧了。和講談社野間道場一樣。

16:56，走永安路，看到 韓哲卿宅洋樓 的身影，感動到幾乎說不出話。中國風門的深處，再一步吧，能不能讓找進到裡面看看呢……正在這麼想的時候，牽著狗的成華女士（84）從院子裡走了出來，他和S聊

1904年里港製糖業之父。1920開始，歷任里港信用組合長、里港庄助役等。留學日本，通臺語日語。

韓哲卿氏

還以為鶴的浮雕是跟日本有關，結果是因為這邊常有鶴飛過來。

相宮
亡於臺灣

台灣女生

のりちゃん

陳克昌氏 — 韓成華

（父親63歲時出生的小孩）

娘 兒 兒

小4赴日，亡於日本

了一下，讓我們靠近看大宅。雖然不是很巨大的建築，但是充滿了強烈的力道。

子 子 子 子 子

鳳梨釋迦
中華民國郵票
REPUBLIC OF CHINA (TAIWAN)

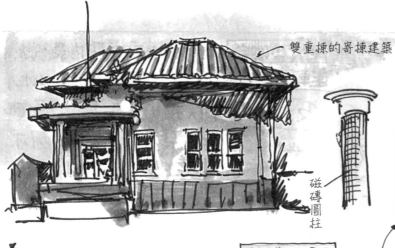

雙重棟的寄棟建築。

馬賽克磁磚拼成的市松花級

磁磚圓柱

巨大的銀杏面三方框

這是 Andleo Rouens 君推薦的 舊里港郵便局 。
棧瓦葺，用了很多表現主義的彎曲線條，小小的但很有格
調的作品。窗框也圓圓的，這些不惜工本的設計真棒。

里港·
韓哲卿宅

鶴浮雕

30 年前改為
中部製的琉璃瓦 20 年前
改為德
國製
（？）

齒狀
裝飾

從前種米有二十萬平方
米的田，還在精糖工廠
做砂糖。這個房子是日本
技師設計的，當初是水泥
瓦，我改成法國瓦。

韓成華 女士(84) 陳克昌 氏(88)
（日治期·成子）

玄關列柱的莨苕
葉飾（Acanthus）

總共二樓的紅磚本體突
出來的雙柱門廊上，排
列著細細的齒飾，中央
有鶴翔舞。

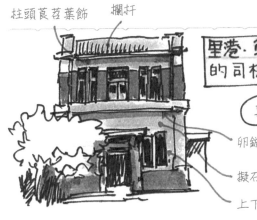

柱頭莨苕葉飾　欄杆

里港·韓哲卿宅
的司機待機室

真的假的！

卵鏃飾

擬石做法

上下拉窗

光是這個待機室就是小鎮最高級的洋館了。嚴謹的英國砌紅磚，上方水泥砂漿的收邊，生出了和窗台邊的些微落差，就像是斷音（Staccato）般奏出的旋律。無柱的門簷也不撓地往前直直伸出。這竟然是司機室……只能說韓氏真是里港第一的大地主。成華女士邊安撫吠叫的狗狗，一邊尋索往日的遙遠記憶。父親的事、父親前妻的事、已經亡故的兄弟的事……她看起來很開心地聽我稱讚建築物。能夠聽得懂一些日文的她，就像把臺灣近現代的歷史記憶完全刻畫在這棟洋樓裡生活一般。也因此，我強烈感到，比起任何書籍或紀念品，這棟日式建築，更如實地給來往的人們傳達出里港的過去和人們的生活模樣。離開韓哲卿宅，在接近薄暮的里港街道往西走。根據Andleo君提供的資訊（google maps 日式建築地圖），前面應該還有一個「值得看的建築」。17:36，終於站在　藍家古厝（1923）　的門前了。藍家可以追溯到清康熙60年（1721），立面是三角山牆，紅磚和砂漿的雙柱。最特別的是入口處既深又長。因為是平房所以不高，但

不可思議的鴿舍

是精細的設計就在觸手可及之處，能好好觀察徽飾和蛋鏃和愛奧尼亞柱頭。興奮極了。S桑也在這裡幫忙說了一聲，雖然時間晚了，屋主還是讓我們參觀內部。經過走廊，進入客廳。磨石子地板，

氣氛是中國式的。圓窗
是和京都大學有關的符
號，對面是長
方形的中庭，
鋪成正方形的
紅磚對面是神
明廳紅磚的屋
頂。這就是三
合院（包含洋
樓的話是四合
院）的空間。
和二水鄭家一
樣，都是閩南
式和西洋風的
折衷建築吧。
這就是臺灣南
部「開花」的
日式建築的另
一個姿態吧。

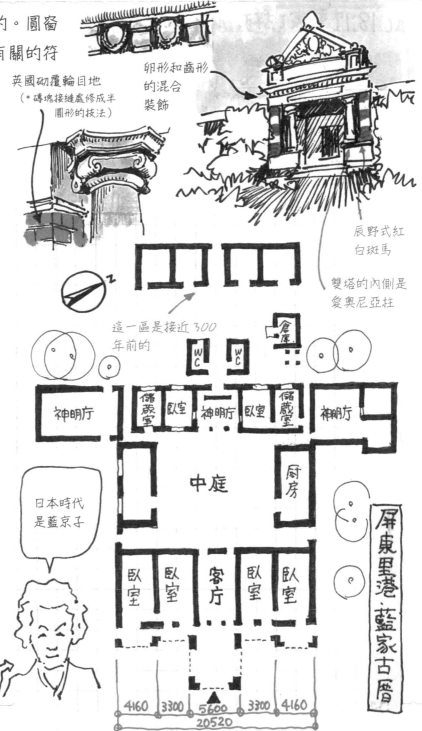

英國砌覆輪目地
（＊磚塊接縫處修成半
圓形的技法）

卵形和齒形
的混合
裝飾

辰野式紅
白斑馬

雙塔的內側是
愛奧尼亞柱

這一區是接近 300
年前的

倉庫

WC　WC

神明厅　儲藏室　臥室　神明厅　臥室　儲藏室　神明厅

中庭

厨房

日本時代
是藍京子

臥室　臥室　客厅　臥室　臥室

藍麗蓉 女士

4160　3300　5600　3300　4160
20520

屏東里港・藍家古厝

4.4 (水)

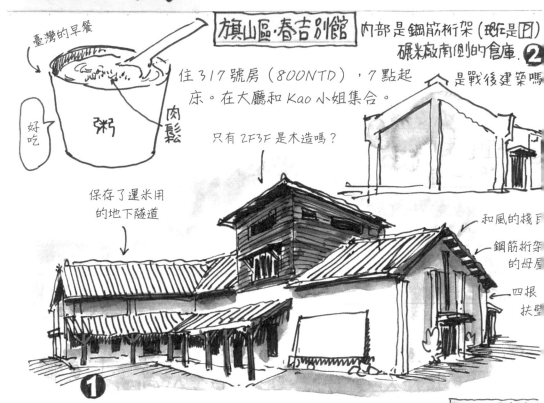

臺灣的早餐

好吃

粥

肉鬆

旗山區·春吉別館

內部是鋼筋桁架（現在是圖）碾米廠南側的倉庫 ②

住317號房（800NTD），7點起床。在大廳和 Kao 小姐集合。

只有 2F3F 是木造嗎？

是戰後建築嗎？

保存了運米用的地下隧道

和風的棧口

鋼筋桁架的母屋

四根扶壁

①

因為只有週末假日才營業，只好在外面看看，這是再生利用的 旗山碾米廠（建於1941），是碾米、保存、販賣的地方。2014年修復完成的歷史建築。縣政府在 2004 年登錄，現在活用為展示空間。旗山碾米廠是 L 型格局和白（紅磚加上水泥砂漿）和深咖啡色（木造、南京雨淋扳、寄棟）的混合構造的獨特建築（確實北投溫泉博物館 1913 年也是這樣）。混合的形態和深深的雨庇陰影和雨淋扳的斑駁（應該不是有意的），減低了對「弄得太漂亮」的古蹟的不適感。明明是三層樓高卻毫無壓迫感，既簡潔又飄散著溫度的遺址，十分親切。可惜不能進去，但完全能想像裡面有多美！……我也只好不服輸地這樣寫。不過和口譯導覽一起行動的旅行，真是令我驚訝，太方便舒適了。高彩雯小姐（我在 taisuki café 的編輯）不只查資料、採訪附近居民，還幫忙在筆記本上做筆記。

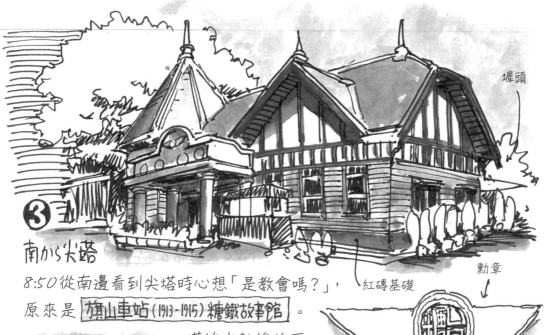

③
南から尖塔

8:50 從南邊看到尖塔時心想「是教會嗎？」，
原來是 旗山車站(1913-1915) 糖鐵故事館 。

堰頭

紅磚基礎

勳章

駅前喫茶主人

張國揚氏(54)

塔的中軸線並不
統一，半切妻的主屋頂
加上突刺般的切妻，再加上砂漿洗石子的多
利克柱式門廊……這建築的垂直變化真的很
引人入勝。再回頭一看，以台糖勳飾中心為
軸的一條大路往北延伸。這裡從前應該相當
熱鬧吧。

修復後跟我從小熟悉的黑
色車站都不一樣了。瓦以
前也是和瓦……文化局的
修復完全沒有來聽我們當
地的意見，大家都很不
滿。十幾年前這裡本來破
破爛爛都快壞掉了，有個
學校的老師因為危機感，

到處奔走請願。但是公家
機關的態度很冷淡，說是
「不能修」，後來也失火
過。不過大概是因為公民
運動，總算得以保存下
來，可是卻修成這個樣
子！當地人是不太認同
啦。雖然客人有增加。

旗山車站
園區餐飲
餐飲抵用15元・文

三十

通用 當

折 抵

在車站前的紅茶店聽張先生講話（還好有高小姐口譯）。「站前的紅磚騎樓終於開始修復工程了」、「去看老街吧，保存得很好喔」。我們說之後要去美濃，張先生竟然說 那我開車送你們 。太感謝了。9:45 上了張先生的車。過了橋，他為我們把車開到糖廠附近。到美濃時我們發現了煙樓，可惜不能進到裡面參觀。可能因為是客家人所以這樣嗎？張

三個通風窗

鐵皮

紅磚＋砂漿

才美濃煙樓（福美路）

才

廢墟前♡

④

▲旗尾製糖所（1909～）

先生說到客家人家族的團結力很強，但對外態度較封閉。田園裡有很多有鴿舍的小屋。10:30 在美濃鎮下車。

我小聲問了高小姐：「要不要付張先生油錢？表示一點心意」，她回答我「那反而失禮了吧？」他離開時，我對他的車深深地低頭行禮。

美濃菸葉輔導站

A部見上圖

ア

h 205

A部.

田野学会　使用中

5119

3685

イ 美濃溪畔のジャム

只有中間是長形凹槽的柱子是戰後的吧

≒ 9100

トラスピッチ 主屋:8°9　翼部 7.5

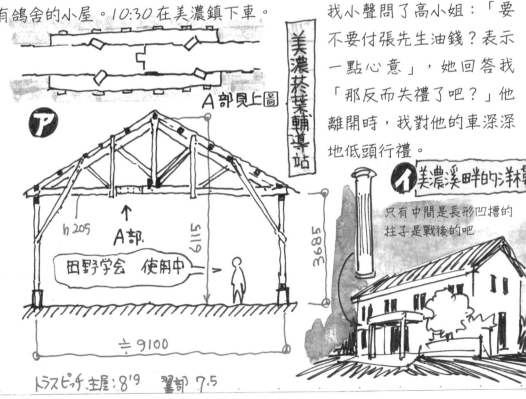

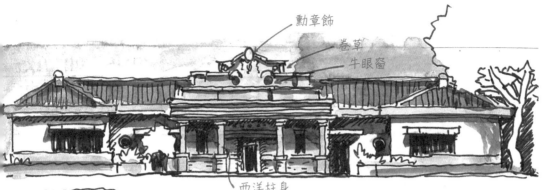

勳章飾

卷草
牛眼窗

西洋柱身

美濃警察分駐所 1902 年創建，1928 年改建

警察分駐所建在老樹溫柔落下綠蔭的草地上。是南
臺灣常見的，加上輕盈水平線的表現主義式現代主
義的氛圍。雙眼的圓窗、勳章飾、彎曲的入口框等，
任誰都會一眼就被這些頂尖設計元素吸引，和二水
或銅鑼的車站建築不同，這裏並非平順的天際線，
而確實讓人看到寄棟的棧瓦屋頂，我認為就是這棟
建築物的特色吧。大片的溝狀磚腰壁，美麗的對稱
立面。充滿了優美元素的這個

建築物，後面現在是兒童圖書
館，展開了第二春，可說是很
美好的選擇。設有壁龕風出窗
的兩翼部分竟然是舖了榻榻米
的和室（宿舍），這也讓我很
驚訝。中午吃美濃名物妙香板
條。

ㄅ

這附近流行
賽鴿

在海上把鴿子
放出去，聽說
賭很大！

高雄市 美濃

←至旗山

ㄉ 於華輔導站

ㄛ

BT

橫溝
ㄩ 日式宿舍

N

美濃溪 ㄇ 洋樓 ㄆ 美濃分駐所

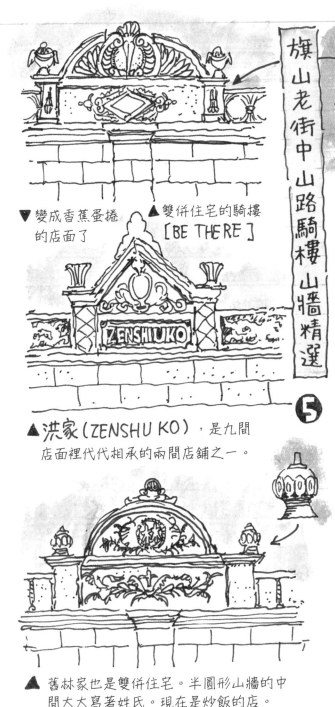

旗山老街中山路騎樓山牆精選

▼ 變成香蕉蛋捲的店面了

▲ 雙併住宅的騎樓【BE THERE】

ZENSHIUKO

❺

▲ 洪家（ZENSHU KO），是九間店面裡代代相承的兩間店鋪之一。

▲ 舊林家也是雙併住宅。半圓形山牆的中間大大寫著姓氏。現在是炒飯的店。

12:15 坐公車回旗山，12:35 到旗山。這回和中山路的仿巴洛克式騎樓相會了。這條街道的重點，就是以舊旗山車站為起點的都市中軸線吧。以多利克式柱頭支撐的半圓山牆為始，往北延伸的中山路的直線秩序上，各種店家彷彿自由快樂舞動般，競相展現它們的立面。車站前有點破舊的綠色不規則形狀的旅館和石拱（石造拱廊）街道，傳達出往昔因製糖和香蕉事業發達起來的旗山特殊性格和它的繁華盛景。許多商店換了經營模式，改成販售商品，它們和多彩的遮陽傘一同邀請路過的人們駐足觀看。

大玉

小玉

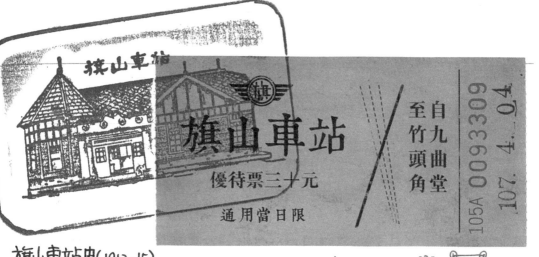

旗山車站史 (1913-15)

1910: 高砂製糖株式會社鐵道開始營運
　　　（九曲堂-旗尾）

1973: 部分廢線（旗尾線）

1979: 拆除全線軌道

2005: 登錄為高雄縣歷史建築

2009: 修復工程完成

2016: 糖鐵故事館開幕，高雄市政府文化
　　　局管理

230
土台
勒腳牆
地坪
防蟻水泥
紅磚基礎
三合土
鵝卵石

520　130　120　200

▲ 旗山車站舊基礎

日式建築地圖上寫了一個「旗山街屋」的地方，是像蕾絲素材一樣設計
纖細的騎樓。現在也還聽得到裁縫機的聲音，是間裁縫店。裡面有兩位

淑慧服裝社

⑩

女士，問她們這
裡的歷史她們
各回答了「80
年」「100年」。
她們說這邊以
前是有女性服
務的茶屋。腳部
像是磚拱門。

拱心石

旗山各地殘留的石拱

h300　h240

2525　2365

⑦310

600

旁邊本來有「仙堂戲院」電影院喔。可惜很多日式建築沒被保存下來，漸漸都消失了。

溫麗玲
的修復啊～

請坐阿！

很漂亮，很可惜

我們在服裝社對面畫畫時，溫女士（她娘家在這邊）向我們搭話。問她覺得日式建築怎麼樣？「很喜歡啊」「也喜歡日式的木造建築」「小時候常去糖廠宿舍玩。那也是很漂亮的房子」「很漂亮，很可惜！」「不過關於車站那就不多說了（笑）」話雖是這麼說，她還是告訴我們「顏色完全不一樣啊」。和她說我會寄相本給她，她好開心。

陳
仙堂戲院

我家前面幾年前還有這樣的電影院喔！

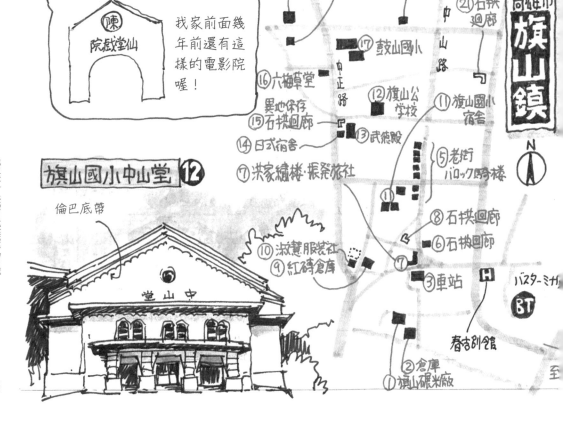

旗山國小中山堂 ⑫

倫巴底帶

中山堂

⑱ 日式宿舍　⑲ 旗山水道　⑳ 街屋
⑯ 六梅草堂　⑰ 鼓山國小　㉑ 石拱迴廊
異地保存　　　　　　　　高雄市旗山鎮
⑮ 石拱迴廊　⑫ 旗山公學校　⑪ 旗山國小宿舍
⑭ 日式宿舍　⑬ 武德殿
⑦ 洪家繡樓・振發旅社　　⑤ 老街 バロック騎樓
⑩ 淑慧服裝社　　⑧ 石拱迴廊
⑨ 紅磚倉庫　　　⑥ 石拱迴廊
　　　　　③ 車站　H　バスターミナ BT
　　　　　春吉別館
② 倉庫
① 旗山碾米廠

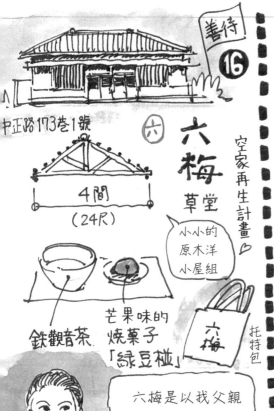

善待 ⑯

中正路173巷1號

㈥ 六梅草堂

空家再生計畫♡

4間
(24尺)

小小的
原木洋
小屋組

鐵觀音茶

芒果味的
燒菓子
「綠豆椪」

托特包

六梅

陳春梅

六梅是以我父親的名字「六」加上我的名字「梅」命名的。以前我做過茶的相關工作，嫁到旗山時，這裡還是個殘破的廢墟，我因為很喜歡這個空間，所以在不損及原來的風韻下花了半年做修復工作。自己的哲學是：「我與老屋有個約定『善待』」。開幕到現在四年多了。我給您這裡的明信片，希望您從日本可以寄回來給我。

在很好的意義下，是超乎想像的行程。機緣總是小小的，或者說，機緣總藏在偶然之中。美濃和旗山，是一天根本逛不完的日式建築寶庫。武德殿和那些日式宿舍，就只能「留待下回」才能好好欣賞了。16:15 街北偏僻處的 原旗山上水道 。1925 年興建，是高雄縣內最古老的水道建築。強調收分曲線的多立克式柱頭和粗獷的德式壁面，真正讓我感受到「凝凍的音樂」般的緊張感。水圳設施。

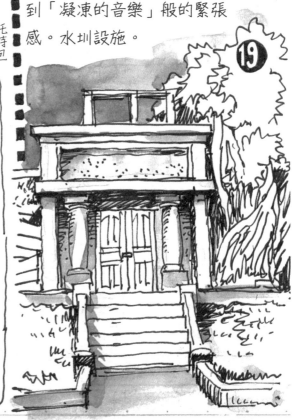

⑲

10.22 (日)

住在新北市板橋單人房臺北館 SINGLE INN524 房，八點起床。天空看起來像是隨時要下起雨來。到住宿處的西北

這邊有板橋國小的老照片。我帶您去校長室。

板橋建學碑
板橋
國小舊校門及枋橋建學碑

方，想看看板橋國

板橋國小 值班人員
林世永氏

小舊校門及枋橋建學碑，一問守衛室，值班的林先生馬上讓我進去學校，更幫我開了樓上校長室的門，還讓我看了資料。

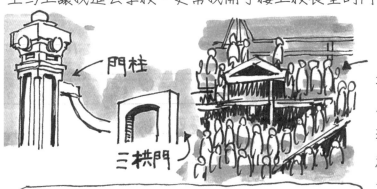

門柱

三拱門

看起來像是排除掉裝飾性的合理主義建築，不過樓梯室（大概是）的半圓拱窗非常優美。新北市（直轄市）市定古蹟。「日據時期五大廣播設施之一」（＊解說原文）。

1907 年上棟時的黑白照片很貴重。神主站在希臘風的三角山牆上，非常有趣。玻璃櫃裡中的教育敕語也是。9:30，遙望板橋放送局。10:10 在吉野屋狼吞虎嚥，吃了早餐定食。坐板南線到龍山寺站。

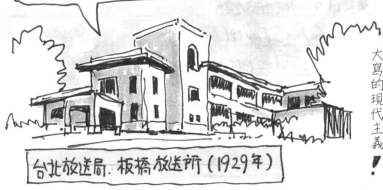

台北放送局·板橋放送所（1929年）

大写的現代主義！

在 MRT 龍山寺站下車，看著日式建築地圖的情報走。才知道原來剝皮寮在這裡啊。雖然幫忙標記這個紅磚騎樓的人沒留下名字，不過這個小小的，「安安靜靜」又可愛的磁磚和洗石子的過梁（門楣），實在是閃閃發光的逸品。是為了怕雨淋吧，鋼筋搭屋頂覆蓋住建築整體。

貼了正方形的花朵磁磚

紅紫色葉子般的花朵輕盈地掉在我的筆記本上。轉向轉角的立面，萬華穀鳥軒（現在是 85℃ 麵包坊）雖然加了現代風的改裝，但到如今也還如同都市的壓艙重石般，

台北‧莽葛拾遺

萬華穀鳥軒

勳章飾

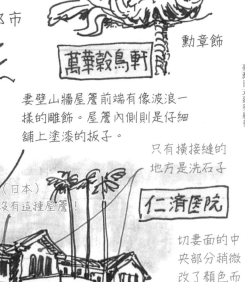

妻壁山牆屋簷前端有像波浪一樣的雕飾。屋簷內側則是仔細鋪上塗漆的板子。

只有橫接縫的地方是洗石子

（日本）沒有這種屋簷！

仁濟醫院

切妻面的中央部分稍微改了顏色而已

走了點路過來真是太好了！清爽、對稱、三連窗的韻律感和十分平衡的屋簷高度。我在想，這棟建築沒有顯得很輕薄的原因應該是附在 1、2F 的水平的屋簷吧……

連結著過去的記憶。接下來，去看 Andleo 君推薦的 新富町文化市場 。一邊懷疑「是在這樣的後巷嗎？」一邊往前走的時候，在無預期的狀況下遭遇了裝飾藝術（Art deco）風的馬蹄形「市場」，「啊完全被打敗了！」

1935 年落成的「舊新富町食料品小賣市場」本來已經荒廢了，2006 年此處指定為臺北市定古蹟。無與倫比的設計力讓新舊設計和素材在緊張感中完美地活化再生。完全看不出結構補強的痕跡，到底是怎麼辦到的呢……用十分簡明易懂的方式展示了市場時期肉類和蔬菜的處理方式，這也非常棒。RC建築平面圖就直接用白色模型表現，水泥瓦的整然排列，加上完備的討論室。跟其他文創園區不同，這裡是高密度的傑作。現在位於新富町文化市場北側的市場，也仍然蒸騰著市集的熱氣。

為了建廁所和新設備等 RC 增建的地方是超美的清水模打造！

日式宿舍

本體：磚造屋
簷和屋頂：RC

RC

文化市場

咖啡店

放射狀鋼筋混凝土樑

可動模板兼屏幕

當然是木製建材

本來的鮮明的洗石子

中央圓柱

塑膠瓦楞板

圓窗

看得到傾斜的母屋柱！明明是這麼小型的建築卻是洋小屋組喔！

有鼻隱

螢幕

可以看到層板的橫斷面

南京雨淋板的下方，因為磚造基礎所以加寬。

事務所與管理員宿舍

先回府中旅館一次，沖了澡再出門。14:00 在 溫州街
の俞大維故居 前和黃智慧女士等人會合。故居剛好
在搬遷，最後入住的許先生以前是臺
灣大學農經系的教
授。聽說他講過「從
搬進去的 1980 年代
之後的三十年之
間，幾乎不需要多
加修理」。臺灣大
學之所以賣掉這裡，
好像因為和日本一樣，
國立大學的補助被刪減
的緣故。雖然大型的開發案持續推進，但 7
月時反對派（* 文資保護派）出面抗議。臺北市
的態度退縮了，
認為「（不

陳勤忠 氏 (建築家)
WA建築公坊.

放著就忘了拿！

這是日式住宅
的檜木片。

以前我用 FB 傳過訊息給你
喔。記得嗎？關於苗栗虎頭
山，乃木將軍的事喔。

這是土產。

張典婉
(Vivian Chang)

都更的話）會被要求巨
額賠償金」，不過反對

臺灣日式建築紀行

新築
復原！

就是梁實
秋故居

我在附近負責
文化設施的營運

海軍地
官邸

-有形文化資產-
(一) 古蹟
(二) 歷史建築.
(三) 紀念建築.
(四) 聚落建築群
等九項

巨額の
賠償金

12 層樓
住了 63
戶

俞故居
和鄰居

小玩子 (吳女士)

12F 的大廈！

派說：「沒那種事，都還沒施工，怎麼可能要花 10 億。」於是情勢一轉。
18 日的委員會上，臺北市主張「這不是市定古蹟，是國定古蹟（遠超過市的格局）」，於是被列入國定古蹟。但是國家的立場是

外牆是押緣雨淋板

鼻隱

這裡是母屋下

元國防部長
俞大維 氏
(1897-1993)

洗石子

名牌（以前放的地方）

昭和町當時的門柱

溫州街還殘留著雙併住宅（溫州街 18 巷）昭和町的住宅。
（立石鐵臣曾住過這裡）

外壁 of 日式住宅 ‧‧‧‧‧‧‧‧‧‧‧‧‧‧‧
ⓐ 火東瓦造 → 砂漿
ⓑ 木造 → 南京雨淋板
ⓒ 〃 → 押緣雨淋板（和風）

臺北帝國大學公共宿舍，終於修復了！

銅製的雨樋和角鮟康（＊建築用語，連接雨樋的修飾部件）

「請臺北市再重新檢討一下」。土地幾乎是國有財產。
另一方面，管理權是接收單位的。實際上管理的是臺大，
到目前為止，臺大「幾乎不必考慮」開發，不過因為國家的財政問題，
國家開始要求 大學部分財政自理，因此大學推動「閒置資產活用」，

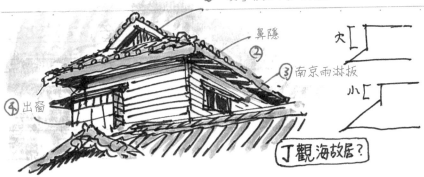

① 「妻」很小的入母屋

② 鼻隱

③ 南京雨淋扳

④ 出簷

入母屋的「妻」的位置，在日本大部分比較大

在南洋（東南亞）的入母屋建築，很多更往後推，讓「妻」看起來更小

丁觀海故居？

溫州街、泰順街深處的二樓房子，雖然是入母屋跟和瓦葺的建築，但是到處都很「臺灣式」。

斜對面的房子，是雙併住宅嗎？

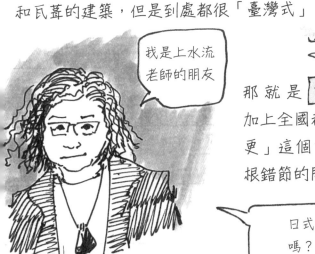

我是上水流老師的朋友

中央研究院 民族学研究所
黃 智慧 女士話

那就是 俞大維故居問題的深層原因 。加上全國都在往「30年以上的建築要都更」這個大方針前進。背景是有這些盤根錯節的問題。

日式建築不就像是另一種殘留孤兒嗎？臺灣人現在正在拚命希望能保護這些建築。日本人是不是假裝不知道這些事呢？

平地和山間或谷地的地形不同，因為太陽的照射角度相異，也造就了臺灣的多元性，不只是荷蘭，鄭成功也未曾統治過臺灣全土。所以獵人頭或刺青等所謂「原始未開」的習俗，直到20世紀還保留在島上。各地的語言習慣也不同，所以1895年開始，進到臺灣的日語成為臺灣首次的「共通語言」。英國在印度的殖民，或者法國在印度的殖民，都看不到像明治日本那樣充滿了教育熱誠的現象，到底日本的熱情是從哪兒來的呢？真不可思議。

公務人力發展中心
福華國際文教會館
Howard Civil Service International House

10660 台北市新生南路三段30號
30, Sec 3, Xin Sheng South Road, Taipei, Taiwan 10660, R.O.C.
Tel: 886 2-7712-2323　Fax: 886 2-7712-2333

在「臺大公共宿舍」時代，京都大學出身的倫理學者世良壽男（當時任職帝大文政學部長），曾經在這裡住過。光復後，身為學部長，他負責接收工作，1948 年離臺，那之後似乎住在京都（大谷大學教授）。順道一提，多數日本人在 1946~47 年回國，不過被捲入 1947 年 228 事件的人也不少。青田街能在古蹟保留上「做得好」的理由如左，只是除了加起來十件的古蹟或歷史建築以外，大部分因為沒被政府指定，也有內部被大幅改變的例子。當然不是所有人都熟悉建築，所以隨

青田街的「作戰」

- ☐ 四棟古蹟
- ☐ 加上六棟歷史建築

 在都市計畫上設定為「聚落風貌保存專用區」，採用保留外觀的手法。再加上灣生（ワンセイ）們復活了從前的「昭和町町內會」，也重新製作居民名冊（當時）。這很成功。不過最近十年左右，這回是溫州街開始不妙了……

便改裝或是提供日本料理以外的菜等「問題」也出現了。這邊就是意見紛紜之處了，因為「付了昂貴的租金」，那邊賣的東西或飲食也特別貴。

是日式住宅還是戰後建築呢？看看樹木的大小大概可以知道

如果是 70 年以上的話…

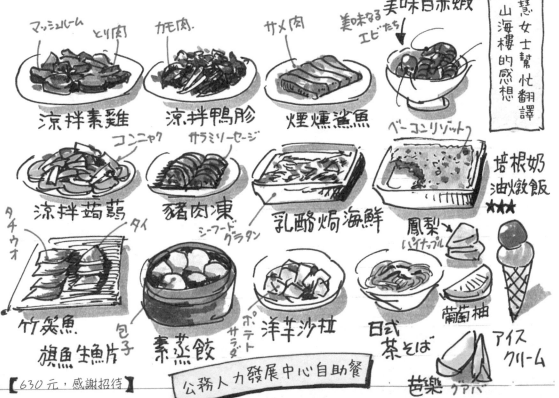

好久不見～～！
（你在臺灣都沒好好吃飯吧）今晚我們在公務人力中心吃自助餐吧♡

美術教師
褚天安先生

渡邊義孝是日本知名的鑑定並修復古建物的建築師，過去來台多次，被台灣特殊的建築風格所深深吸引。這次是他第七次來台，他聽說山海樓即將被拆毀，趕緊利用假日飛來，希望用他的繪筆留下山海樓最後的身影。
他認為就建築風格上，山海樓不同於和風、洋風既有格式，在當年就呈現獨特的主張，走出裝飾藝術風格的表現主義，令人驚艷。其建築之美，超越時代，她所散發的空間美學，讓周遭車聲喧囂的都市環境立即靜醖下來。山海樓的建築，就是有這樣制約空間的魔力，他要向這棟能歷經戰亂留存至今的建築致敬！

有一間 S 店舖，據說每個月要花 100 萬日幣左右的店租。16:30 褚先生也從桃園來了。說是考現學的特別講課「要花一些時間」。

智慧女士幫忙翻譯的山海樓的感想

マッシュルーム　とり肉
涼拌素雞

カモ肉.
涼拌鴨胗

サメ肉
煙燻鯊魚

美味なるエビたち
美味百赤蝦

コンニャク
涼拌蒟蒻

サラミソーセージ
豬肉凍

シーフードグラタン
乳酪焗海鮮

ベーコンリゾット
培根奶油燉飯
★★★

タチウオ
タイ
竹筴魚
旗魚生魚片子

包子
素蒸餃

ポテトサラダ
洋芋沙拉

日式茶そば

鳳梨
パイナップル

葡萄柚

アイスクリーム

芭樂　グアバ

【630元，感謝招待】

公務人力發展中心自助餐

ROT（Rehabilitate - Operate - Transfer）

由政府委託民間機構或由民間機構向政府租賃，予以擴建、整建、重建後並營運，營運期滿，營運權歸還政府。

俞大維故居西側的增建部的RC倉庫，沒有什麼裝飾色彩，是純粹的機能建築，但是柱型是用洗石子，看得出來很花功夫。

等搬遷作業結束，正式公開時我想來拜訪。在溫州街散步。2016年去過的臺北帝國大學公共宿舍的修復工程還在進行。這裡是以建築群型態保留下的貴重地區。街區的四角都有住宅。17:50再度到紅葉園（山海樓）見它最後一面，想說「大家一起吃晚飯吧」，但星期天不管到哪都人滿為患。褚先生提議，到公務人力發展中心吃自助餐吧！我總是以「建築最優先」所以陷入貧瘠的飲食生活，這一晚，可說是為我的飲食生活刻下了光輝的回憶。20時，到陳建築師活化的世界奉茶文化推廣協會。大膽改變原有脈絡的設計和「敢於露出」部件的美所昇華出的空間，真令人愉快。21:00，從日式住宅告辭，

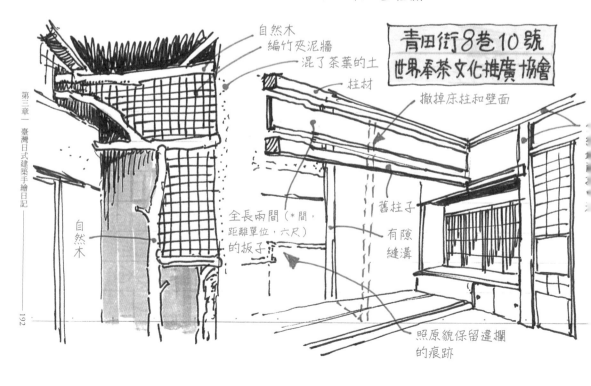

自然木
編竹夾泥牆
混了茶葉的土
柱材

青田街8巷10號
世界奉茶文化推廣協會

撤掉床柱和壁面

全長兩間（＊間，距離單位，六尺）的板子

舊柱子
有隙縫溝

自然木

照原貌保留違欄的痕跡

 「いいね！」済み ▾ 　🔊 フォロー中 ▾ 　➤ シェア　…

搶救俞大維故居

ホーム

投稿

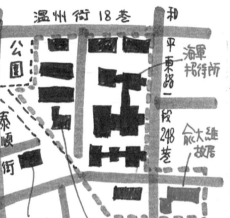

搶救俞大維故居さんが写真7件を追加しました。
10月23日 0:32 · 🔊

#渡邊義孝教授溫州街、
#山海樓小散步

黃智慧老師在搶救俞大維故居危機時，即與日本一級建築師渡邊義孝連絡，在日本有深厚實力調查歷史建物及建物紀錄保存經驗。

這些年在臉書發表的手繪地圖，深受臉友喜愛。

今天下午在陳勤忠建築師及梁實秋故居玩子等陪同，散步溫州街、來看俞大維故居，和溫州街日式建築群對話，也專程走訪了山海樓。

渡邊義孝驚艷山海樓的精緻高雅，融合了裝飾藝術及現代主義的表現，玩出獨特風格，二樓窗沿呼應一樓拱門的趣味。柱面有佛羅倫斯喜用的柱面表現。被台北市文資委員嫌棄的建築粗糙，渡邊義孝細細品味，都是驚嘆號。他說太精彩了！

沿路隨時筆記，拍照，留下細節和環境，最近文資請命的老建築，在他眼中都是寶。

翻訳を見る

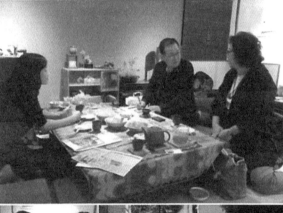

+4

22時，回到板橋府中
SINGLE INN524號。
今天走了 11878 步。

CHAPTER

附錄

基隆	3-⑤	• 要塞司令部校官眷舍
		202基隆市中正區中正路113號｜https://www.facebook.com/uchange.keelung/posts｜整修中
	3-⑤	• 基隆要塞司令官邸
		202基隆市中正區中正路230號｜http://crgis.rchss.sinica.edu.tw/assets/tangible/1059｜目前不對外開放

臺北	2-⑤	• 青田茶館（敦煌畫廊）
		106臺北市大安區青田街8巷12號｜02-2396-3100｜週一至週日 10:00-18:00
	3-①	• 北投國小日式宿舍
		112臺北市北投區中央北路一段73號｜02-2891-2052｜週一至週五 8:30～12:00，13:30～17:30
	3-①	• 陳茂通宅
		2017年臺北市文化資產審議委員會投票否決陳茂通宅文化資產身份
	3-①	• 舊美國大使館
		104臺北市中山區中山北路二段18號（捷運中山站旁）｜02-2511-7786
	3-①	• 浮光書店
		103臺北市赤峰街47巷16號2樓（捷運中山站R9出口）｜02-2550-7288｜週二至週日 13:00～21:30
	3-①	• 中山藏芸所
		104臺北市長安西路15號｜02-2522-2486｜週二、四、六、日 8:30～17:00｜週三、五 8:30～21:00
		www.facebook.com/Zhongshan15
	3-⑤	• 北投文物館
		112臺北市北投區幽雅路32號｜02-2891-2318#9｜週二至週日 10:00～18:00
		www.beitoumuseum.org.tw
	3-⑤	• 北投溫泉博物館
		112臺北市北投區中山路2號｜02-2893-9981｜週二至週日 9:00～17:00，最後入館時間為16:45，每週一及國定例假日休館（遇週六、日照常開館）｜hotspringmuseum.taipei
	3-⑤	• 瀧乃湯浴室
		112臺北市北投區光明路244號｜02-2891-2236｜大眾湯：6:30～21:00（最後進場時間20:00）湯屋：12:00～18:00（最後進場時間17:00）每周三公休｜www.longnice.com.tw
	3-⑦	• 松山療養所
		115臺北市南港區昆陽街185號｜整修中
	3-⑧	• 臺大醫院
		100臺北市常德街1號｜www.ntuh.gov.tw
	3-⑬	• 臺北放送局
		100臺北市中正區凱達格蘭大道3號｜02-2389-7228｜週二至週日 10:00～17:00（每週一及國定假日次日休館）｜228memorialmuseum.gov.taipei｜現為「二二八紀念館」
	3-⑬	• 仁濟醫院
		108臺北市萬華區廣州街200、243號｜02-2302-1133｜上午診 9:00起，下午診 13:30起
	3-⑬	• 新富町文化市場
		108臺北市萬華區三水街70號｜02-2308-1092｜週二至週日 10:00～18:00，週一固定休館
		umkt.jutfoundation.org.tw
	3-⑬	• 世界奉茶文化推廣協會
		106臺北市大安區青田街8巷10號｜02-2321-0055｜週二至週日 14:00～17:00，週一公休｜現為「和合青田」｜www.hehe-qingtian.com

新北

3-⑤　● 淡水文化園區
251 新北市淡水區鼻頭街 22 號｜ 02-2622-1928 ｜週二至週日 9:00 ～ 17:30，週一公休｜ https://www.facebook.com/tamsuishell

2-③　● 山佳車站
238 新北市樹林區中山路三段 108 號｜ 02-2680-8874 ｜ 6:00 ～ 24:00 ｜ https://tour.ntpc.gov.tw

2-⑧
3-⑤　● 金山賴崇壁別墅
新北市金山區水尾漁港｜私人財產

桃園

3-③　● 富岡呂宅
326 桃園市楊梅區中正路 12 號～ 20 號｜ http://www.yangmei.tycg.gov.tw ｜五間私人店面

3-③　● 范姜老屋
327 桃園市新屋區中正路 110 巷 1、2、3、6、9 號｜預約祖堂專人導覽請電洽：03-477-7343 ｜ 8:00 ～ 16:00 ｜ https://travel.tycg.gov.tw/zh-tw

3-③　● 新屋農會舊穀倉群
327 桃園市新屋區中華路 242 號｜ 03-477-2124#202 徐先生｜週二至週五 8:00 ～ 17:00，週一及週末例假日休館。｜ http://www.hsinwu.com.tw

3-③　● 楊梅國中校長宿舍群
326 桃園市楊梅區校前路 49 號｜ 0925-061-370 ｜ https://www.facebook.com/YangmeiStoryPark/ ｜修復中，現為「楊梅故事館」

新竹

3-②　● 新埔國小校長宿舍
305 新竹縣新埔鎮四座里中正路 366 號｜ 03-588-3909 ｜週二至週五，參觀前需先來電預約；週六、日 9:00 ～ 16:30 ｜ http://www.xinpu-ahm.com.tw ｜現為「新埔宗祠客家文化導覽館」

3-②　● 桂花園潘錦河故居
305 新竹縣新埔鎮中正路 405 號｜ 03-588-2005 ｜週一至週五 11:00 ～ 14:00、17:00 ～ 21:00；週六、日 11:00 ～ 21:00（每週三公休）｜ http://travel.hsinchu.gov.tw ｜現為「桂花園人文客家餐館」

3-②　● 關西警察宿舍群
306 新竹縣關西鎮中正路 92 號｜ 03-587-2007 ｜ 8:00 ～ 12:00，13:00 ～ 17:00 ｜ http://www.hchpb.gov.tw

3-②　● 關西分駐所所長宿舍（關西大客廳）
306 新竹縣關西鎮東興里大同路 23 號｜ 03-551-8101 ｜ https://trade.1111.com.tw

苗栗

2-①　● 通霄新埔車站
357 苗栗縣通霄鎮新埔里 8 鄰 57 號｜ 04-226-3895 ｜ 06:00 ～ 24:00 ｜ https://travel.yam.com

臺中

2-③　● 宮原眼科
400 臺中市中區中山路 20 號｜ 04-2227-1927 ｜ 10:00 ～ 22:00 ｜ http://www.miyahara.com.tw

2-③　● 黝脈咖啡
400 臺中市中區成功路 253 號｜ 0900-627-253 ｜ 11:00 ～ 隔日 02:00 ｜ https://www.facebook.com/yourmind1908

3-⑩　● 天外天劇場
401 臺中市臺中市東區復興路四段 138 巷｜ https://www.facebook.com ｜天外天劇場百年孤寂的城市座標 -1542121676099490/ ｜私人財產

彰化

3-⑩ ● 二水鄭家洋樓
530彰化縣二水鄉光文路117號｜04-879-3996

3-⑩ ● 二水公會堂（中山堂）
530彰化縣二水鄉員集路三段741號｜規劃整修中

3-⑩ ● 二水警察宿舍
原日治時期警察局已拆遷

3-⑦ ● 鹿港鎮史館
505彰化縣鹿港鎮民權路160巷2號｜04-776-8142｜週二至週日 8:00～12:00；13:00～17:30

3-⑦ ● 鹿港公會堂
505彰化縣鹿港鎮埔頭街72號｜04-776-9110｜週二至週日 10:00～18:00

南投

3-⑩ ● 竹山菸草站
557南投縣竹山鎮雲林路｜8:00～18:00｜建議可洽鎮公所

3-⑩ ● 竹山農會
557南投縣竹山鎮下橫街38號｜049-264-2186｜週一至週五 8:00～17:00｜http://http://www.zsfa.org.tw

雲林

2-⑫ ● 西螺良星堂藥局
648雲林縣西螺鎮延平路84號｜05-586-3333｜週六、日10:00～17:00｜https://www.facebook.com/LiangShingTang｜現為「良星堂豆花」

嘉義

3-④ ● 清木屋
613嘉義縣朴子市市東路40號｜0935-060-683｜11:00～18:00（週二公休）｜https://www.facebook.com/seimokuya

3-④ ● 朴子和小屋
613嘉義縣朴子市中正路21-1號｜0980-171-202（總幹事黃靜悅）｜週五、六10:00～17:00（其餘時間為預約制）｜http://news.ltn.com.tw

3-④ ● 東亞大旅舍沐書房
613嘉義縣朴子市中正路183號｜https://www.facebook.com/bathbook｜永久停業

臺南

3-⑥ ● 北門出張所
727臺南市北門區舊埕119號｜0933-613-512｜週一、週三至週五10:00～17:00，週六、日9:30～17:30｜https://www.facebook.com/theBlueHouseBeimen

3-⑥ ● 電姬戲院
721臺南市麻豆區中山路106號｜0912-203-425｜9:00～17:00｜2018年11月，立面登錄為歷史建築

2-⑥ ● IORI TEA HOUSE
700臺南市中西區西門路二段西門商場1號｜06-221-6371｜週一、二、四至六14:00～22:00，週日13:00～21:00｜https://www.facebook.com/IORIteahouse

3-⑪ ● 新化武德殿
712臺南市新化區和平街53號｜06-590-2192｜9:00～12:00，13:30～17:00（週一公休）｜https://www.facebook.com/新化武德殿-1816568901905052/

2-⑦ ● 後壁新東國小
731臺南市後壁區仕安里81號｜06-632-0902｜http://163.26.190.9

臺南

2-② 3-⑥ ● 原佳里郵便局
722臺南市佳里區中山路425號

3-⑥ ● 子龍保甲辦公廳舍暨宿舍
722臺南市佳里區子龍里95號｜06-726-4216｜週一至週五，上午9:00～12:00，下午2:00～5:00｜
https://ccare.sfaa.gov.tw

高雄

3-⑫ ● 旗山碾米廠
842高雄市旗山區中山南街1巷5號｜07-661-2515｜週一至週五9:00～15:00（預約申請制），週六、
日10:00～17:00

3-⑫ ● 旗山車站‧糖鐵故事館
842高雄市旗山區中山路1號｜07-662-1228｜週一、三至五：10:00～18:00｜週六、日及國定假日：
10:00～19:00｜週二休館｜http://cishanstation.khcc.gov.tw

3-⑫ ● 美濃警察分駐所
843高雄市美濃區永安路212號｜07-681-9265｜9:00～17:00（週一公休）｜https://g.co/kgs/otuhMg

3-⑫ ● 六梅草堂
842高雄市旗山區中正路173巷1號｜07-662-2675｜週四至週日11:00～20:00｜https://www.
facebook.com/六梅草堂-542119045908160/

3-⑫ ● 美濃菸葉輔導站
843高雄市美濃區中山路一段25號｜http://www.hakkatv.org.tw

屏東

3-⑪ ● 舊里港郵便局
905屏東縣里港鄉中山路72號｜08-722-7001｜https://nchdb.boch.gov.tw/assets/overview/historicalBuil
ding/20151111000001｜私人財產

3-⑪ ● 藍家古厝
905屏東縣里港鄉玉田路48號｜全日

花蓮

3-⑨ ● 檢察長宿舍
970花蓮縣花蓮市三民街23號｜維護中，尚未開放

3-⑨ ● 台肥海洋深層水園區原點生活館
970花蓮縣花蓮市華東15號｜03-822-3181｜週一9:00～18:00，週二至週日9:30～18:00｜https://
www.facebook.com/twdpark

3-⑨ ● 花蓮港埠頭合同廳舍
970花蓮縣花蓮市港口路13號｜03-822-2701｜8:00～12:00，13:00～17:00｜http://www.hlhpd.
gov.tw｜現為「花蓮港務警察總隊」

3-⑨ ● 花蓮台肥招待所
970花蓮縣花蓮市中美路160號｜謝絕參觀

3-⑨ ● 時光 1939
970花蓮縣花蓮市民國路80巷16號｜03-832-1939｜09:00～17:00（週四公休）｜https://www.
facebook.com/timelight1939

3-⑨ ● 吉光片羽
970花蓮縣花蓮市民德一街38號｜03-832-3738｜週二至週日10:00～18:00｜https://www.facebook.
com/pages/吉光片羽-Roaster-Cafe/1061447133921026

花蓮

3-⑨　● 郭子究故居

970 花蓮縣花蓮市民權七街1巷10號｜ 03-824-2245 ｜ 9:00 ～ 12:00，14:00 ～ 17:00（週六、日及國定假日休館）

2-⑩　● a-zone 花蓮文創園區
3-⑨

970 花蓮縣花蓮市中華路144號｜ 03-831-3777 ｜ 09:00 ～ 21:00 ｜ http://www.a-zone.com.tw

3-⑨　● 花蓮港山林事務所

970 花蓮縣花蓮市菁華街10號｜林務局回收管理

3-⑨　● 林務局宿舍群

970 花蓮縣花蓮市菁華街33號及33-2號

＊此表收錄作者實際勘查之日式建築，主要為公開展示或營業地點。

臺灣日式建築紀行 / 渡邉義孝 作；高彩雯 譯．
-- 初版．-- 臺北市：時報文化，2018.12
200 面；17×23 公分．--（Hello Design 叢書；30）
ISBN 978-957-13-7614-1（平裝）
1. 建築 2. 歷史性建築 3. 臺灣

923.33 107019496

ISBN 978-957-13-7614-1（平裝）
Printed in Taiwan

Hello Design 叢書 30

臺灣日式建築紀行

作者 渡邉義孝｜翻譯 高彩雯｜審訂 凌宗魁｜主編 Chienwei Wang｜執行編輯 高彩雯｜校對 陳歆怡、簡淑媛｜編輯協力 劉睿晴｜
企劃編輯 Guo Pei-Ling｜美術設計 Peter Chang｜排版 黃雅藍｜董事長 趙政岷｜出版者 時報文化出版企業股份有限公司 108019 臺
北市和平西路三段 240 號 3 樓 發行專線－（02）2306-6842 讀者服務專線－0800-231-705．（02）2304-7103 讀者服務傳真－（02）2304-
6858 郵撥－19344724 時報文化出版公司 信箱－10899 臺北華江橋郵局第 99 信箱 時報悅讀網－http://www.readingtimes.com.tw｜法律顧問
理律法律事務所 陳長文律師、李念祖律師｜印刷 和楹印刷有限公司｜初版一刷 2018 年 12 月 28 日｜初版八刷 2024 年 6 月 12 日｜定
價 新台幣 460 元｜版權所有 翻印必究（缺頁或破損的書，請寄回更換）